簡明書法概論

了如指掌書法

用书法探索中国文化

商務印書館（上海）有限公司　出品
The Commercial Press (Shanghai) Co. Ltd.

中国书法教育文库·书学讲堂

简明书法概论

打開書藝之門

王登科 著

商務印書館
创于1897
The Commercial Press

图书在版编目（CIP）数据

打开书艺之门：简明书法概论/王登科著. -- 北京：商务印书馆，2024
（中国书法教育文库）
ISBN 978-7-100-20133-9

Ⅰ. ①打… Ⅱ. ①王… Ⅲ. ①汉字—书法理论—中国
Ⅳ. ① J292.1

中国版本图书馆 CIP 数据核字 (2021) 第 139587 号

打 开 书 艺 之 门
简 明 书 法 概 论

王登科 著

商 务 印 书 馆 出 版
（北京王府井大街36号 邮政编码100710）
商 务 印 书 馆 发 行
山 东 临 沂 新 华 印 刷 物 流
集 团 有 限 责 任 公 司 印 刷
ISBN 978-7-100-20133-9

2024年2月第1版　　　开本 710×1000　1/16
2024年2月第1次印刷　　印张 14.5　插页 4
定价：98.00元

序　言

丛文俊

　　书法之盛，在文字之用，亦在国人固有之审美能力与创造。书法之美，要在通变，书体演进、名家楷模前后相望，莫不如是。书法史积三千年之璀璨，胜迹无数，其中蕴涵，可谓合天理、尽人事，何物不有，何奇不备，是以大道存焉。古人视书法为不朽之盛事，良有以也。

　　近世书法复兴，好之者众，有志之士皆欲探其至理，达于笔妙，一时撰述充栋，展事频仍，盛况空前。然则言书者概之欲全，取鉴者明之欲简，至于启蒙与拾阶而上者何求？罕见有可切实用者。因念及西周"六书"，授于小学，晋唐书诀，不过百字，陵替至今，皆已非饱学而能解之。盖知识不同，传授有别，语言悬隔，思维迥异，以今之所有，欲跨越千载，究诘此玄奥抽象之艺术，所得几何？是知思济江河，必假舟梁；欲翔九天，须待劲翮；得之，则翰墨之道可期也。

　　昔时庄子借庖丁之口，明以道进技之理，循之而能力行，则技道两进；舍道而专务于技，则未见其成也。或问道者何物？简言之为美之义理，法之所以然也。或询捷径，答云：多读书，择其简明实用之书精读。传统书论与今人撰述并举，但能启发心智，即为体道，胜于惟知矻矻临池者多矣。

　　登科学棣工书向学，颖慧过人，积数十年之功，于道艺感悟颇深，阅历亦丰。其书尚性情，淡然标举；其学知通变，术业有成；办学诲人不倦，交游乃重笃诚。近年，其游于京华，眼界尤宽，每与晤言，辄见精进。此来，以新作《打开书艺之门》书稿见贻，嘱予序之。粗观之下，颇得简明之旨，自当有益于初学，付梓行世，宜有口碑也。因赘言于崙，是为序。

壬寅初秋于丰草堂

 中国书法教育文库

《中国书法教育文库》为读者提供理论学习（书学讲堂）、技法训练（临帖指南）与教学研究（学书丛刊）三个不同方向的课程、教材、范本，目的是贯穿书法史上各时期的书风与历史、观念与文化、技法与书论，让人在笔墨实践中追寻书法的学理根源，在学理探索当中又不忘墨海践行。文库希望带领大家通过学习书法了解中国的历史观，探索中国文化的精髓，并从书法的脉络贯通整个中国的文化，与古人相通，从法度入手，到达心法或者无法之法，最终在艺术与文化上都有所创造。

编委会

总 策 划：范　水

主　　编：赵安悱

编 委 会：（按姓氏拼音排序）

邓宝剑　李洪智　陆明君　王登科　叶培贵

于钟华　虞晓勇　查　律　朱天曙

目　录

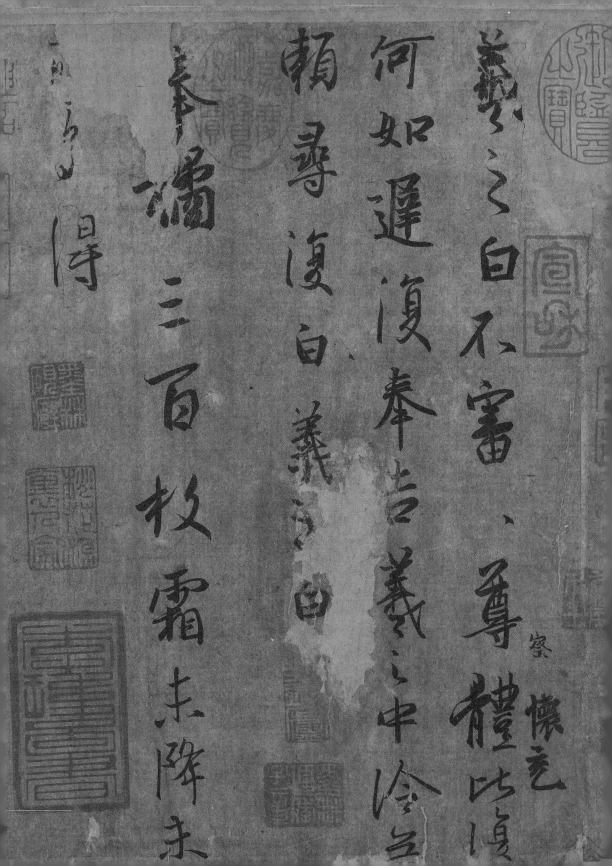

第一章 书法的基本特征

藝之之白不

何如遲復

賴尋復白

第一节　什么是书法

这是每一个致力于书法学习的人，首先应该明了的问题，也是书法学习过程中最基本的理论准备。

通常而言，书法是指书写的技法、方法和规律。在世界各个不同的文字系统中，不同民族的文字书写，均有自己的方法和规律。然而，能够从实用书写的层面，进入"抒情达意"的艺术境界，这恐怕是中国汉字书写所独有的特质。因此，在汉字的表述中，书法——大多数是对作为传统艺术形式的"书法"而言——作为一门最能体现中国文化精神的传统艺术形式，在古代的中国，是一种颇为特殊的文化现象。人们在日常生活中应用它，并且凭借它的艺术特性来感受自然、社会与人生，表达出生命中无尽的"迁想"与"妙得"。同时我们也看到，书法在古代文人、士大夫的文化生活中，具有重要的地位。无论是作为"经艺之本，王政之始"的"载道"之文，还是作为"自游息焉"的休闲手段，书法已成为一门最具民族特色的中国本土艺术。

而今天，书法作为一门传统艺术的典范，不仅仅具有"国粹"的文化意义，而且已被纳入了现代艺术教育的范畴之中，成为最具文化含量的学科体系之一。由此，我们看到，在传统的书法艺术再度进入我们的当代生活之际，尤其是以现代艺术视野审视传统书法之时，书法艺术本身所蕴藏的巨大潜质，将充分地显现出来。而作为书法的内涵与外延，也愈加丰富与宽广，书法已成为现代艺术教育的一个重要组成部分。

第二节　书法的艺术特征

作为一种颇为特殊的艺术形式，书法是凭借以汉字为主体的视觉语言符号的书写技法、式样及组合关系、风格特征，来表达书家的审美理念，使之渐至从技术层面升华出来，成为一门可以"抒情达意"的艺术形式。

书法艺术之所以具有特殊的艺术魅力，正是由于其丰富的点画与线

章节页：
王羲之《平安帖》《何如帖》《奉橘帖》，唐摹本，台北"故宫博物院"藏
左页：
《何如帖》局部放大

条，即古人所谓的"笔软则奇怪生焉"。而书家的精神与情绪，又赋予了书法线条以生命的质素。加之，线条依附于抽象的文字。这样，丰富的线条语言与文字自身的抽象美，构成了中国书法艺术最基本的形式特征。

然而，在我们承认书法艺术具有形式美特征的同时，却不能将其等同于其他的视觉艺术。这是由于书法艺术特殊的文化背景，以及传统的艺术观念所使然，这也是中国艺术与西方艺术观念上的差异之所在。中国传统音乐中的"弦外之意"、绘画中的"画外之趣"正是中国艺术家所追求的理想境地。也就是说，中国书法艺术在完善形式美法则的同时，更关注于形式上的精神意蕴，如果说我们将形式美视为具象之美，将精神意蕴视为抽象之美的话，那么，书法艺术则更倾向于后者。

因此，从形式美到精神意蕴，从"具象"到"抽象"，也正是所谓"由技进乎道"的过程。这是构成中国文化精神内涵的基本范畴，也是中国书法艺术最为重要的精神特征。

总之，具象与抽象的特质、情理交融的境界，正是构成书法艺术特征的两个最基本的要素。

第三节　书法的文化特征

在我们了解了书法艺术特征的同时，我们还要知道，书法也是一种复杂的文化现象。这也决定了书法艺术具有其他艺术门类所不具备的、丰富的文化特征。

众所周知，在漫长的历史上，书法作为一门极具中国特色的传统艺术形式，尤为深刻地反映出中国文化的精神特质。诚然，它作为一种民族艺术形式与本土文化之间有着这样与那样的联系，这也并不为奇。但如书法与中国文化如此的渊源和关系，在世界各个民族的文化中是不多见的。因此，我们说书法的魅力，不仅仅是它的艺术范畴，更重要的是它展示了无比丰富的文化品质。

我们知道，书法艺术是伴随着文字的出现与发展而逐渐成熟的。汉字

王羲之《兰亭序》"俯察品类之盛"句

是书法的载体，所以很难将文字演变的历史与书法史截然地分离开来。

据《周易·系辞下》载："古者包牺氏之王天下也，仰则观象于天，俯则观法于地，观鸟兽之文与地之宜，近取诸身，远取诸物，于是始作八卦。"而传统"六书"理论中关于汉字的起源也是遵循此说。可见，文字伊始，便与易文化息息相关。而"仰观""俯察"，也作为一种传统的思维方式，深深地影响着中国文化的性格与特征，也直接被用来作为书法审美及鉴赏的基本原则。

历史上的周秦汉唐是书法传统形式形成与发展的重要阶段。各种文化政策、教育及考课措施使得书法始终围绕着"载道"的轴心。《说文解字序》云："盖文字者，经艺之本，王政之始，前人所以垂后，后人所以识古，故曰本立而道生，知天下之至啧而不可乱也。"这是中国文字独有的教化功能与意义所在。所谓的"书之为功，同流天地"，也正是书法艺术的基本文化特征。

书法作为一种植根于中国文化中的传统艺术形式，无论其形式、内容、风格、意趣等各个方面，均具有鲜明的本土特征。尤其是在与西方艺术观念的比照中，书法艺术的创造与审美更多地具有东方文化理念中的伦理特征。它关注艺术背后的人生态度甚于笔墨形式，在笔情墨趣的阐扬中体现书法美的人格精神。

综上所述，我们注意到，书法艺术本身已远远地超出一般的艺术范畴。作为一种文化现象，它折射出中国文化的精神之光。人与自然的亲切与和谐，助人伦、成教化的伦理风范；恬淡素朴的人格理想、不激不厉的心灵气象，都能在书法艺术的审美特质中找到合适的答案。

第四节　书法文化面面观

书法文化是个古老的话题。而书法文化的研究却是一个崭新的领域。书法，由一种生活的功用渐转至具有艺术的性质，我们必须承认，这是在悠久、灿烂的中国文化的滋哺中才成为可能。审视古老的书法文化现象，

王羲之《兰亭序》"仰观宇宙之大"句

更会感受到书法文化巨大的包容性。中国古代哲学中的自然观、社会观、宗教观都会在书法文化中留下明晰的痕迹。

在此，我们提出书法文化的问题，绝不是在赶时髦或牵强附会，在漫长的中华民族历史上，书法作为"由技达乎道"的独特艺术形式，极为深刻地反映出中国文化的精神实质。同时，我们又看到，书法艺术的精神又无不全方位地渗透到中国古代哲学、宗教、伦理、文学、艺术等意识形态中去。固然，作为一种民族艺术形式当然与其民族文化有这样与那样的联系，但如书法与中国文化间这般的渊源和关系，这在世界各民族文化中是绝无仅有的。

一、书法文化的自然观

人与自然的问题是文化学领域中一个重要的话题，人与自然的关系问题更是哲学体系中最为敏感的区域。在中国古典哲学体系中，人与自然的和谐是基本的命题，由此也决定了东方文化精神的基本类型。因此，"自然"这个概念成为东方文化中一个重要的话题。同样，在我们对中国古代文化进行整体观照时，"自然"这个概念便具有了重大的意义。

在中国文化哲学中，人与自然是一个不可分离的整体，人是自然的一个重要组成部分，人与自然的完美契合正是"天人合一"境界的体现。这是古代中国人独特的自然观与宇宙观以及崇高的人生境界。

我们知道，中国古代文人崇尚自然，热爱自然，无论是在遭贬落魄之时，还是在命官封爵之际，大自然总是他们美好的归宿。他们或栖居山林，或归隐田园，以期达到抒散怀抱、澄怀味象的人生境地。当然，这种对自然的眷恋是人类共同的情感类型，在西方文化中亦是屡见不鲜的。然而，如果真正上升到一种文化的高度来审视，恐怕东方文化中的自然观，算是一种独特的类型吧。（传）蔡邕《九势》中谓："夫书肇于自然，自然既立，阴阳生焉，阴阳既生，形势出矣……"据传，早在东汉蔡邕已提出了书法与自然的关系，亦提出了"阴阳既生，形势出矣"这样一个书法美学问题。其实关于书法与自然的问题，不仅仅是蔡邕，在成公绥、卫恒的书论中都可见到，更有卫夫人的《笔阵图》将书法中的笔画与自然的物象进

《瘗鹤铭》（南北朝）中的"势"字

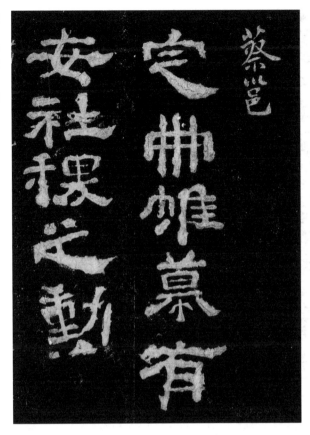

行直接的对应。如"千里阵云，高峰坠石……"尽管这其中不无牵强之处，但从中我们还是可以发现书法美学漫长的发展轨迹及重要的文化特征。其实，在东晋以后，"自然"作为一种美学意义的限定在书法文化中更是有目共睹。人们评王羲之书法时称"不激不厉""风规自远"，这种中肯的描述，当然不是一种人为的"拿腔作调"，而是指一种生命本色的真诚流露，是一种自然的人格表象，因此是美的，而且是大美的。王羲之之所以几千年被书坛奉为"书圣"，正是他恰到好处地运用了自然的形式，外化了道的精神，使之成为传达情感的最佳选择。在这种人与自然的契合中，充满生命力度的点画形式成为一种媒介，也可以说，在这种形式的律动中，自然的人化和人化的自然成为可能。而且作为一种文化征候，书法艺术的文化性格在此得到充分显现。

二、书法文化的社会观

几千年来，中国书法艺术没有沦为纯视觉艺术，主要原因恐怕就是其自身的"自律"性——鲜明的伦理特征和强烈的文化责任感。这在一般

卫夫人《近奉帖》，选自肃府本《淳化阁帖》。此帖是一封信札，卫夫人向其师推荐自己的学生王羲之

的西方人眼里是不太容易理解的，因为两种文化属性决定了两种迥异的文化性格。纯视觉艺术的基本倾向是：在以观众的眼睛作为接受对象的展厅上，作品必须从视觉的层面客观地感动观众。当然，中国书法艺术在欣赏的环节中也是首先从视觉的角度切入的，形式美也是书法审美的一个重要范畴，但绝不能因此将书法艺术归为纯视觉艺术，这也是由书法固有的文化属性所决定的。

　　总之，书法审美绝不仅仅是一般的艺术审美，它蕴含着更加复杂的文化因素。或者说，书法艺术在表现美的同时更着重的是表现人生态度和人格精神，这也是中国书法艺术审美的独特性。在前面，我们谈过关于人与自然的和谐是中国文化的理想境地，这也正是中国道家的一贯主张。而一直在中国古代社会生活中占有重要地位的儒家思想，更愿意将人与社会的关系上升到一个重要的位置，这也正是儒家思想鲜明的特征。那么在儒家的美学中，"雅"作为一种审美准则，几千年来一直影响着中国古代艺术

从上至下：
1.汉简（《北大简》）
2.汉隶（《张迁碑》）
3.唐楷（《多宝塔碑》）

人格和艺术审美。这种"雅"的审美祈向，与其说是一种美学现象，倒不如说是一种特殊的文化现象。

"雅"作为一种"中和美"的表象，基本上反映了儒家的人格理想。那就是在人与社会之间建立一种非常和谐的关系。人要最大限度的适应社会，而社会也在最大限度上迁就作为个体的人。在此我们看到儒家文艺观的基本内容是：一切艺术形式都应当是促进人与社会和谐的最佳方式，"助人伦，成教化"是艺术的基本功用。而书法艺术在长时期的儒家文化浸染中自然显现出"雅"的特征。无论是从形式质素上的内聚性形态，还是从审美意义上的情理交融的审美境界，中国书法的美学精神无不透露出儒家人格理想的精神实质。

其实，在儒家美学中，人格的善就是美，而物象自身的美不过是人格的一种表象，也就是说书法形式美的规范已成为人格精神流露的最佳方式，在"守静笃，致中和"的艺术行为中完成了人格精神的淬炼与升华。也可以说，这种对人格精神的关注正是中国书法文化鲜明的伦理特征。

三、书法文化与禅的精神

毋庸置疑，作为人类文化中两种不同形态的艺术与宗教，书法文化与禅宗思想在人们的精神体验中存在着极其微妙而又复杂的多层次关系。在中国书法艺术中，这种"宗教"精神亦是大放异彩的。不必说，古代有许多书坛巨擘便是僧侣，就是古代一般的士大夫阶层对于"参禅""打坐"亦是兴趣盎然，更有如王维、苏轼、黄庭坚、董其昌等，把书法看成是"书禅"，习书写字竟成为"参禅"的一种形式，在此，禅宗的精神与书法的精神便合为一体。于是乎，禅宗的玄义奥理在笔墨交汇的刹那间得以永恒。而书法精神的人文特征在"心斋""坐忘"中予以超拔和净化，人在现实中失落的人性又在笔情墨趣中得以唤回。

这种情形，与其说是一种艺术行为，倒不如说是一种"宗教"修为。文人士大夫把对书法的崇好，视为一种类似于"宗教"的修行方式，用于自修，也用于教化他人。近代著名高僧弘一法师修的是律宗，出家后诸艺皆废，唯有笔墨纸砚伴其终生。他手抄大量佛经，平和疏朗，宛若天成，

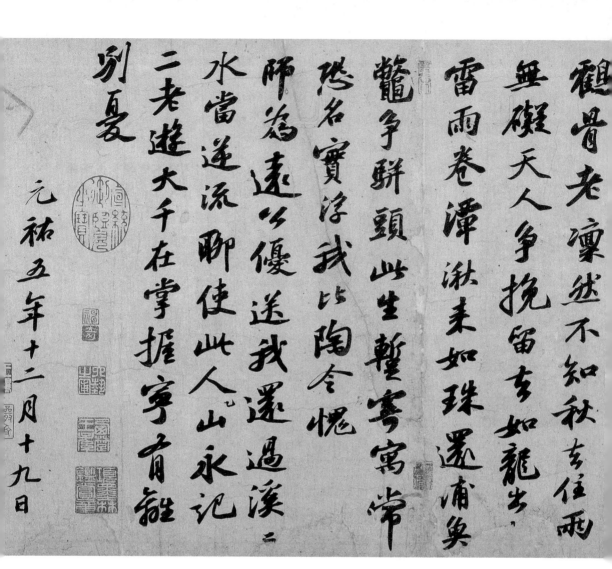

反映出一代高僧"深居简出，缄默凝重"的理想人格，也记载了法师由"绚烂之极，复归平淡"的心路历程。弘一法师把习书赠人作为广结善缘的修行方式，我们在他的书法作品中深刻体会了这种精神的庄然示范。

书法史上有很多名作与宗教相关，有佛教题材，也有道家题材，但宗教毕竟是宗教，艺术终究是艺术，二者不可替代。书法审美与文化中带有鲜明的超越世俗的精神追求，其中充满了玄妙的体验。它呈现了中国文化的博大恢宏，也反映出书法艺术独有的文化特性。

综上所述，书法艺术本身已远远地超出了艺术范畴，在中国古代文化史上，作为一种特殊的文化现象，影响着中国人的心灵，折射出中国文化

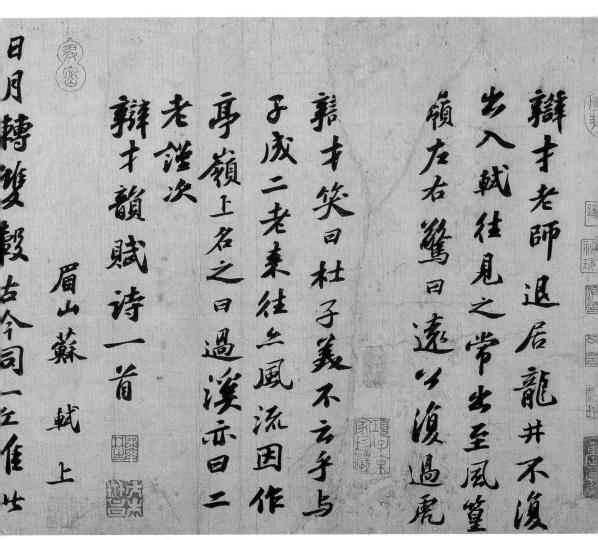

辯才老師退居龍井不復
出入軾往見之常出至風篁
嶺左右驚曰遠公復過虎
辯才笑曰杜子羙不云乎與
子成二老來往と風流因作
亭嶺上名之曰過溪亦曰二
老謹次
辯才韻賦诗一首
眉山蘇軾上

日月轉雙殼古今同一丘佳生

苏东坡《次辩才韵诗帖》，台北"故宫博物院"藏

美丽的精神之光。只要我们深入书法现象中，不难发现，在这门影响巨大的艺术中，民族文化的精神质素表现得异常强烈，人与自然的深切和谐，助人伦、成教化的伦理风范，恬淡素朴的人格理想，不激不厉、蓄含平和的心襟气象等文化征候，都能在书法中找到合适的答案，这的确是一个奇特的文化现象。应当说，在书法文化中，中国人为自己营造了一个人化的自然，它寄托着中国人的生活理想、人格精神和对美的理解，在人与自然之间架设了一条沟通的桥梁，这座桥的两边，一头指向心灵，一头指向神秘的自然。

惟尔挺生凤撵幼德宗庙瑾建
陛庭兰玉防澄積擅每慰
人心方期歆穀何圖逆賊開
豐稱兵犯順　　尔父鋸誠常
山作郡余時受　　令上任平
原倪兄愛我嫂　得尔傳言尔以

祖礼元元年歲次

一祖三壬申侵弟十

大体於等浦州

刺史上輕車刺史封

第一节　文房四宝的基础知识

初学书法，首先要了解文房用具的一般常识。它包括工具的选择、性能的掌握及使用的方法。

一般来说，文房用具主要是指笔、墨、纸、砚。传统习惯中称为"文房四宝"。

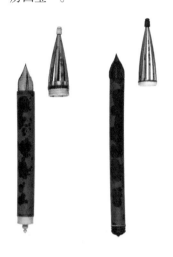

一、笔

书法学习中的笔，盖指毛笔而言，是用兽毫加工后制成笔头，再配上笔杆的书写工具。

毛笔究竟产生于何时，尚无确切的定论。目前，我们所能看到最早的毛笔，大约是在战国时期。另外，历史上还有"蒙恬造笔"的传说。司马迁的《史记》中载："蒙将军拔中山之毫，始皇封之管城，世遂有

名。"所以毛笔，古时又称"管城"。战国时，对于毛笔的称谓不一，楚称"聿"，吴称"不律"，燕称"弗"，秦统一六国后，才统一称之为"笔"。此外，也有称之为"毛颖""毛锥"。

1. 毛笔的类别

毛笔从性能来分，有硬毫、软毫和兼毫三种。

硬毫，毛粗具有弹性，含墨少，下按不易瘫弯，提笔又易复挺。写出的点画瘦劲、锐利。常见的有狼毫（鼬毫）、紫毫（兔毫）等。

软毫，毛细性柔，含墨多，使用时圆润、婉转，锋毫适用铺开。写出的笔画丰腴、饱满。常见的有羊毫、鸡毫、胎毫等。羊毫较为实用，鸡毫只有在追求特殊效果时，才用到它。胎毫习字，近世已不多见。

兼毫，是用紫毫和羊毫，或狼毫和羊毫兼合而成。性质属于软硬之间，按其软硬程度可分为五紫五羊、七紫三羊、八紫二羊、九紫一羊等。兼毫具有刚柔相济的特点，最适合于初学者选用。

另外，毛笔按锋颖长短来分，有"长锋""中锋""短锋"三类。就

左：硬毫笔（纯狼毫），了如指掌书院造。软毫笔多为纯羊毫笔，制作工艺与纯狼毫笔一致
右：兼毫笔（狼毫柱内，羊毫披外），了如指掌书院造

明代宣德年制金凤元
珍珠香墨，故宫博物
院藏

适合书写的字体的大小来分，有"小楷""中楷""大楷"。更大的笔有"屏笔""联笔""提笔"等。最大的是"楂笔"，最小的是"圭笔"。

2. 选择毛笔的标准

选择毛笔的标准，是要具备尖、圆、齐、健四个特征。

尖：指笔锋尖锐，以便书写出细小微妙的笔画。

圆：是指笔头丰圆饱满，以便书写时不至于头扁、锋散。

齐：是指把笔锋润开少许捏扁后，笔锋整齐。这表明笔毫根根到顶，制作精良。

健：是指笔锋在纸上的提按、铺开、敛起时具有弹性。

选用毛笔，应注意所书写字的大小和书体、风格的特点。一般来说，写大字宜用大笔，小字宜用小笔。如果书写条件不佳，原则上宁用大笔写小字，不可以小笔写大字。写屏条、对联，可用屏笔、联笔；写榜书可用楂笔或提笔；写特小的字，可用圭笔。所写的字欲棱角分明，宜用硬毫。欲锋芒圆润，宜用软毫。劲挺的字，宜用短毫。流畅的行草，宜用长锋。写粗犷厚重的大字，宜用软毫大笔。写精致工细的小字，宜用硬毫小笔。当然，这只是相对而言。在书写过程中，还可以根据个人的习惯及风格的取向来选择用笔，不寻常的用笔甚至还可以得到意想不到的效果。

二、墨

清代乾隆年制胡开文制
大富贵亦寿考五色墨，
故宫博物院藏

墨，是用油或松枝烧出来的烟末，调入胶和药材等精制而成的。

人造墨，最早出现于西周。据《述古书法纂》载："邢夷始制墨，字从黑土，煤烟所成，土之类也。"明代罗颀则在《物原》中说："邢夷作松烟墨。"我

们知道，中国用墨的历史很漫长，明代以后采用油料烧烟制墨的技术得到推广，现在又制成墨汁，使用起来更加便捷。墨以安徽省徽州产的最负盛名。

墨分松烟、油烟、松油烟等。其区别在于：松烟由松枝烧制而成，无光泽；油烟用桐油或菜油烧烟而成，有光泽；松油烟将两者结合，光泽适中。

平日练字用瓶装墨汁较为方便，但墨汁墨色缺少变化，如果条件允许，还是自己研墨为佳。另外，如果能有古墨、旧墨，不仅锦上添花，其本身也极具收藏价值。

三、纸

纸是中国古代科学技术的四大发明之一。相传为东汉蔡伦始发明。事实上，在此之前纸已经开始使用。

书画使用的宣纸，出现在中国造纸业全盛时期——隋唐。宋代末年制纸的生产技术传到安徽泾县。由于泾县山多地少，盛产青檀树皮，具有充足的造纸条件，居民遂以造纸为业。其集中销地为安徽宣城，宣纸便因此而得名。

宣纸有生宣、熟宣、半熟宣三种。

生宣，吸水较强，乍用难以把握。熟习性能之后，才能运用自如。由于它水墨渗化迅速，可以充分表现墨的变化。

熟宣，是用明矾加工过的宣纸，纸质较硬，不吸水，适用于写小字以及表现爽健、峻朗的风格类型。如使用不妥，易生刻露、单薄之病。

半熟宣，介于生宣、熟宣之间。兼二者之长，适于初学选用。

另外，绫与绢也可用来书写，其性能较接近熟宣、半熟宣。

除宣纸之外，可供书写的纸张还有皮纸、高丽纸、毛边纸、元书纸。毛边纸，是一种竹纸，质量好的毛边纸，如元书纸也可以在创作中使用。

初学书法，择纸不必太讲究，但用纸宁可粗糙些，也不宜使用光滑的纸张。故道林之类的普通纸张不宜写字。至于书家个人的习惯和兴趣，这是创作过程中的事，不必强求。

宣纸以安徽泾县的红旗牌棉料、净皮最为著名。此外，四川的夹江纸、河北的迁安纸也日渐受到人们的欢迎。

四、砚

砚，汉以前称之为研，近世始称为砚。盖取其研磨之意。一般来说是用石、瓦、瓷、金属等材料加工而成，以供研墨用。

砚也称"砚台""砚池""砚田"，可大量盛墨的又称"墨海"。

砚是伴随着笔、墨等其他书写工具的使用而出现的。一般认为湖北云梦睡虎地秦墓中出土的战国时期的砚为最早。但此时砚还处于研磨器阶段。两汉之后，砚才从研磨器逐渐变为实用书写砚。而唐宋之际，砚的制作，无论是材料的选择还是工艺均已造极。并且出现了如端砚、歙砚、洮砚这样的稀世名砚。

良好的砚台应具有石质温润、细腻，且下墨快、渗水慢等特点。另外，可根据写字的大小，准备大、小两种型号。砚台用毕后，最好洗干净，加盖。也可以放些清水，以保持砚石的温润。

砚不仅具有实用价值，同时上好的名

宋代制端石雕蟾纹砚。长 19.8 厘米，宽 12 厘米，厚 6.5 厘米，故宫博物院藏

砚也具有极高的文物收藏价值。家藏名砚，千百年来已成为文人士子的风雅趣尚。唐代书家柳公权，宋代米芾、苏易简均有论及砚的文字。

砚以广东肇庆端溪砚、安徽歙县的歙砚、甘肃临潭县的洮砚、山东益都的红丝石砚最为闻名，史称"四大名砚"。此外，吉林的松花石砚、江西的赭砚、河北的易水石砚也属上乘。

除笔、墨、纸、砚外，书法学习还需要准备毡垫、镇纸、水盂、印泥、印章等辅助用品。

第二节　执笔的方法与姿势

书法，是一门有着悠久历史的传统艺术形式。从文化的包容性到形式的美感，它始终遵循着中华民族特有的审美方式；在具体的艺术实践中，形成了一套完整的方法体系，执笔的方法与书写的姿势是其重要的环节。

一、执笔的方法

历代书家都极为注意执笔及方法，一般来说，正确的执笔方法是：大拇指、无名指、小指为一组向外用力；食指、中指为一组，向里使力。两组里外的合力，正好执稳笔杆。传统的说法是以"按、压、钩、格、抵"五字来分别概括大拇指、食指、中指、无名指和小指的作用。

同时，为了充分发挥五指执笔法的功能，还必须遵循"指实、掌虚、掌竖、腕平"的原则。

1. 指实

要求五个手指都落到实处。除小指紧贴无名指以外，其他四指都紧贴笔杆。只有如此，才能稳实地书写，笔性才能充分地得以显现。否则，执笔飘滑无力。

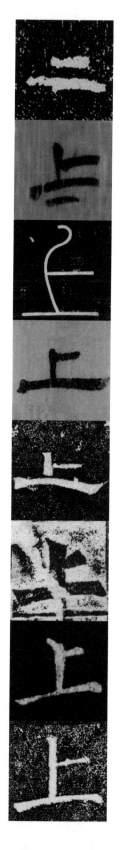

2. 掌虚

是指执笔时掌心空虚。古人讲，掌虚时"中可容卵"。即无名指、小指都碰不到掌心。这样，全部的承重力，均落在了指尖上，不仅使运笔灵活，还可以使笔力遒健。

3. 掌竖

坐着书写时尽量使手掌竖起来。只有掌竖，笔才能直。笔直，锋才能正。

4. 腕平

腕部与几案平行，这样才可以方便运腕。而且只有腕平才能掌竖，他们是相辅相成的。

关于执笔的松紧，一般来说，写大字宜松些，虎口张开成"马镫"形宜佳；写小字宜紧些，虎口张开成"风眼"为妥。但过松和过紧都不妥，松则笔失控，紧则笔滞拙。

至于执笔的高低，需视字之大小而定。写小字执笔略低些，其高度是无名指与笔杆下端过半寸左右。因为写小字，妙在运腕，笔执过高，恐力所不及，也不宜展现笔锋微妙的变化。写中字执笔要稍高，不宜低于一寸。字大，笔的活动范围加大，笔执高些方可用力。

另外，执笔高低，还与所书书体相关。正书执笔略低，行草书执笔需高。当然，这些仅指一般而论，书写者也可以根据自己的习惯去做具体的选择。

五指握笔图。指要实，掌要虚，腕要平，笔要尽可能垂直于桌面

学会握笔后，我们尝试着写个"上"字。左页"上"字从上至下分别选自以下碑帖：
1.金文（《史墙盘》）
2.楚简（《清华简》）
3.小篆（《峄山碑》）
4.汉简（《北大简》）
5.汉隶（《乙瑛碑》）
6.魏碑（《始平公造像》）
7.小楷（王羲之《黄庭经》）
8.唐楷（颜真卿《颜勤礼碑》）

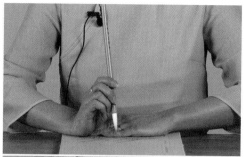

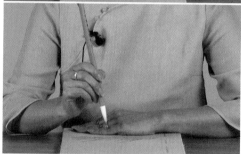

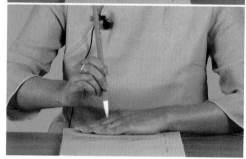

二、如何运腕

当然，在书法的学习中，执笔仅仅是一个条件。正确的运腕才是书写的关键所在。姜夔《续书谱》中说："大抵要执之欲紧，运之欲活，不可以指运笔，当以腕运笔。执之在手，手不主运。运之在腕，腕不主执。"可见，手腕是运笔的基本条件。小字、中字主要是靠腕的力量来运笔，大字力之在肘，但也是通过腕来作用的。

因此，书法的学习，执笔要领掌握后，还应加强运腕的练习。通常而言，它包括枕腕、悬腕、悬肘的练习。

上图：枕腕
中图：悬腕
下图：悬肘

1. 枕腕

是以左手腕垫在右手腕下的一种书写方法，适宜写小字或规范的书体。

2. 悬腕

是指腕部悬起，肘着几案。方便写中楷或小字，适宜灵活运笔。

3. 悬肘

是指腕部、肘部都离开几案。挥运更加灵活方便，适合写大字或飞扬的行、草书。对于初学而言，悬肘难度较大。但却是练习腕力与运笔的绝

佳方式。学习书法，首先要跨越这
一难关。

三、书写的姿势

关于书写的姿势，按照所写字
的大小及客观条件，主要可分为坐
势、立势和蹲势。

1. 坐势

一般书写三寸以内的字都可以
坐势书写。当然，坐势书写时采用
枕腕、悬腕、悬肘三种运腕方式均
可。传统的要求是：头正，身直，
臂开，足安。总的来说是重心要
稳，不可倾侧头颈，这是书写的基
本要求。

2. 立势

立势书写分桌前立写和面壁立
写。行草书、大字的书写都适宜立势。这样，一方面可以照顾章法、行气
的效果，同时也能任情恣性地挥洒。传统的要求是：头俯，身躬，臂悬，
足开。站立书写必须悬肘，双脚步前后分开，可保持重心的稳定。面壁式
的题写不大常用，在学习过程中也不宜提倡，暂不细说。

3. 蹲势

书写特大的字时，桌案不适于挥毫。宜采用蹲势。蹲写时，右腿屈
膝，左腿蹲下，左手拄地支撑重心。如使用特大型的楂笔或拖布之类的工
具书写时，则可双手握之，躬身而书。或可根据条件酌情采用其他方式。

《文苑图》局部，绢本
设色，五代周文矩绘，
故宫博物院藏。画中书
童研墨，文士执笔构思
腹稿

第三节　用笔的方法与特征

毛笔触纸，并通过一定规律的运行、提按、使转而出现各种形态的点画，我们称之为用笔。

历代书家极为重视用笔。认为正确的用笔方法，是学书的关键。如赵孟頫就曾有过"书法以用笔为上"的提法，并且进一步阐明了"盖结字因时相传，用笔千古不易"的观点。由此可见，书法用笔是贯穿古今、恒定不变的法则。今天，我们说它是构成书法艺术最基本的要素。下面介绍几种用笔的方法。

一、起笔、收笔

任何线条的写就，都包含起笔和收笔的过程。书法点画的起笔和收笔也有其自己的特点。

起笔的方法，是写竖画时须横着下笔；写横画时要竖着下笔。即如前人所讲的"欲竖先横、欲横先竖"。起笔后把笔逐渐铺开，接着是提笔运行。

收笔的基本方法，是写横画行笔到末尾，略顿，向左回锋收笔。写竖画笔至尽处，停下来，向上回收心笔，收笔要力到笔画末端，力求送到。

二、提笔、按笔

提笔和按笔，是书写时利用笔毫的弹性，按下、提起，乃至于离纸的动作。随着这种动作疾徐的变化，便会呈现出不同形质的线条，或粗或细、或重或轻，使得线条充满了节奏和韵律。古人所谓的"笔软则奇怪生焉"，正指此而言。

此外，起笔要按，收笔要提；运笔过程中也要用提按来调整速度与节奏，保持中锋用笔的姿势。按笔时有轻重之分，重按叫"顿"，稍重叫"蹲"，再次按下，并稍向前方挫动叫"挫"。

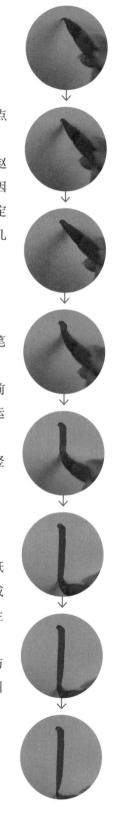

三、方笔、圆笔

依所书点画的外形而言，用笔分方笔、圆笔等。方笔、圆笔，或方中有圆、圆中有方的用笔特征，是书法艺术形式美的主要依据。

1. 方笔

一般而论，方笔指起笔、收笔、转折处成方形，见棱角、露毫芒。其特点是内含筋骨，呈外拓之势，是隶书笔法的延承（如《张迁碑》《礼器碑》《始平公造像》《张猛龙碑》等）。

方笔的书写原则是，起笔逆锋落下，顿笔、折锋。收笔时也运用顿笔、折锋、回锋。

2. 圆笔

指起笔、收笔处是圆形，或言于折处不出棱角。其特点是含蓄、圆润、藏头、护尾，是篆书笔法的遗存。

圆笔的书写原则是，起笔藏锋逆入，收笔时重顿回锋（如《峄山刻石》《石门颂》《郑文公碑》等）。

方笔、圆笔各具形态，可以传达不同的感情色彩。倘若方笔、圆笔并用，方圆兼备，刚柔相济，则更活泼（如《史晨碑》《麓山寺碑》等）。

四、藏锋、露锋

藏锋、露锋是圆笔与方笔的用笔基础。

1. 藏锋

藏锋，就是在起笔、收笔之际，笔锋深藏不露，敛裹于笔画之中。

其书写特点是，欲左先右，欲右先左，欲下先上，欲上先下，用笔逆锋起收。

用藏锋写出的点画，圆润和雅、浑厚含蓄。正书多用此法。

2. 露锋

露锋，是指点画的起笔或收笔处，露出毫芒的部分。

其书写的特点是，起笔、收笔均不藏锋与回锋，任笔性之铺敛、径直书写。

用露锋写出的点画，俊朗、飘逸、生动、活泼，给人以任情恣性的感受。行、草书常以此方法来表现点画之间的呼应及章法的整体感。

五、中锋、侧锋

1. 中锋

中锋，是书法用笔的最基本原则。行笔时，笔锋始终都是在笔画的中间运行，无论方笔、圆笔、藏锋，均须运用中锋运笔。

中锋用笔，可使得力匀势全、点画饱满、丰润。因此，历代书家极为重视中锋用笔。各种书体的用笔，均以中锋用笔为主，尤其是篆书一系，更是"笔笔中锋"。

圆笔举例从左至右：
1. 南北朝《泰山峪金刚经》
2. 汉《石门颂》
3. 南北朝《郑文公碑》
4. 唐李阳冰《千字文》

2. 侧锋

侧锋，是相对于中锋而言的一种用笔方法。它是指笔锋在点画一侧，故而得名。运笔时笔锋一侧整齐，笔肚一侧较为毛糙。出锋如露尖，侧锋的尖多在笔画的一侧，如左侧下图的悬针竖，尖在左侧。

从用笔原则上来说，中锋、侧锋的使用是不可偏执一端的。中锋是基础，侧锋是辅助。二者共用，含蓄而不板滞，恣肆而不狂野。

总之，所谓的用笔方法，是前人在书写的实践中归纳、总结出来的，是一种普遍的规律。在我们的书法学习中，要充分体会其规律。当然，也不可按图索骥，机械、教条地领会文字的内容，应当在书写实践中灵活地运用它。

竖画中锋用笔。笔毫在中间运行，悬针竖收笔时出尖便会居中。范字选自颜真卿《多宝塔碑》

第四节　临摹的方法与意义

摹与临是两个不同的学习阶段和方法。将透明的纸蒙在字帖上，按照显示出来的字迹去描写，这就是摹帖。也称之为"写仿影""描仿影"。临帖，是指将字帖放在前方对照着写。后人将摹与临统称为临摹。事实上，临摹泛指依照一定的蓝本进行仿书的过程。

临摹是书法学习的重要过程。不仅初学，即使是有一定基础的，甚至已经有自己的书法面貌的书法家，临摹都是不可忽略的重要手段。康有为在《广艺舟双楫》中说："学书必先摹仿，不得古人形质，无自得性情也……欲临碑帖，必先摹仿，摹之数百过，使转行立笔尽肖，而后可临焉！"可见，学书应遵循相应的次第，先求形肖，而后求神似，循序渐进。

竖画侧锋用笔。笔毫向左侧运行，悬针竖收笔时出尖便会居左。范字选自颜真卿《多宝塔碑》

一、怎样选择范本

书法的范本即指传统的碑帖。对它的临摹，是书法学习的必经之途。因此，选择怎样的碑帖作为自己临摹的范本，这是学书的第一步。

前人留下的碑版、墨迹等书法作品不可胜数。就其艺术风格、品质而

言，也是各具特色、参差迥别。因此，要选择一流的名家经典作范本。同时，也要根据自己的审判趣尚，选择与自己性情相合的作品。另外，也要根据学书的程度，由浅入深选择程度不同的临摹对象。

历代书家均主张：学书应"先求平正，勿追险绝"。因此，我们认为，学书宜从正书入手，即从篆、隶、楷入手为佳。尤其首是楷法，更是入门的捷径。因为，楷式法度谨严，初学者由此入门，借以养成循规入法的良好习惯，并从心态、气质的培养，到笔法、结构、布局的训练，为初学者打下坚实的书写基础。篆书尚婉通，重进结构。临之逾久，会使得用笔畅达，结字严谨。也可以训练中锋运笔及增强腕下功夫。隶书尚精密，会使得用笔凝练，结字古朴。篆、隶、楷三者统称为"正书"，它们可以作为书法学习的初阶。有了一定的正书基础，便可进行行、草书的学习与临摹。行、草书学习的关键是构成其形质的使转，要懂得变化气质，摄其精神。这是书法学习的一种境界。

二、临摹的方式

临摹的方式大致有对临、背临、意临等。现分别介绍如下。

对临：是把碑帖放在前方，对照着临写。对临应先从点画入手，再介入精神气息的层面。一般可采用抄临，即按照碑帖的顺序，从前至后临写。

选临：即有选择地临写碑帖上的某一局部、某一行、某一字。

空临：可在读帖的基础上用手或其他工具，进行模拟练习。

背临：就是经过一段对临的强化训练后，凭着记忆与理解，不看碑帖，默临其字。背临可以检测对临的熟练程度。

意临：在临摹进入更高的一个阶段时，为了应用临习的成果，将自己的个性风格，或者将其他碑帖的面貌特征，自然而然地融入临摹过程，进而形成了一种介乎似与不似之间的风格特征。这是临摹的最高阶段，不适于初学者。

右页：
1. 拓本为墨皇本《集王羲之书圣教序》
2. 墨迹为赵孟頫临《集王羲之书圣教序》（传）

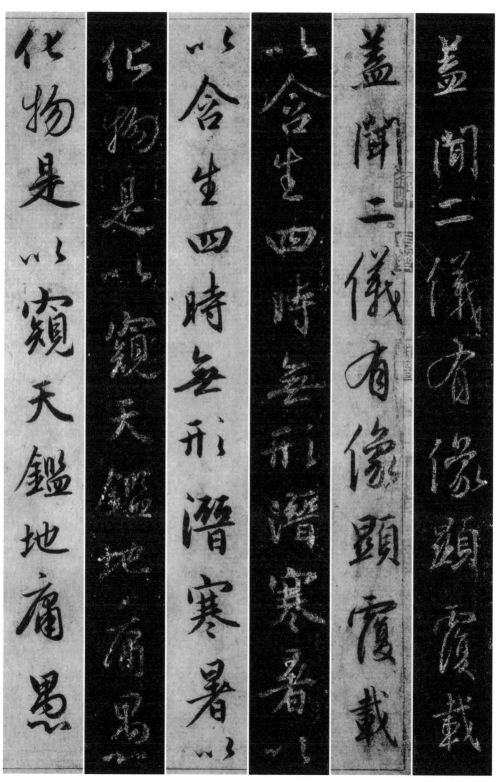

化物是以窺天鑑地庸愚

化物是以窺天鑑地庸愚

以含生四時無形潛寒暑以

以含生四時無形潛寒暑以

蓋聞二儀有像顯覆載

蓋聞二儀有像顯覆載

从左至右：
1.宋拓《集王羲之书圣教序》
2.赵孟頫临《集王羲之书圣教序》（传）
3.董其昌临《集王羲之书圣教序》
4.王铎临《集王羲之书圣教序》

三、临摹的要求与注意事项

初学书法，尤其临摹阶段，是一个枯燥的过程。因此，首先要具有甘于寂寞的信心。同时，也要杜绝见异思迁的临摹态度。万不可一会儿学颜、一会儿学柳。应当根据实际情况，在一个时期内，对一种书体、一位书家、一本碑帖进行强化临习，充分地领会其技法风格和精神面貌。在此基础上，再广临其他碑帖，融会贯通。

此外，读帖也是临摹过程中不可忽略的一个环节。通过读帖，可以对作品的用笔、点画、字法、布局、格调、气息有一个潜移默化的了解，这样才能保证临摹之时胸有成竹。

与此同时，也要加强文、史、哲等方面知识的修养，培养高尚的审美品格与艺术气质。尽可能地从精神层面去体会书家、作品的意境与神采，这是书法学习的"字外之功"，是提高书写水平与艺术水准的精神保证，也是一个书法家、书法学习者所必须具备的综合素质。

四、临帖的意义

一位艺术家的成长在最初阶段，都必须经历一个向前人和经典模仿及临摹的过程。比方说，一位作家的成长，首先是要进行大量的阅读，借此

来学习语言及叙事的本领。一位钢琴家的成长，首先是要从弹奏教学乐谱起步，从初级的指法训练到中高级的风格范式的掌握与理解，进而培养音乐的基本素养和演奏基础。否则，便是所谓的"乱弹琴"。这样不仅找不到入门的途径，而且会枉费时光，"费力而又不讨好"。

同样，要想成为一位真正意义上的书法家，或者说想系统、规范地学习书法，那么，必须向前人和经典模仿、学习。这就是所谓的临帖。

临帖的过程是一个走进经典，或者称之为接近传统的最佳模式。历代的书家以其卓越的书写实践，积累了丰富的经验，这其中包含技术层面的用笔、结构、章法与风格范式。这些宝贵的经验我们称之为书法传统，正是我们书法学习的一个重要内容。

当然，如何临帖，因人而异。但是，一个真正具有创造力的书写者，无论是在哪一个阶段，都会保持一种清醒的认识。忠于传统却又不泥古，传统提供给我们的是一种参照与启发。"外师造化、中得心源"，这句讲画理的名言，它同样可以用在书法的学习中。这个"造化"，对于书法而言，便是经典名帖和书法传统，那么这个"心源"便是自己的内心，包括书写者的修养、个性、气质等。

从此意义上说，在完成了基本技术层面的准备之后，书外的功夫和修养便显得弥足珍贵了。

当然，一位作家和画家的成长与成熟，可以直接取材或借鉴客观世界的真实生活，从生活中提升出创造的元素。但是，书法家却不能直接地借鉴生活，或者说不能直接从生活中提炼书法创造的基本元素。历史上所谓的"观夏云多奇峰""听江声""观剑舞"是指审美意义上的"移情"，而并不是说线条可以直接模拟和状括这些自然现象。因此，书法家的成长与成熟，还是要从那些既有的经典名帖中获取创造的密码和元素。

临帖的过程，一方面是向前人和经典学习的过程。同时，又是启发和开拓创造思维的过程。因此，真正意义上的临帖，绝不是一味的模仿和复制。在临帖中发现创造的动因和激情，至关重要。

皇帝
國維
壯者

冊　也　車

第一节　篆书概论

　　文字是人类进入文明时期后的产物，是在语言的基础上产生的，一般来说，文字是人们为了更好的交流而创造出来的一种书面语言形式。而在有些学者看来，文字是上古时期原始宗教发展的阶段性产物。确切地说，文字最初只是原始宗教仪式行为的一种特殊符号。

　　目前，早于商代甲骨文的有近年在山东丁公龙山文化遗址发现的陶片刻字，以及更早一些的大汶口文化晚期遗址出土的几种象形符号。不过，现存文字系统的最早文字还应以甲骨文为标志。夏代只有陶器上的刻画符号，目前尚未发现文字。商代文字的主体是甲骨文、金文及一些象形装饰文字。从可识文献的分析来看，周人在前人美化装饰文字的基础上，逐渐确立了文字形体的规范美，即后人所谓的"篆引"，这标志着大篆书体的成熟与完备。春秋战国之际，各诸侯国均承袭了进入成熟期的西周篆书的特点。但由于地域文化各异，文字的面貌与特征不尽相同。此际，通行的文字主要是金文（钟鼎文）、籀文以及战国时期东方六国所用的古文。

　　秦统一六国后，废除了一直通行于东方诸国的古文，制定了所谓的秦篆；并以李斯的《仓颉篇》、赵高的《爰历篇》、胡毋敬的《博学篇》作为实用的范本，这就是小篆。实际上，小篆是对大篆（籀文）稍加简化而成的，并成为当时流行的字体。如刻石、瓦当、权量的铭文大都属小篆的范畴。

　　按《说文·竹部》的解释："篆，引书也。"篆可解释为划线、刻道，认为它是线条的曲线和文字形体的规范美组成的文字，故称为篆书，它包括甲骨文、金文、籀文、秦篆等。一般又将秦统一天下前的金文、籀文以及通行于春秋战国各国的文字，统称为大篆（甲骨文在清末才被发现，本书将其归入大篆之列）；秦统一天下后，基于秦篆改良的全国通用篆书被称为小篆，而汉人在小篆的基础上又掺入隶书写法，俗称缪篆。

　　由此可见，篆书是最早的一种书体。其他如隶、楷、行、草诸体均是在其基础上演化而成的。由于篆书具有用笔含蓄、蕴致、结字方整、停匀等特征，适于基础阶段的临习。因此，人们又习惯地将其与隶书、楷书，统称为"正书"，盖取其平正之意。

第二节　篆书的流派与书家

前文说过，篆书是甲骨文、金文（钟鼎文）、籀文、秦篆、缪篆等书写式样的统称。不过由于历史成因、使用方式的差异，它们又风格迥异，各具特色。

一、大篆

大篆作为古文与籀文等的总称，它包括甲骨文、金文、石鼓文等秦统一天下前的各国、各时期的文字。尤其是商、西周、春秋战国时期青铜器上的铭文，最能体现大篆的基本风貌。

1. 甲骨文

甲骨文是一种古老的文字，是汉字的早期形式，主要是殷周人刻在龟甲和兽骨上的卜辞，以及与占卜相关的记事文字。卜辞的内容包括祭祀、战争、畋猎、行旅、婚媾、疾病、灾祸、农事等。

1899年，甲骨文在殷墟（今河南安阳小屯一带）被发现之后，中国书法史的开端有了一个确切的标识。同时也使得甲骨文这一独特的书法形式昭然于后世。

甲骨文大多为刻画、镌刻的文字，也有部分是用墨或漆写的。还有刻好以后再填以朱砂的，我们称之为契文。

从甲骨文的书法来看，镌刻的多是方折笔，显得瘦劲挺拔。笔写的以圆笔居多，字体大都肥壮雄厚。总体而言，甲骨文的风格是瘦挺、犀利、时露锋芒，横竖笔画的转角处以方折为主，主要笔画为直线、弧线，粗细变化不大。

前后期的甲骨文，呈现出不同的风格。在武丁时期的五十年中，风格自然朴实，章法大小错落、不拘一格。从武丁之子祖庚到殷

末帝辛（纣王）年间，甲骨文渐渐趋向方正，排列匀齐，字体大小齐整，这表明后期甲骨文已经开始注意字的修饰与美化了。而且，已经明确地呈现对称的特征，包括左右、上下以及全方位的对称。其章法错落有致，字距小、行距宽疏。偏旁部首的写法和位置很不固定，异构字很短；字形长短，正反也无定例。

近代以来，甲骨文以它极强的考古价值和艺术感染力，为后世的学者和书家所瞩目，并逐渐形成了甲骨学这门学问。

2. 金文

商周时代，奴隶主贵族为了享乐，显示自己的权力与地位，制造了大量青铜器，有的青铜器上还刻有文字。因为古人把铸造器物的铜称为金或吉金，出现在周吉金制造的器物上的文字也就被称为"金文"或"吉金文字"。青铜器种类繁多，流传下来的最多的是祭器和乐器（统称彝器）。祭器以鼎为最多，乐器以钟为最多，故金文又名钟鼎文。

金文有直接凿刻的，也有刻范铸造的。但这些文字大都在漫长岁月中，由于锈蚀而漫漶不清，且多有残泐，也因此造成一种特殊的美感，即所谓的"金石气"，得浑厚朴茂、自然天成。金文内容广泛，有册命、赏赐、征伐、诉讼、颂扬先祖功烈及箴铭等，已具有了书史的性质。金文书法也达到了前所未有的水平，其代表作品有《虢季子白盘》《散氏盘》《毛公鼎》等。

金文书法的特点是变行笔的方整为圆匀，结体更紧密、平正、稳定；全篇章法纵有行、横有距。其基本特征已显示出后来书法艺术中用笔、结字、章法的端倪。

3. 籀文

籀文，盖由战国以前未见称述的古遗书《史籀篇》而得名。东周时，除金文外，开始出现石刻文字。唐朝初年，在今陕西凤翔发现

甲骨文实物照片。从中可以看出，甲骨文先用朱笔写，再用刀刻

了十个像普通圆桌那么大的鼓形石头（现藏于故宫博物院），前人称它为石鼓。每个石鼓周围都刻有一首四言诗。石鼓上的文字是我们现在能见到的最早的籀文。一般认为，《石鼓文》是籀文代表作（图见本章章节页）。

《石鼓文》线条浑厚、雄强，结字端庄凝重。韩愈在其《石鼓歌》中言："鸾翔凤翥众仙下，珊瑚碧树交枝柯。"可见《石鼓文》影响之深远。

二、小篆

秦统一六国后，采用了一系列一统的措施，其中之一就是"书同文"。宣布废除原来六国通行的各种同义而不同形的异体字和繁难的金文后，规定以李斯等人整理的规范文字为统一文字，史称小篆。因小篆是秦朝官方的正式文字，所以又称秦篆。

小篆的代表作品有《泰山刻石》《琅邪台刻石》以及后人摹写的《峄山刻石》。

一般来说，小篆分两个流派，一是以秦李斯为代表的"玉箸篆"，又称"铁线篆"。其因笔画精细均一、圆润，酷似玉箸（筷子）而得名。它的字体略长，注重均衡、对称，显得平整端正、疏密匀停。二是以邓石如为代表的清代篆书，其特征是线条变化丰富，开"以隶入篆"的先河。

三、篆书书家

从秦代到清代，篆书著名的书家有：

1.李斯

李斯（？—前208），楚国上蔡（今河南汝南县北）人，曾经向战国名儒荀卿学习。当时，文书用大篆，六国异文，全国不通行。于是李斯始删简大篆、异文，成小篆体，并在全国推广。结束了春秋战国以来的文字异形的局面，为今天的方块汉字的完善奠定了基础。据载，他曾作《仓颉篇》七篇。

秦始皇六次出巡视察，李斯均以丞相职同行。每次都有刻石来颂秦始

唐李阳冰《城隍庙记》，全称《唐缙云县城隍庙记》。原石已失，现为北宋年间重摹刻石，浙江省丽水市缙云县博物馆藏

皇之文治武功。《峄山刻石》毁于南北朝时期，现有宋代摹刻碑存于西安碑林（见本书第34页）。另存有《泰山刻石》九个半字，《琅琊台刻石》十三行八十六字（后人临刻）。李斯后被赵高构陷，以谋反罪名被秦二世腰斩于咸阳。

2. 李阳冰

李阳冰，唐肃宗年间人。文学家、书法家。字少温，赵郡（今河北赵县）人。肃宗乾元元年间（758）做过缙云县令，上元二年（761）迁当涂县令，有政绩、善辞章，留心小篆近三十年。李阳冰初见李斯《峄山刻石》，遂得其法，变化开合，自成风格。当时书家写碑，均以得李阳冰题额为荣。

曾刊定《说文》为三十卷。石刻有《城隍庙记》《三坟记》《怡亭铭》《般若台题铭》等。他曾自负说："斯翁之后，直至小生，曹喜、蔡邕不足言也。"说明他的篆书出于李斯。

因此，李阳冰的出现，对于篆书而言，确有承先启后之功。

3. 邓石如

邓石如（1743—1805），清代篆刻家、书法家。初名琰，为避仁宗讳，遂以字行，并改字顽伯，别号完白山人。安徽怀宁人。青年时家中贫困，但其刻苦勤勉，曾寄居在江宁梅家。梅镠家藏书很多，他纵观秦汉以来的金石善本，日夜临摹，历时八年，积累数百本资料。他精四体书，造诣颇深。其篆书汲取汉碑篆额和唐李阳冰《三坟记》等篆书的体势笔意，沉雄朴厚，自成家法，一洗过去刻板拘谨的风气，深为后人称道。

邓氏又精通篆刻。其印风苍劲庄严、流利、清新，冲破了当时只取法

清邓石如《四体书册之篆书册》，无锡博物院藏

秦、汉玺印的局限，使印风为之一变。世称"邓派"，也称"皖派"。著有《完白山人篆刻偶存》，墨迹留传甚广。邓氏为人耿介，布衣一生，以鬻字、刻印为生，是篆书书家中的代表人物。

4. 赵之谦

赵之谦（1829—1884），清末篆刻家、书画家。初字益甫，号冷君，后改字撝叔，号悲盦、无闷。浙江绍兴人。历官江西鄱阳、奉新、南城等地知县。他刻印取法秦汉金石文字，"使刀如使笔"，讲究章法，浑厚娴静，别有新意。其篆、隶书法，冠绝一时。篆书初师邓石如，但在用笔上有强烈的个性。横画常常是顺势直下平拖，而竖画有时又向左侧取势，线条弯曲幅度大，用笔畅达，颇具姿态。其隶书、魏碑均有特色。著《二金蝶堂印谱》《补寰宇访碑录》《六朝别字记》等，擅花卉蔬果，笔墨酣畅，色彩浓艳，富有新意。

5. 吴昌硕

吴昌硕（1844—1927），近代篆刻家、书画家。初名俊、俊卿。字昌

吴昌硕节临《石鼓文》

硕、昌石，别号缶庐、苦铁。浙江安吉人。清末曾任江苏安东（今涟水县）知县一个月，后寓居上海。其篆书主要得益于《石鼓文》，并参以两周金文及秦代诸刻石的体势笔意，凝练苍劲，气宇轩昂。他的篆刻追求"使刀如意任曲屈"的笔意，融合浙皖诸家，取秦汉印文，为"西泠印社"的创始人。中年以后始学画，受山阴任颐启发，并参以徐渭、朱耷、赵之谦诸法，兼以篆籀、狂草笔趣入画，遂成一时之楷模。著《缶庐印存初集》《缶庐集》。

清代除邓石如、赵之谦、吴昌硕外，还有杨沂孙、吴大澂等篆书书家。

秦李斯《峄山刻石》"王"字。用笔藏锋逆入，中锋运行，圆起圆收，横平竖直

第三节　篆书的临习

一、篆书的用笔说明

就其式样而言，篆书可分作甲骨文、金文、籀文、小篆等。篆书风格各异其态，但就其用笔而言，尚有共同之处。

篆书线条匀整、圆润。篆书大都是起笔藏锋逆入，中锋运行，圆起圆收，执笔稍高要正。笔锋中含内敛，运笔平实，转角处都呈弧形，没有外拓波折的笔锋。不可急牵急裹，或夹有近代草隶笔法的顿挫。另外，篆书笔法有自己的节律，不侧不转，不尖不顿，凡笔画衔接处皆重合，实落实收，凡对称性线条，均以相同摆曲运笔。

秦李斯《峄山刻石》节选"讨伐乱"。笔画匀整、圆润

二、篆书的结构特点

大篆的结字随意性较大，小篆是规范后的文字，有矩可循。因此，我们试以李斯小篆作品《峄山刻石》的结构来说明篆书的特点。

1.纵势结构、形体长方

篆书无撇、捺笔画，只有直线与弧线。与隶书"蚕头雁尾"的波磔突兀的横势相反，篆书取上下突兀的纵势。小篆形近长方，金文、籀文近方形。

2.布白匀整、横平竖直

从篆书的结体造型上，还可以看出图腾文字的成分。另外篆书无点，横、竖交错，极具装饰之美。

3.上紧下松、对称匀停

篆书结字上紧下松，体态修长，舒展自如。此外，在篆书结体中，还有大量对称的部首，这是独具特色的。

一般而言，篆书的结构可以分成独立结构、上下结构、左右结构、包围结构、对称结构等。具体如图所示，以《峄山刻石》为例说明之。

三、篆书的章法

篆书的单字间是各自独立的，结字也是横竖排叠有序。加之线条精细变化不大，故篆书的章法较之行、草书的变化，更易于把握。但

秦李斯《峄山刻石》节选"逆威动（勳）"。纵势结构、形体长方

"高群"的横画、"武"的竖画、"流"的曲线布白匀整，四字横平竖直

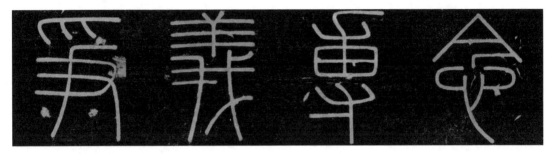

"争义（義）专（專）念"上紧下松、对称匀停

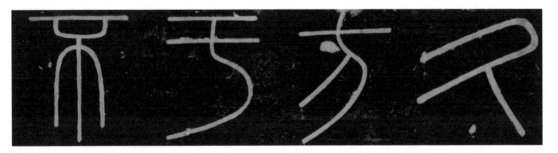

独体结构："不于方久"

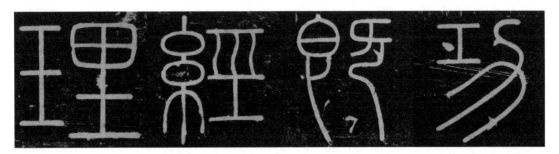

左右结构："理经既功"

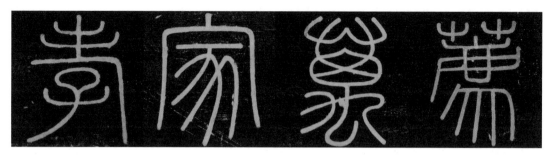

上下结构："孝家万（萬）荐（薦）"

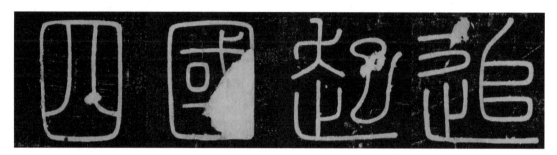

包围结构与半包围结构："四国起追"

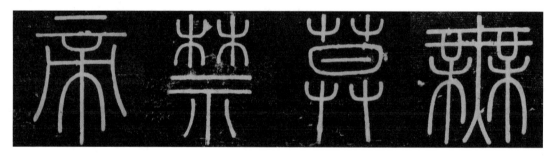

对称结构："帝禁莫无（無）"

　　这并不说明篆书的书写是"状如算子"的机械排列，书写者应根据书写的风格来布局，这其中也包括位置与墨色的变化。

　　通常说来，甲骨文的书写字距、行距空疏为佳，因为甲骨文的线条瘦挺，且时露锋芒，字距、行距过密会显得琐碎。玉箸篆、小篆之类的章法适宜疏朗，不宜充塞为佳，如《峄山刻石》等。笔画凝重的大篆宜字行紧凑，以增加其遒劲、错落之动感，如《散氏盘》《石鼓文》等风格。

　　当然，章法是书写者审美理念的反映，因此，不能一概而论。但总体

右页：
清邓石如篆书对联《闲翻时沦》

来说，线条粗细的选择，字距、行距的分布，应当体现"计白当黑"的构图之美。

四、注意事项及相关常识

1. 篆书临习的次第

首先，篆书的学习，也应像其他书体的学习一样，初学分布，但求平正。小篆的结字，有矩可循，排叠有序，规律性极强。因此，我们认为，篆书的学习应以此入手为最佳。同时，通过对古文字方面知识的了解，以及对篆书识别程度的增强，可以逐渐进入甲骨文、金文等的临习。从而对篆书的技法、风格有一个整体和全面的把握。

其次，篆书的学习，还应了解具体作品的文字"原型"，这就需要有一些古文字学方面的常识。其中包括对字体演进的线索、规律的一般掌握；同时也要了解篆书的字形基础，并通过大量的实践与相关的文献资料阅读，达到"识篆"的程度。唯其如此，篆书的学习才不至于成为机械的描写，甚至出现一般的文字错误。尤其是在创作阶段，不会因为对篆书"原型"不了解，而影响到书写情绪畅快的表达。总而言之，只有不断加强古文字知识的学习，不断加强对此际历史与文化的深入了解，篆书的学习才能由技法层面升堂入室，进入风格与美感的境界。

2. "六书"简介

"六书"一词最早见于《周礼》，东汉许慎在《说文解字序》中的解释最为翔实，具体如下："一曰指事。指事者，视而可识，察而见意，'上''下'是也。二曰象形。象形者，画成其物，随体诘诎，'日''月'是也。三曰形声。形声者，以事为名，取譬相成，'江''河'是也。四曰会意。会意者，比类合谊，以见指撝，'武''信'是也。五曰转注。转注者，建类一首，同意相受，'考''老'是也。六曰假借。假借者，本无其事，依声托事，'令''长'是也。"

"六书"

象形

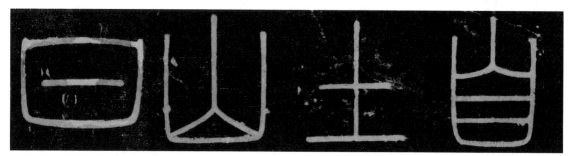

《周易·系辞》言："远取诸物，近取诸身。"行文伊始，是对模拟客观事物的图像进行约简概括，具有较强的抽象性。如"日、月、山、土、雨、气、虹、火、井、云、电、木、自"等。这与绘画的写实有重大区别。

象形字："日山土自"

指事

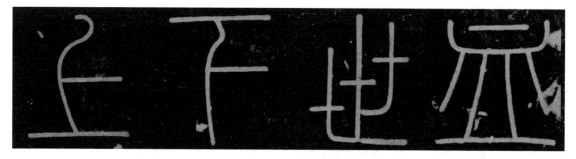

指事是在象形的基础上，增加一部分符号表示抽象事物，如在刀字加

指事字："上下世血"

一点表示刀刃。这种造字法是象形字的发展与补充，如上、下，一长横表示地，也表示天，在长横上加一短横或一竖表示"上"；在长横下加一短横表示"下"。另外如世、血、本、刃、甘、母等字，均属此类。

会意

会意字："分初思明"

用两种以上的独体字拼合成一个新字，表示一个新的意义，这种造字法便是会意。象形、指事多为独体字，古人称之为"文"，会意字是合体字"称之为"字"，如分、初、思、明、武、信、伐、牢、祝等。

形声

形声字："诏（韶）时（時）远（遠）灭（滅）"

形声字有代表属性的形部，也有代表声音的声部，如"诏时远灭"的左半是形部，右半为声部。六书中形声字最多，后世创造新字大多为形声字。现代汉字形声字占百分之八十以上。如清、浩、草、菠、种、稼等。

假借

假借是借用某个字来表示跟这个字同音或音近的字，如此便使汉字一形多义。不少新的概念与假借的本字毫无关系，只是符号而已。如其、佳、女、我等。

转注

为了区别有多种含义的字，于是就产生了"转注"一法。例如考和老，就是一对转注字，考可以解释作老，老也可以解释作考。

上面是关于"六书"的基本概述，是从汉字发展中总结出的理论，学习书法要对之有所了解。另外，学习篆书以及识篆，还可以通过使用相关的字书、字典，提高自己的修养。常用的有《说文解字》《甲骨文编》《金文诂林》《金文大字典》等。

第四节 篆书经典作品举要

一、《祭祀狩猎涂朱牛骨刻辞》

甲骨文是在龟甲和兽骨上，用尖利的工具契刻完成的。另外，也可见到有类似于毛笔所书的墨书和朱书文字。因为龟甲、兽骨很坚硬，所以甲骨文的笔画以直线形居多，线条又十分纤细，给人一种瘦劲、挺拔的美感。

武丁时期的《祭祀狩猎涂朱牛骨刻辞》就是其代表作品。

该刻辞属于殷商甲骨文断代的第一期，是一块牛胛骨版记事刻辞。骨版大而完整，正背两面刻辞计百余字，记录殷商贵族日常生活行事和天文气象等相关资料。

刻辞气势雄大，文字契刻刚健遒劲、自然畅达，充分体现出武丁世蓬勃、郁拔、如日之升的时代风貌。加之刻辞涂以朱墨，美观醒目，古趣盎然，又极具装饰意味，是学习甲骨文的理想范本。

临写该作，应注意透过刀法体味其笔法，忌臃肿。使用半熟宣，短硬毫为佳。

二、《墙盘》

西周金文书法风格，大致可分为早、中、晚三期。周初铭文多为族

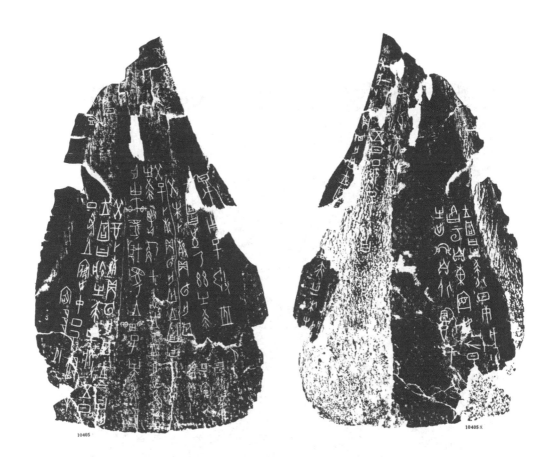

10405

10405 反

《祭祀狩猎涂朱牛骨刻辞》拓片，左为正面，右为背面

徽文字或器主姓名，其主要特点除笔画有显著的波折外，线条呈肥厚的特征。而到了西周中晚期，金文书法的线条日趋均匀，粗细变化不大，且饱满圆润、布局完整，字的结构也较为简化。

《墙盘》又名《史墙盘》，为西周恭王时期的代表作品。铭文十八行二百八十四字。铭文分两部分，分别记述西周时期各王的主要史事和造器者史墙家族列祖的重要功绩。其文辞工丽，为西周金文书法中的上乘之作。该盘1967年出土于陕西省扶风县，现藏于陕西省扶风县周原文物管理所。

该盘书法平和蕴致，清秀俊美。结字多呈长形，整齐匀称，具有端庄典雅的风格。《墙盘》与《石鼓文》以及秦篆有着极其类似的情调，其渊源不得而知，但它们均为秦文化之属，这是毫无疑义的。

临写该盘，注意线条的力度与质感，线条可以试以石鼓、秦篆的方法为之。使用半熟宣，长锋羊毫为佳。

三、《散氏盘》

《散氏盘》，又名《散盘》《矢人盘》。铭文十九行，西周厉王时重器。以其长篇铭文著称于世。铭文记载散、矢两国和谈、划疆界等情况，具有和约性质，为少数传世的西周重器之一。清代出土于陕西凤翔、现藏于台北"故宫博物院"。

散盘书法字形扁平，体势欹侧，显得生动奇古，且字迹兼有草意（书写简化的需要），已开"草篆"之端。其实所谓的草意，是该盘简化了篆引的笔法，既保留了大篆线条粗细匀一的特点，又有手写体的简便、率意。这也正是它与众不同的风格所在。

《散氏盘》从发现至今，向来为书坛所重。论述者之多、摹习者之众，堪称观止。它对大篆书法的学习和创作，也极具重要意义。

临写时执笔略高些，用笔要有较大的回旋余地。笔锋中含内敛，运笔

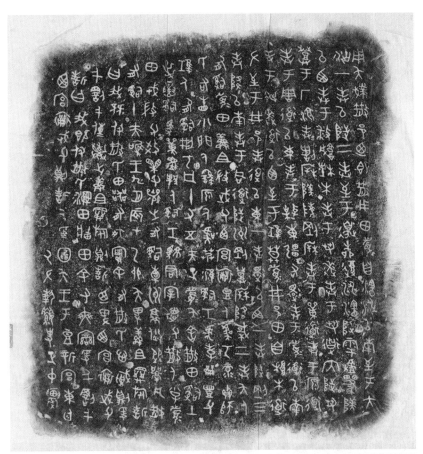

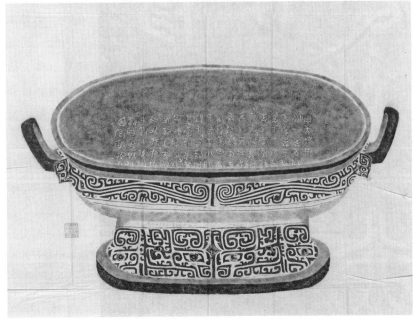

上图：

《散氏盘》整拓

下图：

《散氏盘》全形拓

平实，不可急牵急裹，或夹杂草、隶笔法的提按顿挫。使用半熟宣，中长锋羊毫、兼毫为佳。

四、《虢季子白盘》

《虢季子白盘》，为西周宣王时的礼器。又名《虢季子盘》。铭文八行一百一十一字。该盘记载了虢季子白，在一次对猃狁族的战争中取得了赫赫战功，班师后受到周王赏赐的情况。其文具有较高的文献价值和文学价值。清道光年间出土于陕西宝鸡虢川司，现藏于中国国家博物馆。

该盘文字大而体势隽美，结构严谨、匀称。章法纵横有致，笔势流畅洒脱。通篇浑然一体，给人以谐和肃穆之感，是古籀文中的代表作品。就风格而言，春秋战国时的《秦公簋》《石鼓文》似乎都与它有着渊源关系。

临写时应

《虢季子白盘》拓片局部

注意提、轻按，使转柔
和、轻灵，取其"文
气"。使用半熟宣，中
短锋兼毫为佳。

五、《毛公鼎》

《毛公鼎》，铭文
三十二行四百九十七字，
是西周宣王时的礼器。
其内容记述了周王策命
毛公父辅佐王室，毛公
对周王委以重任和厚赐
感恩戴德，因铸鼎记
之。清道光末年于陕西
省岐山县出土，现藏于
台北"故宫博物院"。

近代以来，人们
对《毛公鼎》书法赞誉
有加。如清道人（李瑞
清）曾评道："毛公鼎
为周庙堂文字，其文则
《尚书》也。学书不学

《毛公鼎》拓片局部

《毛公鼎》，犹儒生不读《尚书》也。秦篆近隶，汉篆实分，故篆舍周末
由。而《盂鼎》之直质、《克鼎》之宽博、《散盘》之英鸷、《齐侯罍》之
变化，若珮琚鸣玉，穆雍趋跄，则断推此鼎矣。"铭文书法布局端严，结体
庄重，笔画圆润。实为周金文中之上乘之作，是初习大篆的上好范本。

《毛公鼎》的临写，应注意用笔含蓄与简练。结体要宽博，尽量取其
肃穆之气。使用半熟宣，中短锋兼毫为佳。

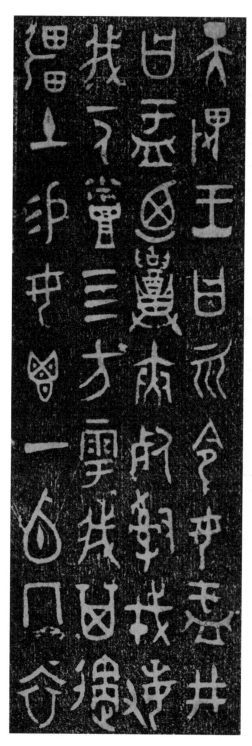

六、《盂鼎》

《盂鼎》，俗称《大盂鼎》《全盂鼎》。铭文十九行二百九十一字，是西周康王时的青铜礼器。传清道光初年出土于陕西省岐山县礼村。现藏于中国国家博物馆。

《盂鼎》文字较大，字体庄重。瑰丽雄奇，字画丰满，笔画波磔显著，起止处或尖或圆，行款茂密，布局完满，是学习大篆书法的极好范本。

临时应注意线条的变化，尤其要体会其"金石气"的意味。使用半熟宣，中锋羊毫为佳。

《盂鼎》拓本

七、《石鼓文》

《石鼓文》是战国时期的刻石，以其形状似鼓而得名。因内容记述贵族游猎之事，故又名猎碣。石鼓文原在陕西省凤翔县，唐初见于文献，原石现藏于故宫博物院。

刻石共十件，各刻四言诗一篇。原文七百余字，是具有划时代意义的优秀书法

作品。石鼓书法，历来备受推崇与珍爱。张怀瓘《书断》中说："体象卓然，殊今异古。落落珠玉，飘飘缨组。仓颉之嗣，小篆之祖。以名称书，遗迹石鼓。"韦应物诗曰："周宣大猎兮岐之阳，刻石表功兮炜煌煌。石如鼓形数止十，风雨缺讹苔藓涩。飞喘委蛇相纠错，乃是宣王之臣史籀作。"此外，韩愈、苏东坡、近代的康有为均有诗文盛赞石鼓文，可见其影响之深远。

石鼓书法，雄强浑厚，朴茂自然。用笔圆劲挺拔，圆中见方，结体有略趋方正之势；字距行距开阔均衡，加之字大逾寸，气势宏伟。从体势上看，是籀文向秦斯小篆过渡期的产物。

《石鼓文》中权本

石鼓文字大逾寸，临写时应注意笔酣气足，忌巧饰与委琐。是练习腕下功夫的最好范本。初学者也可参照近代吴昌硕所临之《石鼓文》。使用半熟宣，中长锋羊毫为佳。

八、《峄山刻石》

　　《峄山刻石》刻于秦代，是秦始皇东行郡县时为了炫耀其文治武功而刻的。据载，前后有泰山、琅琊台、芝罘、碣石、会稽、峄山六处七次刻石，《峄山刻石》便是其中之一。相传这些刻石均为秦丞相李斯所书，并成为当时的标准字体。据言《峄山刻石》后被人毁坏，后人又取其旧文复刻于碑上。杜甫有诗记载此事："峄山之碑野火焚，枣木传刻肥失真。"唐代以后摹刻峄山刻石数处，但以宋人郑文宝摹刻的、现存于西安碑林博物馆的最好。

　　历来学篆皆重此碑。张怀瓘《书断》称李斯小篆"画如铁石、字若飞动"。其结体平稳端严、疏密匀停、一丝不苟，实开"铁线篆"之先河。后代李阳冰、杨沂孙等均得益于此。

　　临此碑应含蓄隽永，取其轻灵文郁之气息。不可用渴墨，忌飞白。应笔笔中锋，运笔忌快。使用生、半生半熟宣，中锋兼毫为佳。

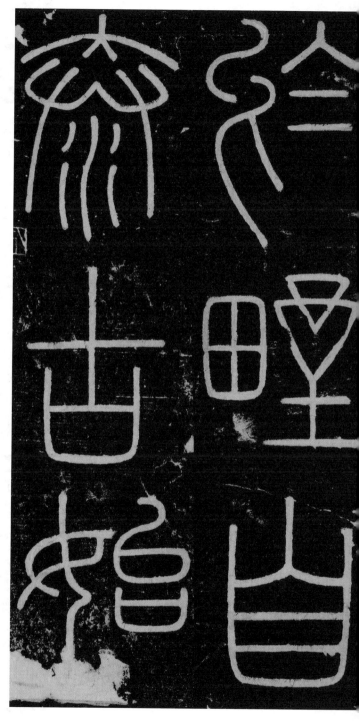

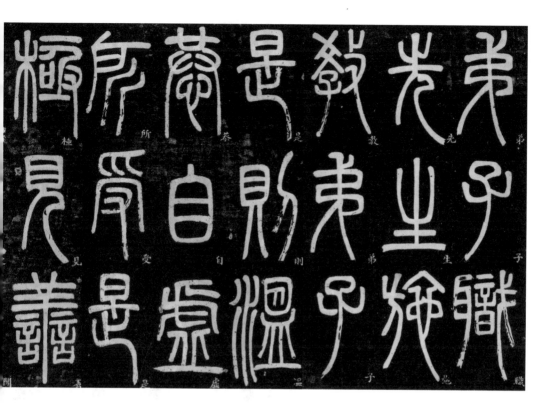

《弟子职》拓片局部

左页：
《峄山刻石》，西安
碑林博物馆藏

九、邓石如《弟子职》

《弟子职》是邓石如六十二岁时所书。吴让之跋此帖拓本说："曩闻安吴师云：完白山人曾以宣纸写《弟子职》一通，生平杰作，纸质三重，山人笔力透纸背揭开次层，墨迹毫发不缺。"包世臣说他："每日昧爽起，研墨盈盘，至夜分尽墨乃就寝，寒热不辍。"邓氏自己也曾说："余初以少温为归，久而审其利病。于是以《国山石刻》《天发神谶碑》《三公山碑》作其气，《开母石阙》致其朴，《之罘》（二十八字）端其神，《石鼓文》以畅其致，彝器款识以尽其变，汉人碑额以博其体，举秦汉之际零碑断碣，靡不悉究，闭户数年，不敢是也。"由此可见邓氏书法之渊源及取向。

此作首倡隶法作篆之先声，突破前人成规。临摹时要注意线条的厚重与节奏。避免线条粗而无力，状如墨猪的弊端。使用半熟宣，长锋羊毫为佳。

十、吴昌硕篆书《心经》

吴昌硕篆书《心经》十二条屏是其晚年大篆的代表之作。每屏高132.5厘米，宽30.2厘米，全篇二百六十八字。完成于丁巳年（1917），现藏于日本东京国立博物馆。

书家以《心经》为题材的书写，古来有之，且蔚成风气，但大都以楷、行为主。以篆书，尤其是大篆书写者鲜矣。吴氏此书，以"猎碣"之体势和笔意完成。通篇浑然天成，用笔如铁划银钩，足见吴氏过人的书法功夫和"老而弥坚"的书写状态。他在自跋时说道："曾见完白翁曾篆《心经》八帧，用笔刚柔兼施，虚实并到，服膺久之，兹参猎碣笔意成此。自视尚无恶态。"其实，这句话也足以说明吴氏对于自己的自信和态度了，只是很有修养和礼节式地对邓完白加以赏评。

吴昌硕的篆书确实是开创了一个时代的风气。他能够从《石鼓文》中生发出万千姿态。其实就是无中生有，这是他无论作为画家，还是书法家都高于常人的地方。

临此应以金文大篆之用笔，体现高古精神之趣。不可画形描姿，徒成优孟下品。建议以半熟宣临写，可选择羊毫一试。

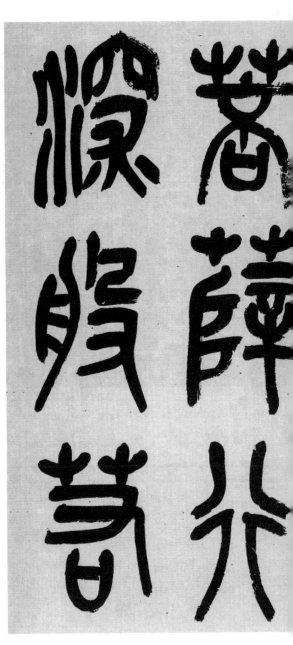

吴昌硕《心经》局部

第四章 隶书技法与作品欣赏

書前用司
宗相叅徒
聖璜稽用
道畫首雖
火畫首司

第一节 隶书概论

隶书，又称佐书、八分书、徒隶书等，是通行于小篆之后的又一种实用性书体。

关于隶书的起源，历史上多有记载。《汉书·艺文志》说："是时（秦始皇时期）始造隶矣，起于官狱多事，苟趋省易，施之于徒隶也。"又《说文解字序》中说："秦始皇帝初兼天下……大发吏卒，兴成役，官狱职务繁，初有隶书，以趣约易，而古文由此绝矣。"晋卫恒的《四体书势》也作："秦既有篆，奏事繁多，篆字难成。即令隶人佐书，曰隶字。汉因用之，独符玺、幡信、题署用篆。隶书者，篆之捷也。"可见，隶书的出现，是由于社会生活日益繁复，所以对书写的要求也趋于便捷和快速，即前人所谓的"以趣约易"和"趣急速耳"。至于《说文解字序》新莽六书中篆书条所注"秦始皇帝使下杜人程邈所作也"一句系错简，当在"四曰佐书，即秦隶书"条下，而今人"程邈造隶"说，实为此之讹传。其实，汉字形体的发展演变，是在漫长的社会生活中逐渐完成的，非一时一人之功可使然。文字从篆向隶的演变，即所谓的"隶变"，也是如此。

"隶变"的过程实质上是对篆书烦冗的简化，具体可以说是改变篆书笔画线条向下的垂引，而使其形式向左右横身发展的过程。方折取代圆转、弧线易为直线，大大加快了书写的速度。这正是隶书大兴其盛，成为通行书体的原因。

据考，云梦睡虎地秦简及战国晚期的竹木简，是"隶变"的早期形态，习惯上称之为"古隶"。因此，确切地说隶书的出现并不是在秦篆之后，而是在战国晚期。秦代是隶书趋用、形成独立书体的阶段。而两汉则是隶书的成熟期。

总之，隶书是篆书之后的实用性书体。隶书比篆书更简捷、更便利。另外隶书以"波磔"为基本笔画的体势特征和用笔方法，使书写的风格更加丰富与多元。隶书上承篆意，下启楷则，其用笔又通于行草，为历来的学书者所重。

第二节 隶书的风格与流派

隶书风格大致分为古隶、汉简、汉碑、清隶，现分别简述如下。

一、古隶

古隶，是小篆往隶书过渡的字体，时间跨度从战国末期，下延到两汉时期，其包括战国时代部分铜器、兵器上面刻写的潦草的字体，以及货币文字中的一部分，此外，还包括秦汉铜器、刻款铭文、西汉早期的简帛书。还有人认为两汉刻石中一类方整、不为体势的字体也是古隶。因此，我们看到古隶的式样很多，时间跨度也很大。裘锡圭先生提出的观点似乎更有代表性，他在其《文字学概要》中说："一般把隶书分成古隶和八分两个阶段。八分指的是结体方整、笔画有明显的波势和挑法的隶书，也就是通常所说的汉隶。八分形成以前的隶书就是古隶。"所谓的古隶，是指结字更多地保留着篆书的痕迹，波磔不太明显，但体式已趋向扁方的一种特殊的字体，或者说介乎于篆、隶之间的一种特殊书体。

古隶的代表作品有1975年从湖北云梦睡虎地11号秦墓中出土的《云梦秦简》等。

二、汉简

汉简，盖指汉代的竹木简牍，它是以20世纪出土的《流沙坠简》及后来出土的《武威汉简》《居延汉简》等为代表的一种书写范式。

汉简是西汉之际草创的隶书体例，在用笔、结构诸方面应属于秦简系统。此类作品，浑厚质朴、自然天成，加之以墨径直写在简牍之上，酣畅淋漓，已开后世行草之先声。

三、汉碑

汉碑是指隶书成熟期的东汉碑刻隶书，其风格虽变化多样，但相类者亦不少，大致可分为四类。

《云梦秦简》

《北京大学藏秦简》　　　　　　《居延汉简》　　　　　　《马王堆汉简》

1. 茂密雄强、浑厚一类

例如：《开通褒斜道刻石》《裴岑纪功碑》《郙阁颂》《西狭颂》《衡方碑》《夏承碑》《尹宙碑》等。此类风格总的可以概括为笔拙体方，气象博大，雍容浑然。其中以《开通褒斜道刻石》《衡方碑》为代表作品。

《西狭颂》　　　　　　　《衡方碑》

2. 方整劲挺一类

例如：《张迁碑》《鲜于璜碑》《张寿碑》《子游残碑》等。其中以《张迁碑》影响最大，也可视为汉代隶书趋于成熟的代表作品，也是汉隶中浑穆、严整风格的典范。后来的《爨宝子碑》以及《龙门二十品》中方笔峻严的风格，盖渊源于此。

《张迁碑》　　　　　　《鲜于璜碑》

3. 法度森然、规矩有致一类

例如：《礼器碑》《乙瑛碑》《华山碑》《史晨碑》《孔宙碑》《曹全碑》《朝侯小子残石》等。这些都是隶书碑刻典范，也是"八分"书体的标志性作品。尤其是被称为"隶中之楷"的《礼器碑》，更是影响深远。

《礼器碑》　　　　　　　《乙瑛碑》

4. 峭拔舒展一类

例如：《石门颂》《杨淮表记》等。其中《石门颂》素有"隶中之草"之誉。其天真自然、活泼之姿是汉隶中的性情者。后世的《石门铭》与其有一定的渊源关系。

《石门颂》　　　　　　　《石门颂》

四、清人隶书

后世以隶书称著者已不多见。唐人史惟则、韩择木有隶书传世，但已失汉隶之典型。米芾、王铎间或有隶书留传，但已入俗格。清代以来，随着金石学之大兴，以隶书名世者日渐其众，且大都追本溯源，秉承汉法，并形成自己的独特风格。故清代是继两汉以来隶书的又一座高峰，其代表人物有如下数家。

1. 郑簠

郑簠（1622—1693），字汝器，号谷口。江苏上元人。以行医为业，终生不仕。郑氏少时便矢志研习隶书。据《隶书琐言》载："初学隶，是学闽中宋比

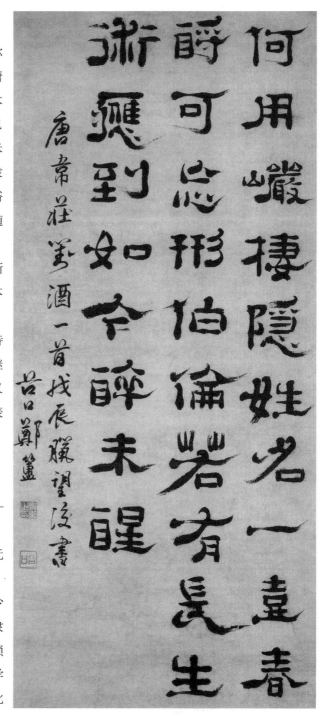

清郑簠隶书《唐韦庄对酒诗轴》，长127厘米，宽56.7厘米，天津博物馆藏

玉，见其而悦之。学二十年，日就支离，去古渐远，深悔从前不学原本，乃学汉碑，始知朴而自古、拙而自奇。"可见郑氏于隶书是下过一番苦功夫的，而且为访山东、河北汉碑，倾尽家财。其书从《郑固碑》《史晨碑》《夏承碑》诸碑中出，尤得力于《曹全碑》。

隶书，在经历了两汉的辉煌之后，数百年流传未见余响。其间擅隶者倒是不乏其人，但大都尚文而乏质，有隶形而无隶意，少数人虽能恃其颖悟而步汉人后尘，却无新意可言。隋唐如此，宋元明亦然。倒是到了清初，郑簠的出现，才使这一局面略呈转机，进而也掀开了清代碑学兴起的序幕。

郑簠的时代，帖学式微。一些有识之士不断向传统帖学挑战并企图脱却帖学的桎梏。这在当时是一种普遍的书法思潮。而郑簠正是其中一位极有见地，又极富有开创精神的书家。他沉浸汉碑三十年，不仅深谙古法，同时又能借鉴汉以后诸家之所长，开创了一种既不同于前人，又迥异于后人的隶书新局面。

其作品恣肆中见古朴，工稳中带草势，这是在前人隶书中不曾有过的大胆尝试。尤其是将楷法中的点描巧妙地融入隶书中，却又能做到巧不伤雅，拙不伤神，大胆落墨，足见其作为大家的艺术胆识，亦可窥见清代隶书的辉煌成就之一斑。

后人评其书法多从汉隶的角度去权衡郑氏的得失。如梁巘《评书帖》："郑簠八分书学汉人，间参草法，为一时名手，琅常不及也，然未得执笔法，虽足跨时贤，莫由追宗前贤。"马宗霍《霋岳楼笔谈》："谷口分隶，在当时殊有重名，以汉石律之，知其未入古也。"

其实，郑簠真正的成功正是能够"未入古也"，也正是其"未入古"，才能"足跨时贤"，进而展现出一种前贤未曾有的崭新气象。而那些只知"入古"而不能自拔者，是断不能成为一流书家的，最终会被历史所湮没。包世臣独具慧眼，在《国朝书品》中列郑簠分隶于"逸品上"。他对逸品标准的界定是"楚调自歌，不谬风雅"，可谓郑簠的知音。

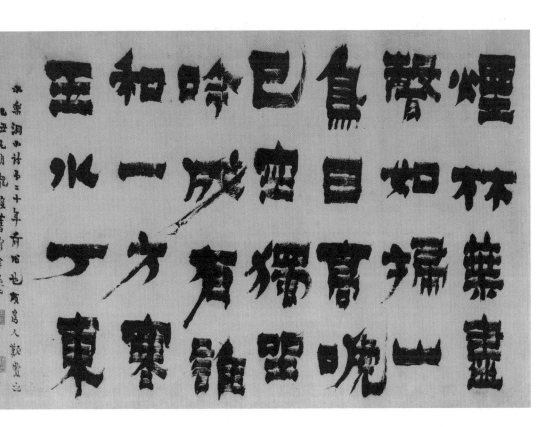

清金农《水陆洞小诗》，高 67.5 厘米，宽 87 厘米，中国国家博物馆藏

2. 金农

金农（1687—1763），原名司农，字寿门，又字吉金，号冬心先生，别号稽留山民、曲江外史、昔耶居士等。浙江仁和（今杭州）人。

金农一生布衣，博学多才。善诗，工书画，精鉴赏，为"扬州八怪"中的代表人物。其隶书以《史晨碑》《曹全碑》《华山碑》为宗，用笔含蓄稚拙，一任天真，与汉隶传统貌离神合，一洗唐宋人作隶的积弊，加之其用墨极为厚重，横粗竖细，字形近扁，线条之间留白较少，又称之为"漆书"。金农的隶书也代表了清代隶书的一个侧面。

3. 桂馥

桂馥（1736—1805），字未谷，一字冬卉，号雩门，别号萧然山外史。山东曲阜人。乾隆五十年（1785）进士，知云南永平县，卒于官。

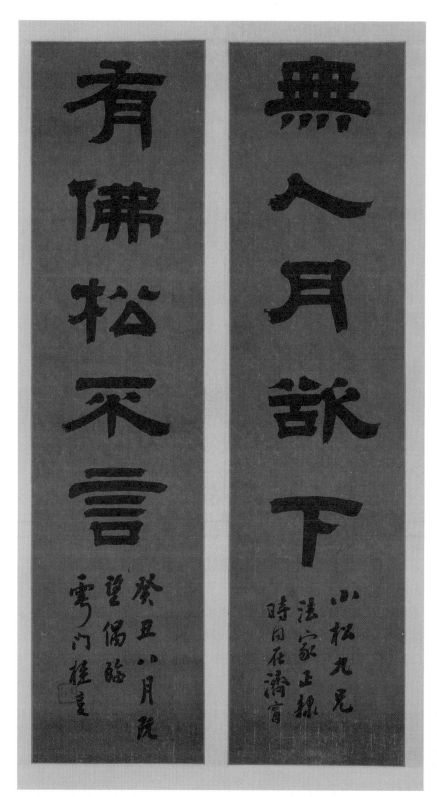

无人月獻下

有佛松不言

癸丑八月既望偶临
雲门桂复

松九兄法家正腕
時日石涛會

清桂馥隶书联《无人
有佛》。高99.8厘米，
宽24.7厘米，美国弗
利尔美术馆藏

桂氏自幼博涉百家，潜心小学并长于金石考据《说文》之学。工诗、擅画，尤以隶书名重于世，著述甚丰，有《缪篆分韵》《清朝隶品》等。

清初之际，文字狱大行其道，一些文人学者明哲保身，躲进书斋致力于考古；借金石文字遗迹证经定史，避免陷入文网。因此一大批学者型的书家充斥于清代书坛。风气既成，金石出土日多，摹拓流传益广，文人书家习碑之风渐盛，致使碑学兴起，帖学衰落。

以文字训诂学家著称的桂馥就是这场碑学运动的一员主将。他以自己的理论和实践，与同时代人一道继承了汉碑的传统，为清代隶书的发展做出了应有的贡献。关于桂氏的隶书，后人多有言及。如清人张屏在《松轩随笔》中说："百余年来，论天下八分书，推桂未谷为第一。"可见桂氏影响之大。

桂氏隶书以《礼器碑》《乙瑛碑》《史晨碑》诸碑为宗，而相去不远的郑簠显然也对其产生了巨大的影响。其书工整典雅，醇厚朴茂，虽说是粗笔重画，但仍流露出一股书卷之气。然而桂氏的作品大都过于理性，极力追求一种井然的秩序和规范，故缺乏艺术的生气和灵动，这是其美中不足之处。

因为，书法是一种情理交融的艺术活动，对情与理任何一面的偏执，都将导致其艺术生命的庸俗和偃息。桂氏在其作品中表现的正是那种"解经以理，校字如仇"的谨严、理智，而缺乏真情实感的流露，这也是他的作品难以打动人心的原因所在。

但无论如何，桂氏的书法，在学者之中还是不多见的，而且他对后来的邓石如、黄易、伊秉绶的创作都产生过巨大的影响。

4. 伊秉绶

伊秉绶（1754—1815），字组似，号墨卿、墨庵。福建汀州宁化人。乾隆五十四年（1789）进士，任刑部主事等。伊氏少时即喜爱三代两汉碑石，朝夕临摹。曾师法刘墉，取其厚重浑然之气息。

伊氏以隶书著称于世，其特点是笔画平直，分布均匀，有较强之装饰意趣，并省略晚期汉隶的"蚕头燕尾"，而带有某些汉隶碑额、汉印缪篆

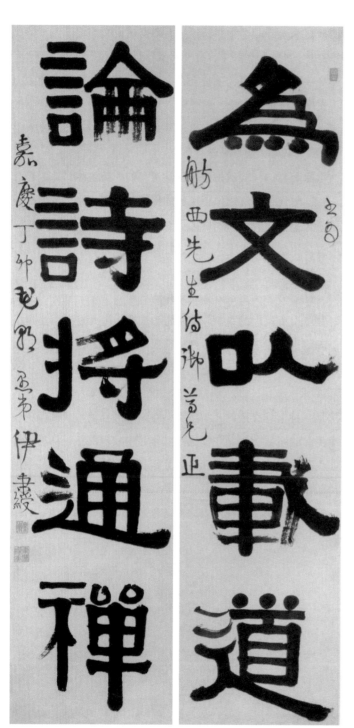

右页：
清陈鸿寿隶书联《散此偶有》，东京国立博物馆藏

清伊秉绶隶书联《为文论诗》，故宫博物院藏

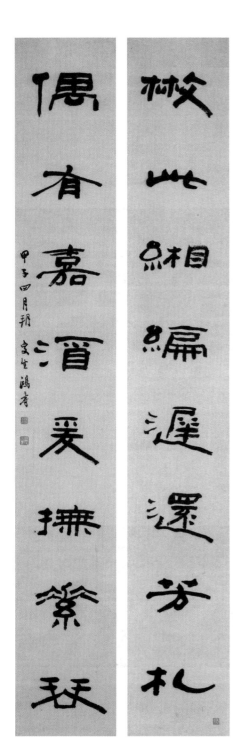

的成分，其书得益于《衡方碑》《张迁碑》《礼器碑》等碑。总之，他的隶书严厉而不板刻，凝重而有情趣，雅致中见古朴，是清代隶书中风格独特的一种类型。

5. 陈鸿寿

陈鸿寿（1768—1822），字子恭，号曼生。浙江钱塘（今杭州）人。嘉庆六年（1801）拔贡，官至淮安同知，诗文书画皆佳。一生酷嗜摩崖碑版，诸体皆擅，尤以隶书著称于世。其隶书以《开通褒斜道刻石》为宗，简古、超逸。其结构章法布白颇多画意。疏密长短，左右呼应，看似散漫，实具匠心。陈氏隶书似怪诞，然而却不失古法的严谨与典型。陈氏还是著名的篆刻家，为"西泠八家"之一。

此外，清代以隶书称著者还有邓石如、何绍基、赵之谦、吴昌硕诸人。正是他们卓越的艺术实践，才使得清代的隶书色彩纷呈、光耀古今。

第三节　隶书的临习

就篆书而言，隶书的出现是书法风格史上的一大转捩。隶书以前的篆书，是以曲线和文字形体规范的装饰意味来展示书写美的本质，但在隶书出现之后，汉字的象形因素淡化，而符号化倾向日趋明显。这使得书写之美愈加丰富与多元，同时为书法最终能成为"可喜可愕"的艺术样式，提供了充分的准备。今以东汉时期的《乙瑛碑》为例，就其特征介绍如下。

一、隶书的用笔特点

前文说过，隶书就风格特征而论，可分作古隶、汉碑、汉简等。古隶是篆隶相间的书体，其字体特征尚未定型。汉简的用笔大多率意，不宜效法。而汉碑的笔法、体势已趋成熟。一般说来，学习隶书，当从汉碑入手为佳。下面将隶书的笔法略述如下。

1. 横挑

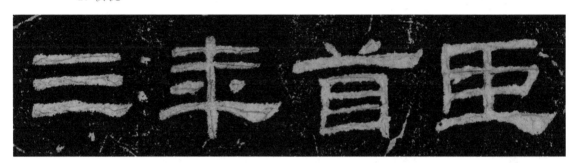

隶书的挑笔是其他书体中所罕见的。习惯上称之为"雁尾""燕尾"等。挑笔是隶书构字原则中极为重要的特征。正是由于一波三折的挑笔，才使得字势愈加飘逸与畅达。

其特点是起笔略顿，笔渐次摆起运行。收笔处重按后轻提，笔势略向上扬。落笔时不可以锐角顿下，此为后世唐楷之法。

横挑："三年首臣"

2. 撇与捺

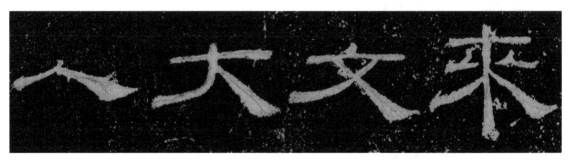

隶书中的撇与捺，正是表现其"向背分明、波磔飞动"的典型。一方面撇捺与横挑的均衡，使得字势重心平稳。另一方面，撇捺的向背，又使得字势奇趣横生。

撇捺："人大文来"

其行笔应取逆势，速度要缓。收笔处渐重、回峰。捺笔实为斜式的横挑，故不赘述。

3. 横与竖

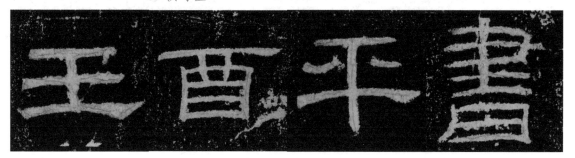

横竖："王酉平书"　　　隶书中横挑末尾不做上扬的动作为横画。隶书中的横、竖笔画在字中因字形结构而长短不一，但多数写成横平竖直。竖画粗细变化不大，收笔不作顿挫。但《曹全碑》竖画时作尖状，应属例外。

4. 点

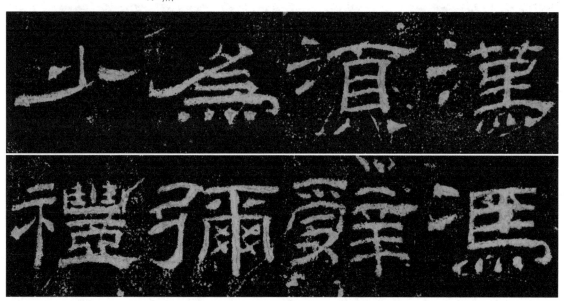

点画："少为须汉礼弥辞冯"　　　隶书的点大体可分为斜点、捺点、横挑点，也有用短横、短竖来代替的。大多因势而成，没有固定的规则。

5. 折

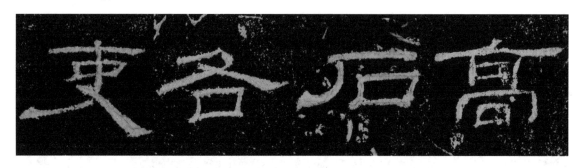

篆书以转为折，而隶书的折有两种：一为提笔另起，二为折处调锋下　折画："吏各石高"
行。中间不顿笔，顿笔而成楷式折法。

6. 钩

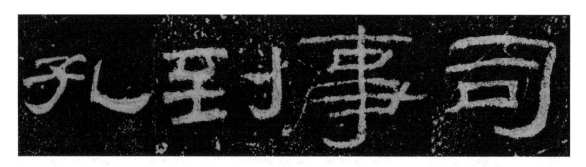

准确地说，隶书中是无钩笔的。左钩往往以竖弯代替，右钩由捺画挑　钩画："孔到事司"
笔代替，而横钩则由折笔取代。

二、隶书的结构特点

"隶变"，仅依字的形式而言，是由篆书的立长向扁平转化的过程。
加之波磔笔画的出现，使得隶书的笔势向两侧辐射。在此基础上，隶书便
形成了独具特色的结构特点。

1. 字形方扁、横向取势

隶书字形呈方扁状，因其横挑的波磔之故，横长竖短，横向取势。当
然，并非所有的字皆为扁状，而是根据字形和笔画的繁简因字立形。

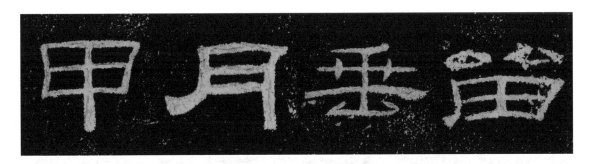

横向取势："甲月垂留"

2. 左右相背、舒展自如

隶书中的波磔撇画，相互呼应。结体字势欲重心平稳，必须使字画短长有致、左右相背、左舒右展，此为隶书结构的重要特征。

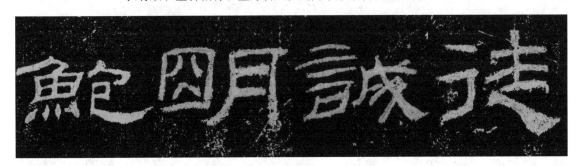

舒展自如："鲍明诚徒"

3. 字画平直、布局匀整

隶书结构中仍然保持着篆书的对称与均衡，这使得隶书的布白有矩可循。其笔画平直，相同笔画间布白匀称，结字布局匀整，加之横画与捺画的波磔突兀，隶书呈现出横向的体势。

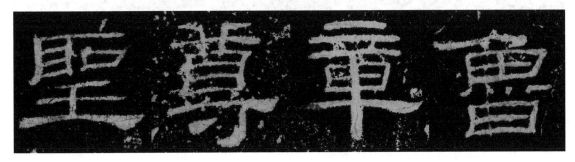

布局匀整："圣尊章鲁"

以下按独体、左右、上下、包围四种结构分列范字，用于临写训练。

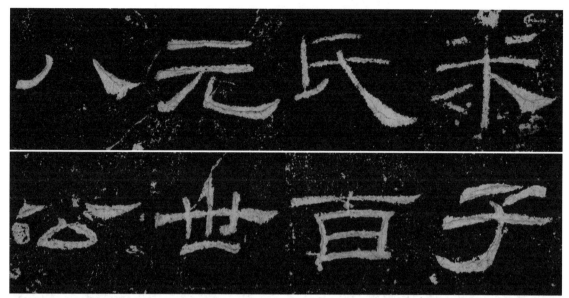

独体结构："八元氏米公世百子"

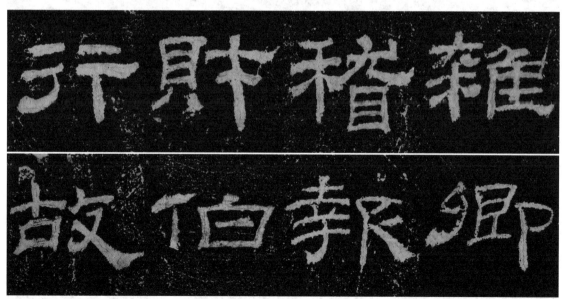

左右结构："行财稽杂故伯报卿"

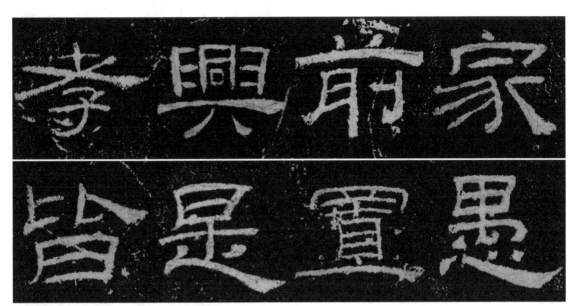

上下结构："孝兴前家皆是置愚"

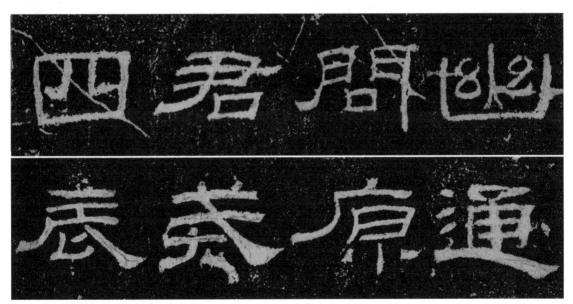

包围结构："四君问幽辰戒原通"

三、隶书的章法

隶书横向取势的结字趋向，以及因此而形成的用笔特征，使得隶书章法饶有特色。

由于隶书突兀其波磔笔画的伸展，从章法上看，是中间稠密、四周疏朗。如《乙瑛碑》《华山碑》《史晨碑》等。作为书写者，对于章法的安排应是在长期的临习中渐至谙熟的，而不是临时应对和现场设计出来的。学书者在对汉碑的长期临习中，从用笔到结构的技法掌握都趋向精熟，自然会生成出合理的章法。这种章法正是在笔势的呼应与行气的畅达中呈现的。

一般而言，隶书的字距稍宽，行距略近，这是传统。也有字距、行距均等的章法类型，类似于后世楷书的章法。而如《郙阁颂》等碑，结体茂密，字距小，行距略宽，也别具一格。

总之，隶书的章法构成，是风格形成的重要因素。恰到好处地处理好章法，才能写好隶书。

四、隶书临习的次第及其他

隶书的临写，也应如篆书的临习一样，必须遵循由平正入险绝，由技法入风格这样的次第。

众所周知，汉碑是隶书成熟期的产物，从笔法、结字到风格的形成，都极具典型与模范的意义。因此，隶书的学习应从汉碑入

手，尤其是汉碑中一类技法风格鲜明的范本，更是初学者所不可忽略的。

汉碑洋洋大观，风格各异。但对初学隶书者而言，应选技法型范本作为初阶，如《张迁碑》《礼器碑》《史晨碑》《曹全碑》等。在对隶书的用笔、结字等基本技法有了足够的体察之后，可根据个人的实际情况，选择一些与前段范本风格相一致的其他汉碑继续临习，以拓展其艺术视野。如学《张迁碑》者，可继续选择《鲜于璜碑》；学《石门颂》者可选《开通褒斜道刻石》等。也可以选择风格迥异的汉碑、古隶、汉简来临习，以丰富隶书表现的风格。当然，在隶书的学习中，也不妨比照着临习篆书，这是强化隶书线条质感的最佳途径。

此外，我们还要注意汉碑朴素、无华的典型特征，这是汉代普遍的社会风尚在书写范式中的反映。因此，临习汉碑应注意对其内在气质的把握，切不可遗神取貌，只重浮华，甚至将后世书体的用笔结字方法混于其间，这便是近世"俗隶"的根柢。

总之，隶书的学习，一方面是在大量的书写实践中逐步提高。另一方面，也需要对汉代的历史、文化、风俗、审美进行必要的了解，这是学书的字外之功。

第四节　隶书经典作品举要

《云梦秦简》

一、《云梦秦简》

《云梦秦简》又称《睡虎地秦简》，因1975年从湖北云梦睡虎地11号秦墓出土而得名。秦简为竹质，约一千一百枚。墨书，多为记述有关法律的文献。现藏于湖北省博物馆。

秦简古隶兴起于秦国民间，是用以辅助篆书的一种实用性书体。它在用笔上仍然还保留着篆书的基本方法，结字上愈加趋于简捷明快，以便提

左页：
清邓石如《经鉏堂杂志》，高132.8厘米，宽52.8厘米，天津博物馆藏

高书写速度，这是出于实用性的考虑。

作为一种辅助性的书写范式，秦简以其古趣盎然著称于世。但绝不是简单的篆书草化。如果说，小篆还保存着象形字的遗意，即"画成其物，随体诘诎"，那么秦简的出现就进一步破坏了象形文字的结构，这是书法史上的重大突破，因此，《云梦秦简》弥足珍贵。

此简用笔含蓄、舒展自如。结字从对称的篆书结构演变为不对称的隶书结构。临写时应注意用笔的力度与节奏，切忌琐碎。使用半熟宣，中短锋硬毫、兼毫为佳。

二、汉简

20世纪初，在新疆和敦煌一带，出土了汉代《流沙坠简》。后又在内蒙古的额济纳河流域出土了汉代木简约一万枚，部分木简照片集为《居延汉简甲编》。1959年在甘肃武威汉墓出土了竹木简，后又在山东、湖北等地陆续出现木简，尤其是1973年在湖南长沙马王堆汉墓出土的竹木简，统称为汉简。

汉简是两汉时的日常使用隶书，在用笔上与秦简一脉相承，只是更加率意与畅达。其字画粗细变化不大，任情恣性、天真自然。

汉简已具有隶书的基本特征。"蚕头燕尾"，而且极尽夸张之能事。既有篆书圆融、流动的笔意，也有八分的波磔与行草书的节律。学隶者若能比照临习一下汉简，也可力避汉碑中刻板、呆滞之不足。另外，也可据汉简的墨法变化，来体会汉碑用笔之旨趣。同时，习草者若能借鉴汉简之笔趣，也可增加其古茂、素朴之美。

临习时应注意用笔，"起、行、收"三部分的节律及简化。运笔要沉稳，不宜仓促，不要过分夸张浓重笔画的成分。临习时以半熟宣，短、硬毫为佳。

三、《张迁碑》

《张迁碑》全称《汉故谷城长荡阴令张君表颂》，也称《张迁表颂》。东汉灵帝中平三年（186）二月立。碑主人张迁，字公方，陈留己吾（今河南省宁陵县）人。曾任谷城长，迁荡阴令。故史韦萌等追思其德，刊石立表以记之。碑原在山东省东平县。现在山东泰安岱庙。全碑高270厘米，宽115厘米。额篆书两行十二字"汉故谷城长荡阴令张君表颂"。最早拓本为明拓本，八行"东里润色"四字完好，北京故宫博物院藏本。

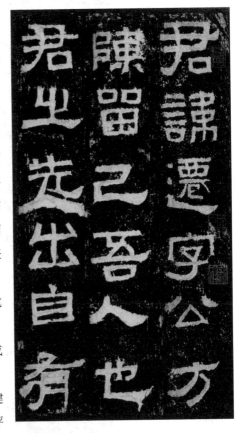

《张迁碑》是东汉隶书成熟期的作品。结体朴茂、宽舒，典雅高古。用笔以方为主，劲健挺拔、峻实厚重。历来对此碑评价甚高。王世贞在其《弇州山人题跋》中说："其书不能工，而典雅饶古趣，终非永嘉以后可及也。"清孙承泽《庚子消夏记》则说："书法方整尔雅，汉石中不多见者。"

历来学隶者，莫不推重此碑。盖因其法度谨严又朴素大方；线条含蓄深沉内敛浑厚，又不失灵动。此碑与《鲜于璜碑》为同期所刻，风格类似，学习者可比照临习。

临写时，要注意用笔的力度。铺毫阔笔运行，使笔锋外拓。也可参之以篆法，如《散氏盘》等。但不可以后世之楷法来书写，尤其是折笔处，切忌顿挫，而是调锋下行。起笔收笔亦方亦圆，方圆兼备。临写时宜选用半熟宣，中短锋羊毫为佳。

左图：额济纳《居延汉简·甲渠候官文书》（元康四年）。左页图为局部放大
右图：明拓《张迁碑》，故宫博物院藏

四、《礼器碑》

《礼器碑》全称《汉鲁相韩敕造孔庙礼器碑》，又称《鲁相韩敕复颜氏繇发碑》《韩明府孔子庙碑》《韩敕碑》等。无额，四面刻，高228厘米，宽103厘米。现藏于山东曲阜孔庙。汉桓帝永寿二年（156）刻。碑文内容为赞扬韩敕修孔庙和制作礼器之事，吏民颂令君之德政。此碑风格细劲雄健、端严而峻逸，秀丽方整兼而有之，被视为隶书极则范式，素有"隶中之楷"之誉。

明拓《礼器碑》，故宫博物院藏

历来书家也极重此碑。郭宗昌《金石史》称："汉隶当以《孔庙礼器碑》为第一，其字画之妙，非笔非手，古雅无前，若得神助，非由人造，所谓'星流电转，纤逾植发'尚未足形容也。汉诸碑结体命意，皆可仿佛，独此碑如河汉，可望不可及也。"王澍《虚舟题跋》评云："唯《韩敕》无美不备，以为清超却又遒劲，以为遒劲却又肃括，自有分隶以来，莫有超妙如此碑者。"

《礼器碑》也是东汉隶书成熟期的代表作品，在汉隶中是较为规范的一种。较《张迁碑》而言，风格趋于典雅、整饬。用笔中多有篆法杂陈，精细笔画对比强烈，章法生动活泼。

《礼器碑》有碑阳、碑阴之分。碑阳，均衡规范；碑阴，率意自然。

临写此碑应注意其用笔的硬朗、细腻，以及金石气息。切忌肥厚、板滞的拖拽。结字要疏朗、匀整。此碑宜以半熟宣，中短兼毫、硬毫为佳。

五、《乙瑛碑》

东汉晚期碑碣大兴，其篆书已经形同古字，不便于趋时敷用，由此造成隶书占领碑碣的局面。古人认为，镂之金石的文字是为传给子孙、流芳千古的，具有庄重的含义。这样，隶书体逐渐脱离实用

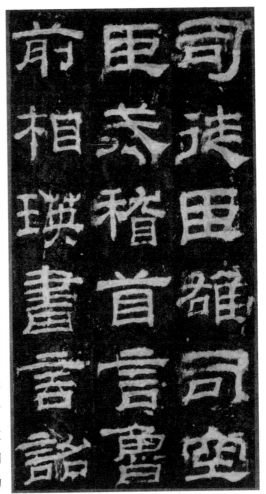

明拓《乙瑛碑》，故宫博物院藏

的目的，兼有了审美的功能，所谓"书法艺术化"，即指此而言。在此风气下，汉碑书法争奇竞妍，使隶书体到达形式美的巅峰状态。《乙瑛碑》即其证明。

《乙瑛碑》，全称《鲁相乙瑛请置孔庙百石卒史碑》，又名《孔庙置守庙百石卒史碑》《孔龢碑》，碑高260厘米、宽128厘米，无额。东汉桓帝永兴元年（153）六月刻。现存山东曲阜孔庙。此碑记载司徒吴雄、司空赵戒以及前鲁相乙瑛之言，上书请予孔庙置百石卒史一人，执掌礼器庙祀之事。桓帝诏许之时，乙瑛已调任，由孔龢递补，故而同碑而异名。全碑十八行，每行四十字。

碑末刻有"后汉锺太尉书"，系后人伪托。

此碑结体方整，骨肉停匀，用笔方圆兼备，线条疏朗，结体平稳，波磔分明，法度严谨，典雅肃穆之气溢出其间，是汉隶成熟期的代表作品之一。它与被奉为"东汉隶书之冠"的《华山碑》相较，同样是工美典丽的庙堂之作，却多了几分委婉，少了些许雄强。非高手书写不足以匹敌，故而通篇书来，循规蹈矩，绝无一点懈怠之笔。难怪后世将其作为学习隶书之楷范。

方朔《枕经堂金石跋》称："《乙瑛》立于永兴元年，在三碑《礼器》《史晨》中为最先，而字之方正沉厚，亦足以称宗庙之美，百官之富……情文流畅，汉隶之最可师法者，不虚也。"

清人倡碑，对此碑极为推重。孙承泽在《庚子消夏记》中言："文既尔雅简质，书复高古超逸，汉石中之最不易得者。"何绍基跋曰："横翔捷出，开后来隽利一门，然肃穆之气自在。"康有为更是具体地指出："体扁已极，波磔分背，隶体成矣。"康氏所见未广，故有"隶体成矣"的说法，今天出土汉代文字遗迹极多，有助于纠正其谬。

至于清人翁方纲曾有"波磔已开唐人庸俗一路"的指责，那自然应当归咎于唐人自身的不是。这一点，丝毫无损于《乙瑛碑》的崇高与完美，这是毋庸置疑的。

临写时应注意线条的波磔变化。无变化则板刻，有"美术字"之嫌。过分夸张，会失之古朴，遂成"俗隶"。以半熟宣，中锋羊毫为佳。

六、《西狭颂》

《西狭颂》，全称《汉武都太守汉阳河阳李翕西狭颂》，亦称《李翕颂》《惠安西表》。摩崖书，在今甘肃省成县天井山。凡二十行，每行二十字。《西狭颂》文记载了武都太守李翕开通西狭道一事。北京图书馆有其明拓本。

《西狭颂》结字宽博大度，格局宏伟，风格气象磅礴、古朴生拙，是摩崖书中的典范。历来学者对此碑评价甚高。如杨守敬《平碑记》称："方整雄伟，首尾无一缺失，尤可宝重。"徐树钧《宝鸭斋题跋》说："（《西狭颂》）疏散俊逸，如风吹仙袂飘飘云中，非复可以寻常蹊径探

《西狭颂》拓片，原石位于甘肃省成县天井山鱼窍峡

者，在汉隶中别有饶意趣。"梁启超《碑帖跋》言其："雄迈面静穆，汉隶正则也。"

《西狭颂》是汉隶中豪放一路的代表，以其疏宕瑰丽的意趣别具一格。

临写时应注意厚重、稳实的特征，不要过分夸张其豪宕、放逸的一面。书写以半熟宣，长锋羊毫为佳。

七、《史晨碑》

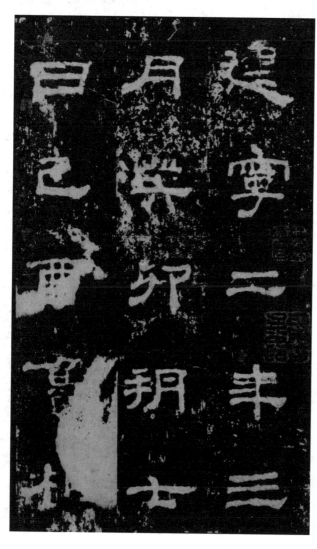

《史晨碑》分两面刻，有前碑、后碑之别。前碑刻《鲁相史晨祀孔子奏铭》，也称《鲁相史晨孔庙碑》《史晨请出家谷祀孔庙碑》，通常称《史晨前碑》，东汉建宁二年（169）三月刻。后碑刻《鲁相史晨飨孔子庙碑》。通常称《史晨后碑》。前后碑书风一致，当为一人手书。现存山东曲阜孔庙。

《史晨碑》为汉隶典范作

明拓《史晨碑》，故宫博物院藏

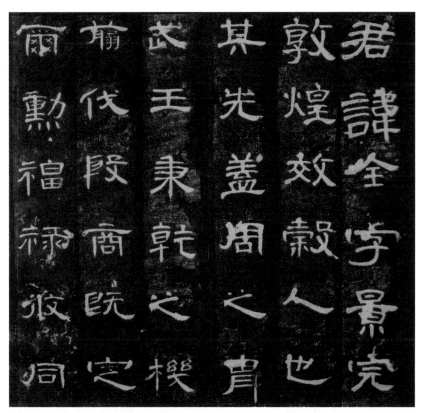

品，用笔古朴厚重，后世摹习者甚众，拓本不下百余种，端庄而典雅。郭宗昌《金石史》中说："分法复尔雅超逸，可为百代楷模，亦非后世可及。"万经《分隶偶存》也作："修饬紧密、矩度森严，如程不识之师，步伍整齐，凛不可犯，其品格当在卒史（《乙瑛碑》）、韩敕（《礼器碑》）之右。"

从风格上审视，《史晨碑》趋于含蓄内在，波磔、撇捺点到为止，没有大的起落。因此决定了它的个性风格不是特别明显，临习者应注意。事实上，这正是其风格所在，是《史晨碑》独特之处。

临写时应以半熟宣，长锋羊毫为佳。

八、《曹全碑》

《曹全碑》全称《汉郃阳令曹全碑》，又名《曹景完碑》。汉灵帝中

平二年（185）立。明万历年出土于陕西郃阳城外。碑高253厘米，宽123厘米，现藏西安碑林。

碑主曹全，字景完。东汉灵帝光和六年（183）举孝廉，除郎中，转任郃令，曾随军征疏勒，战功赫赫。为官时，政绩卓著，深得民心。其殁后，属吏王敞等为其勒石纪功，铭文立碑。

此碑端正、平和、简静，外柔内刚。行笔以外拓法，笔画圆润含蓄，结字自然平实，是汉隶中"秀丽"一路风格之典范。郭宗昌《金石史》作："以余平生所见汉隶，当以孔庙《礼器》为第一，神奇浑璞。譬之诗，《史晨》则《西京》，此则风瞻高华，如建安诸子；譬之书，《礼器》则《季直表》，此则《兰亭序》。"可见前人对此碑评价之高。

《曹全碑》是东汉隶书成熟时期的代表作品。其用笔、结字精到完美。临写时切不可过分夸饰其"秀丽"一面，以免落入俗格。临写试用熟宣、半熟宣，短锋硬毫、兼毫为佳。

九、《石门颂》

《石门颂》全称《故司隶校尉犍为杨君颂》，也称《杨孟文颂》。东汉建和二年（148）十一月刻，摩崖隶书，王升撰文。原在陕西褒城县城东北褒斜谷石门崖壁，后因修水库，此刻石被凿刻下来，藏于汉中市博物馆。

《石门颂》是东汉时期杰出的摩崖隶书，其风格在汉隶中亦不多见。方朔《枕经堂金石书画题跋》说："（《石门颂》）字大如《孔庙》《泰山》《都尉》《孔宙》碑铭，而纵横劲拔过之。"张祖翼跋此碑云："然三百年来习汉碑者不知凡几，竟无人学《石门颂》者。盖其雄厚奔放之气，胆怯者不敢学，力弱者不能学也。"杨守敬《平碑记》作："其行笔真如野鹤闲鸥，飘飘欲仙，六朝疏秀一派，皆从此出。"因此，《石门颂》素有"隶中之草"一说。

《石门颂》的用笔，实未脱篆书的窠臼，波磔中也有古隶的成分。只是笔势上愈加俊迈开张，气象峥嵘，字画中不作"燕尾"收笔，但却又有飞扬之势，这也正是《石门颂》的美学风格所在。

历来评价《石门颂》者，总以"草情篆意"来概全其风貌。临习者

右页：
《石门颂》原石，汉中市博物馆藏

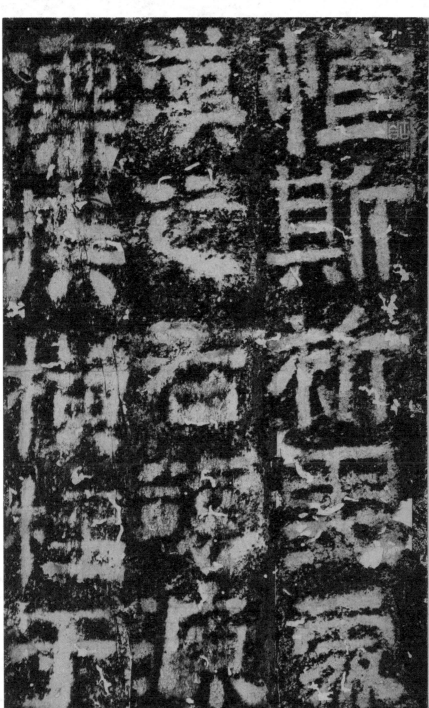

惟斯析里霱漢之名谿源漂疾横柱于

也应注意这一点。"草情"言飞动之势，这也是《石门颂》畅快淋漓、满地流走的精神质素。而"篆意"则指线条的厚重与运行沉稳而言，二者互补，不可偏执。近草则失其荒率，近篆又失其生气。另外，折笔处应注意"笔断意连"。临写时应以半熟宣，长锋羊毫为佳。

十、《郙阁颂》

传世的汉代隶书石刻除考古所见墓石题字以外，有二百数十通，而能幸存拓本者尚不足百。汉隶风格面貌各有千秋，绝少雷同，如秀媚的有《曹全碑》，飘逸的有《石门颂》，古拙的如《张迁碑》，而雄强博大一路，恐怕要属这茂密粗钝的《郙阁颂》了。

《郙阁颂》全称《汉李翕析里桥郙阁颂》，又名《汉李翕郙阁颂》，立于东汉灵帝建宁五年（172），摩崖书。存于陕西略阳白崖。王昶《金石萃编》著录，现存石刻为南宋田克仁于绍定三年（1230）摹刻，明申如埙补刻。

《郙阁颂》，线条朴茂雄强，结字大度雍容，笔画变化不大，波画亦不作燕尾，自然出入，宛若天成。章法充实而开阔，似紧实松别具一格。

方朔在《枕经堂金石书画题跋》中曾评："书法方古，有西京篆初变隶遗意。"康有为也在《广艺舟双楫》中表达了对此碑的偏爱，如："吾爱《郙阁颂》体法茂密，汉末已渺，后世无知之者，惟平原章法结构独有遗意。"

古时的摩崖书，大都以气势见长，这与其所处的环境有很大关系。首先为了有助观瞻，多半以大字为之。其次摩崖书刻不便，多半草率从简，所以风格也与一般的碑刻有所不同。再次，高中不显细，摩崖书从不追求精严细腻，而效果极佳，《郙阁颂》向我们呈现的正是这样一种浩然、恢宏的博大气象。

后世的摩崖书大都受此影响。至于颜真卿是否如康氏所言得《郙阁颂》遗意，已无从可考，但是，如果从风格上去比较，倒是有些许相似之处。

國公顏真卿立德

踐行當四科之首嘗

文碩學爲百氏之宗

忠讜馨于臣節貞

勑國諸為天下之本師
導乃元良之教將以
本固必由教先非求
賢何以審諭光禄大
夫行吏部尚書克禮

書省校書郎兼
德中授右領左
右府鎧曹參軍
九年十一月

第一节　楷书概论

楷书也称正书、真书。因其由隶书演化而来，也有人称之为"今隶"。以文字学视角来看，楷书与隶书同属于今文字系统。

楷书，仍然是趋于实用书写的产物。因为，尽管隶书较篆书而言更为简易，但其燕尾波磔、体式繁缛、愈加不适于日常应用。大约从东汉初叶开始，一种体式渐趋正方、中宫收紧的字体逐渐萌芽，这就是楷书。楷书的演变，是对汉字结构的一种简化。此后逐渐消解波挑、突兀钩撇，楷书的轮廓更加清晰起来。

据考，最早出现的楷书，一是137年（东汉永和二年）写的木简；二是272年（三国吴凤凰元年）立的《谷朗碑》，二者均具楷书笔法。尤其是《谷朗碑》，文字间架结构端正、平实，已无隶书险劲的波磔。故后世一直将其视为早期的楷书。

从历史上看，楷书的演变与发展较为复杂。一般来说，它萌芽于汉，盛行于魏晋。南北朝逐渐分流，隋代融合。唐代楷法完备，始造其极，后世一直沿用至今。

历来学书者，极重楷书阶段的准备。苏东坡曾说"楷如立，行如行，草如走"。欲走先能行，欲行先能立。学习书法，盖须如此。孙过庭《书谱》曾言："图真不悟，习草将迷。"意为若无楷法之基础，草书的学习就会变

左侧边注：
章节页：
唐颜真卿《自书告身》，现藏于日本
左页：
唐颜真卿《颜勤礼碑》，西安碑林博物馆藏。本章技法以《颜勤礼碑》为范字

《谷朗碑》拓本

得迷惘。一般认为，书法的学习从楷书入门为最佳，即所谓"初学分布，但求平正，既知平正，务追险绝"。因楷书用笔、结构均明白易见，初学者可体会其中顿挫提按、错落排叠之法，为今后学习其他书体打下坚实的基础。此外，楷式法则，有助于端正身心，免却初学东涂谣抹之习气。

楷书自始创以来，流派繁多，风格迥异。学习者应先了解其体系源流，先求精熟，后致广博，固其根本，这是楷书学习的正途。

第二节　楷书的体式与风格

楷书就其体式与风格而沦，可分为小楷、魏碑、唐楷三个范畴。若从发展史的角度来看，三个范畴也基本反映出楷书体式与风格的演变进程。现分述如下。

一、小楷

一般意义的小楷是指按字的大小，依次名之的一种楷式，可分为大楷、中楷和小楷。而我们今天要侧重讨论的是从隶法向楷法转揿的代表性书体——魏晋时期的楷书。事实上，魏晋时期的楷书主要是以锺、王为代表书家的作品，主要以小楷传世。而且，作为一种风格类型，魏晋楷书深刻地影响着后世楷书的发展。

东汉初，佛教东来，伴随着大量写经的出现，小楷便被广泛地应用起来。如汉甘露元年（前53）的《譬喻经》等。此外，锺繇从东汉以来民间流行的隶书中，将隶法解散，以横捺取代波磔，并杂以篆书中圆转笔画的特征，推进了楷书走向成熟。因此，锺繇是一位在楷书发展史上至关重要的人物。尤其是他大胆创新的精神和创造才能，在中国书法史上格外引人注目。

锺繇的作品以《贺捷表》《荐季直表》《宣示表》等著称，世称"三表"。三表均被看作书法由隶向楷演变过程的代表作品，同时又是小楷的经典。其用笔脱胎于汉隶，《荐季直表》《宣示表》字形较扁，隶意略加

王羲之《黄庭经》星凤楼本

明显，但其用笔已经化方为圆。而《贺捷表》则楷式特征明显，《宣和书谱》称之："备尽法度，为正书之祖。"

而东晋时期，王羲之继承锺繇的笔法，于风格上更加趋于奇伟婉丽，字形由扁渐方，如《乐毅论》《黄庭经》《曹娥碑》《东方朔画赞》等。其子王献之楷书大有乃父之风，曾有《洛神赋》传世。献之在继承父风的基础上，对其圆转环曲的笔法加以省减，并附以古隶之笔意，自成一家风貌。

总之，楷书（小楷）于锺繇时代实现了由隶向楷的转化，而二王父子的贡献在于将楷书的用笔及体式完善定型。后世习小楷者，莫不受锺、王影响。唐人小楷极少，成就不高，宋人也难见上乘；元、明之际，赵孟頫、祝枝山、文徵明、王宠出，小楷方得以复兴。较其他书体而言，小楷这种特殊的书写范式，历来被看作学书的必修课，也是检测一个书家修养的基本标识。

二、魏碑

楷书至南北朝时期，因地域文化的差异，导致南北书风的不同。清人阮元将此际书法分为南北两派。南朝书清雅隽秀，于帖见著；北朝书朴茂浑放，以碑见长。南朝至齐代，尚有"禁碑之令"，碑版流传甚少。北朝人大兴碑版刻石、摩崖，尤其是北魏居多。历史上称引此际书体为"魏碑"（亦称"北碑"）。狭义的魏碑是指北魏、北齐、北周的碑版、刻石等。广义而言，它又是指一种在汉隶基础上逐渐演变而来的、带有鲜明地域风貌的新型楷式。其特征大体可概括为古茂、朴拙、篆隶之风犹存，刀味、石趣、粗犷、率真。而后，"魏碑"一词已成为魏晋南北朝碑版的泛称。而今天"魏碑"已泛化为与唐楷并称的一种书体的名称了。因此，正是出于这样的考虑，我们将南朝的碑版、刻石、摩崖也列入此节。

南方的碑刻当以东晋《爨宝子碑》《爨龙颜碑》以及齐梁间的《瘞鹤铭》最为有名。

尽管为南人所为，但就其遒劲奇伟之气魄与北碑确有异曲同工之妙。

总之，北碑是中国书法史上的一大奇观。其风格豪放、疏拙，品类浩繁、丰富。就其地域特征而论，可分为龙门造像、云峰摩崖、四山摩崖、邙山墓志四类。

1. 龙门造像

龙门造像在洛阳龙门石窟，北魏孝文帝迁都时开凿，有大量洞窟造像、碑刻题记。其书风格雄俊伟茂，历来倍受推重。其中四品、十品、二十品、三十品皆为北魏造像题记，最负盛名。《始平公造像》《孙秋生造像》《杨大眼造像》《魏灵藏造像记》为龙门四品，被称为龙门造像之最。

2. 云峰摩崖

云峰摩崖是指山东掖县、益都县、平度县境内的云峰、太基、天柱、百峰诸山的摩崖群。经后人搜拓，得其摩崖书四十八种，均为北魏至北齐间书家及工匠的杰作。

其书摩崖刻石，风格近似，隶情篆意，气势恢宏，为魏碑中的精华。最著名者如《郑文公碑》《论经书诗》《登百峰山诗》《登太基山诗》等。

3. 四山摩崖

四山摩崖是指山东邹县东北之尖山、岗山、葛山、铁山摩崖刻石，其中《金刚般若经》《匡喆刻经颂》为最著名。其书体在隶、楷之间，兼备篆籀笔意。此外，还有

左页：
《始平公造像》拓本，
原石位于河南省洛阳
市龙门山古阳洞北壁

《论经书诗》拓本，
原石位于山东省莱州
市云峰山阴

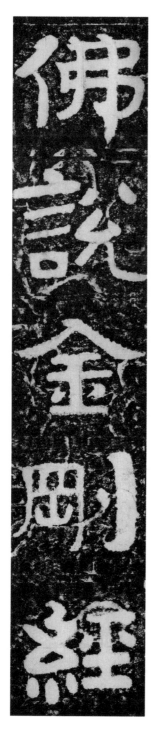

单独的摩崖书，如陕西褒城的《石门铭》、山东泰安的《泰山经石峪金刚经》。

4. 邙山墓志

北魏鲜卑族南迁后逐渐汉化，死者也从汉俗安葬。因此在邙山留下了大量的世俗墓志。墓志书法与摩崖相比，风格更加精美工致、疏朗俊逸，是北魏书法艺术的重要组成部分。墓志集中反映出北人粗犷豪放的审美取向。其代表作品有《张黑女墓志》《元显俊墓志》《刁遵墓志》等。

除此之外，还有其他一些著名碑刻，如《张猛龙碑》《中岳嵩高灵庙碑》《晖福寺碑》《吊比干文》等。

清乾嘉以来，魏碑逐渐被人所关注。人们震慑于这种奇崛、率性的书写式样。于是，一大批文人书家开始倡导碑学，其间涌现出像邓石如、何绍基、赵之谦、李瑞清、于右任这样的碑学大师，也产生了如阮元、包世臣、康有为这样的碑学理论家。

三、唐楷

唐楷，是指唐一代的楷书，一种完全摆脱隶意的新式书体。

隋朝建立后，统一了中国。地缘政治上的一统，势必导致文化上的融合。此际，出现的《龙藏寺碑》《董美人墓志》《苏孝慈墓志》《启法寺碑》《孟显达碑》等隋代碑刻，兼具南北之妙、娴雅秀丽、内含骨力，正是唐楷的雏形。这

《泰山经石峪金刚经》拓本，原石位于山东泰安东岳泰山斗母宫东北方向的山谷中

颜真卿《多宝塔碑》
宋拓本，原石藏于西
安碑林博物馆

是书法史上一个不容忽视的重要阶段。

唐楷的成熟与规范，固然是文字自身演变的内在规律所使然。同时，我们应该看到，强盛的国势、繁荣的经济、博大清新的文化气象，也为唐楷的完善与发展提供了基本的特质与文化保证。

唐楷的成熟，基本上是沿革隋书，取法于六朝，上溯秦汉魏晋，精究法度，规范体势，风格变化多端，而致登峰造极。

唐代楷书书家灿若群星，名作迭出。初唐有虞世南《孔子庙堂碑》《小楷破邪论序》，以温文尔雅书风示人；欧阳询《九成宫醴泉铭》《化度寺碑》，以笔势险峻、峥嵘俏丽著称；褚遂良《伊阙佛龛碑》《雁塔圣教序》、薛稷《信行禅师碑》既峻整严谨又洒脱飘逸。中唐有张旭《郎官石柱记》、徐浩《不空和尚碑》，也有颜真卿《多宝塔碑》《颜勤礼碑》《大唐中兴颂》《李玄靖碑》《元次山碑》等，其以沉郁、雄浑的风貌开创了一代书风。晚唐的柳公权，素以结字严谨、骨力劲健著称，其代表作品如《玄秘塔》《神策军碑》等。唐代楷书，历来被视为习书楷范，对后世影响甚大。而"唐楷"一词，已成为一切规范、典型真书的泛称。

唐以后历朝，楷书均以唐楷为极则。苏东坡的《醉翁亭记》、赵孟頫的《胆巴碑》、文徵明的《千字文》等，俱为楷书的经典之作。清人刘墉、钱沣、梁同书、王文治也以擅长楷书而著称。

第三节　楷书的临习

　　楷书是文字不断适应社会生活的需要，而逐渐趋向简化的结果。因其用笔提按分明，结构停匀，形体方正。初学楷书入手，可打下坚实的基础。因此，楷书阶段的学习就显得非常重要了，今以颜真卿的《颜勤礼碑》为例，就其特征介绍如下。

一、楷书的点画特征

　　关于楷书的点画，过去有"永字八法"的理论，即侧、勒、努、趯、策、掠、啄、磔。我们今天将其划分作点、横、竖、撇、捺、提、钩、折八种。现分别介绍如下。

1. 点

　　点有独点、两点、三点、四点。独点根据形势需要，落笔藏锋、顿笔、收笔。两点、三点、四点注意点之间的呼应与顾盼。

永字八法的笔画名称

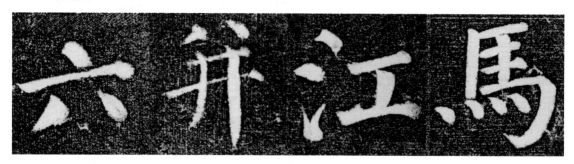

点画："六并江马"

2. 横

楷书横画大都呈左低右高状。落笔、收笔略重，中间运笔稍轻，呈重、轻、重之节奏感。一般有长横、短横、左尖横、右尖横。

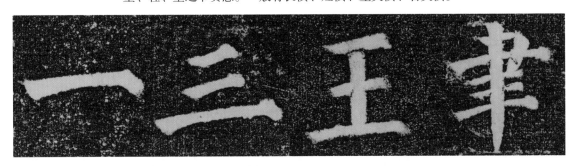

横画："一三王聿"

3. 竖

楷书竖画笔横下，逆锋起笔。头尾略重、中间略轻。依收笔之尖圆，可分作悬针竖、垂露竖，此外还有短竖。

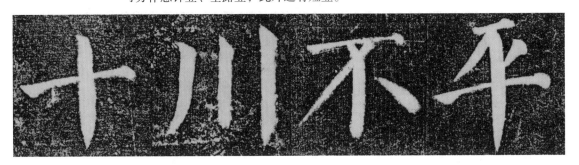

竖画："十川不平"

4. 撇

撇起笔与竖同。中间弯曲逐渐提笔呈尖状。根据长短、曲直程度不同，撇又分作长撇、短撇、弯撇、直撇等。

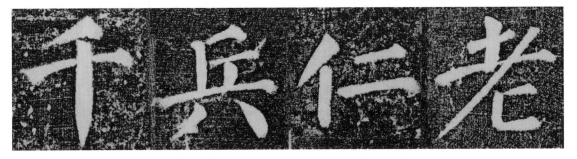

撇画："千兵仁老"

5. 捺

捺画开始以笔尖藏锋逆入，一波三折，渐顿，然后顺势将笔提出。注意收笔不能草率，要送到位置。

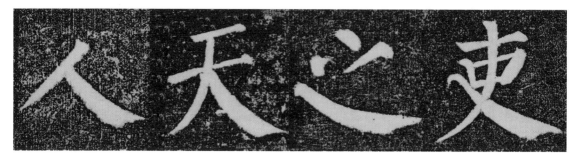

捺画："人天之吏"

6. 提

提有长提、短提之分，直接切锋或从右上往左下逆锋起笔都可，起笔后略停蓄势，随即转向右上方，迅速出锋。

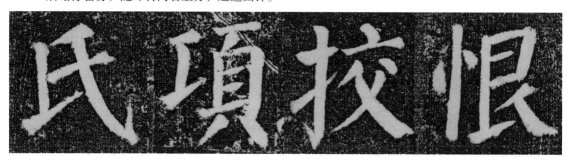

提画："氏项校恨"

7. 钩

钩有竖钩、横钩、斜钩、卧钩等笔画。竖钩由上往下作竖画，临尾收笔，向左下方顿笔再往右上方轻回锋，顺势向左上方挑出。

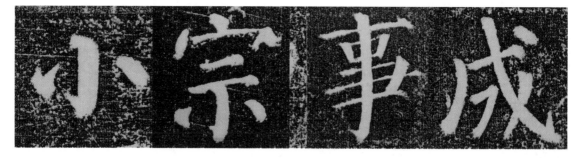

钩画："小宗事成"

8. 折

折有横折、撇折、横折钩等笔画，多指笔画与笔画交接处的写法，有直转，也有提笔或顿笔的写法，依体式与风格而定。

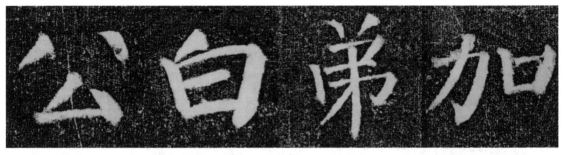

折画："公白弟加"

楷书的八种笔画，均以点画为基础。因此写好点、了解点的用笔特征，对于其他笔画的学习至关重要。

二、楷书的结构特征

赵孟頫说："学书有二，一曰笔法，二曰字形。笔法不精，虽善犹恶；字形不妙，虽熟犹生。"所以，楷书的学习，不仅要求笔法精熟，同时还要求字形佳妙。因此，掌握好结构的基本规律，是学好楷书的重要前提。一般说来，楷书的结构应遵循以下几点。

1. 平稳端正

平稳端正，是指字的重心稳定。通常平正整齐、均衡对称的字，重心易掌握。不规则的字，则不易掌握。但不管是难易，只要处理好字的主笔，重心就易平稳、端正。

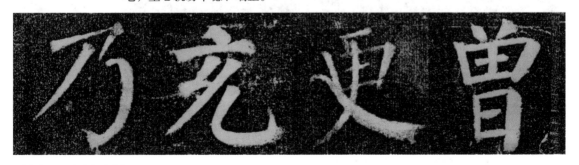

平稳端正："乃充更曾"

2. 疏密匀称

笔画错落交叠、疏密匀称，字就美观。一般来说，笔画繁复的，要写得紧密。笔画少的，要写得宽舒一些，所谓"疏处可使走马，密处不使通风"就是这个道理。

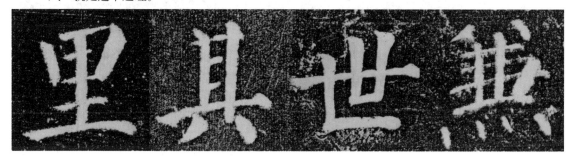

疏密匀称: "里其世兼"

3. 比例适当

合体字中，各个组成部分所占的位置，要有适当的比例。左右上下的字，有些是平分的比例，如"朝、静、昆、禁"等。有些是三分之一与三分之二比例，如"海、到、花、垫"等。此外，还有左中右、上中下平分的。

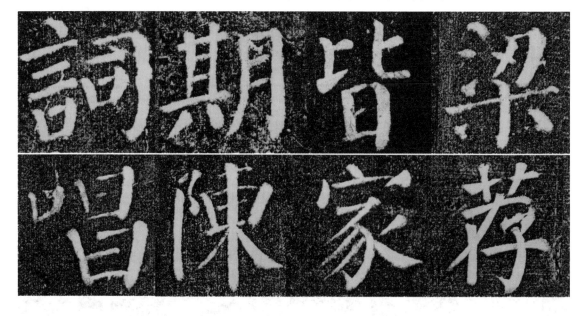

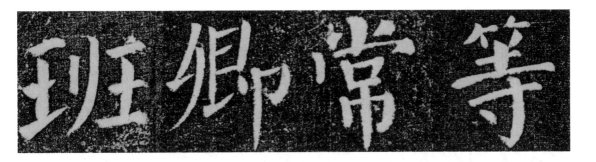

比例适当："词期皆梁
唱陈家荐班卿常等"

4. 点画呼应

字的点画之间是一个浑然的整体。写字时运笔要呼应，笔画之间彼此照应，左顾右盼，这样才显得气势连贯，紧凑而不松散。

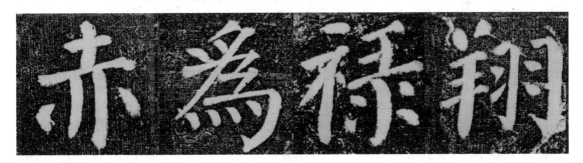

点画呼应："赤为禄翔"

5. 迎让避就

在独体字中，有点画的避让，如"入"的一撇不能大于一捺。在合体字中，要讲究偏旁部首的迎让。一般相让的原则是笔画少的让多的，部首是短让长，窄让宽。

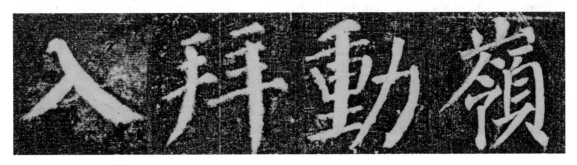

迎让避就："入拜动岭"

以下按独体、左右、上下、包围四种结构分列范字，用于临写训练。

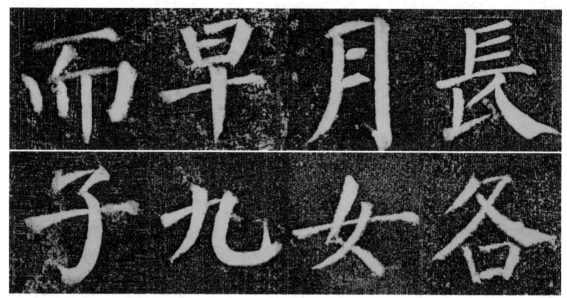

独体结构："而早月长子九女各"

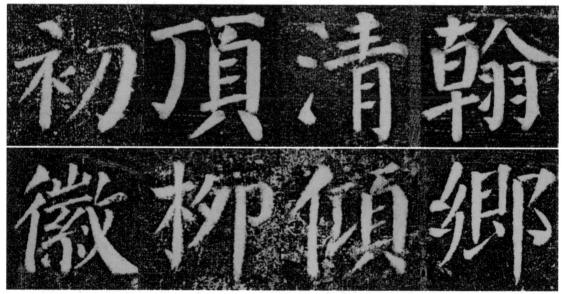

左右结构："初顶清翰徽柳倾乡"

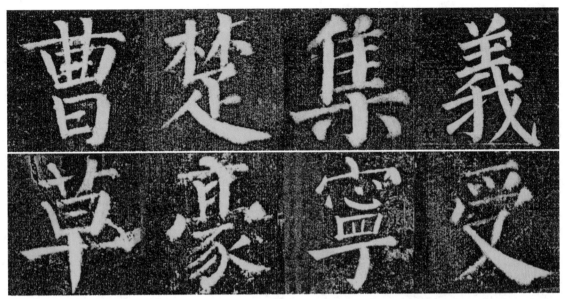

上下结构："曹楚集义草豪宁受"

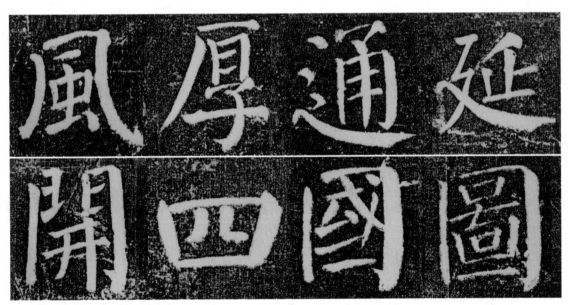

包围结构："风厚通延开四国图"

于太上之道當頂精誠潔心澡除五累遺穢

汙之塵濁杜淫欲之失正目存六精凝思玉

真香煙散室孤身幽房積毫累著和魂保中

仿佛五神遊生三宮密空競於常輩守寂默

以藏通者六甲之神不踰年而降己也子脆

東晉至今近千年書玖傳流至今者絶

不可得快雪時晴怗晉王羲之書應代

寶藏者趙□本有之今乃得見真跡臣

不勝欣舉至 延祐五年四月二十一日

翰林學士承旨榮祿大夫知制誥兼脩

國史臣趙孟頫奉

勅恭跋

己巳臘日雪後乗興縮臨此帖遜命朱朱
刻於姚宗石刻玩甚玉芙而佳話也
三希堂丹誠

文徵明小楷《心经》

三、楷书的章法

积画成字，积字成行，积行成幅。这种点与画、字与字、行与行之间的组织与安排，称之为章法和布局。楷书的章法与其他书体略有不同，基本分下列几种。

1. 纵有行、横有列

作品中的字，大小匀齐，直有行，横有列，整齐排叠，错落有致。如文徵明小楷《心经》《离骚经》等即如此。

2. 纵有行、横无列

全篇只要求直成行，字距不等，因此，横也不能成列。此章法整齐中富于变化，是楷书比较常见的布局。如王献之的《洛神赋》等即如此。

此外，楷书的章法，是以字画的粗细、风格的取向来决定的。如字画厚重、丰腴可尽量使行列密集，以突出其错落交叠之美。若字画轻灵、细腻，可使行列宽松，以突出其疏朗、空灵的境界。如颜真卿的《自书告身》、褚遂良的《伊阙佛龛碑》等。

左页：
左图为赵孟頫跋《快雪时晴帖》，右图为唐小楷《灵飞经》

第四节　楷书经典作品举要

一、锺繇《宣示表》

锺繇（151—230），字元常，颍川长社（今河南许昌）人。自幼聪敏过人，汉末献帝时举孝廉，官至尚书仆射，封武亭侯。魏时任宰相，明帝时受太傅，世称"锺太傅"。

史载锺繇书法的才能是多方面的。擅铭石书、章程书、行狎书。历代书评认为繇于诸体之中，楷书为第一。如虞世南《书旨述》中说："锺太傅师资德升，驰骛曹、蔡，仿学而致一体，真楷独得精妍。"张怀瓘《书断》也称其"真书古雅，道合神明，则元常第一"。其实锺繇更大的贡献是整合了汉以来的隶书体势，以自己的书写实践，创立了真书、楷书。这是锺繇在书法史上应该大书特书的一笔。传世锺繇楷书有《宣示表》《荐季直表》《贺捷表》，世称"三表"。而《宣示表》最为著名。

《宣示表》，据载是锺繇七十一岁时所作。此帖流传至今仅有王羲之的临本。王僧虔《论书》中曾载，晋王导酷爱锺书，乃至战乱频仍，丧乱狼狈，犹以《宣示表》藏在衣带中。过江南渡后，赠给王羲之。王羲之后又传给王修，王修殁后随之殉葬，原迹因之毁灭。现在流传诸本，均以王羲之临本翻刻。此本虽为临作，但锺书风范犹存。《宣示表》刻本有《淳化阁帖》本、《大观帖》本、《宝贤堂帖》本、《停云馆帖》本、《王烟堂帖》本等。

《宣示表》为真书小楷，脱化于汉隶，已消解其波磔，颇具灵动、畅达之趣，而又不失古雅。此帖对后世影响极大。明王宠的小楷便师法锺繇此表且饶有特色。

临写此表，须线条利落，不可拖沓。注意章法，以半熟宣、短锋硬毫为佳。

右页：
《宣示表》鼎帖本

尚書宣示孫權所求詔令所報所以博示
逮于卿佐必冀良方出於阿是芟荑之
荅可擇郎廟況蘇始以疏賤得為前恩橫
所斯睹公私見異愛同骨肉殊遇厚寵以至
今日再世榮名同國休戚敢不自量竊致愚
慮仍日達晨坐以待旦退思鄙淺聖意所
棄則又割意不敢獻聞深念天下今為已平
權之委質外震神武度其拳拳無有二計高

二、《广武将军碑》

《艺概·书概》认为："北书以骨胜，南书以韵胜。然北自有北之韵，南自有南之骨也。"斯言堪称智者识见。

大约是在王羲之《兰亭序》出现后的十几个年头，在远离江南的大西北前秦的属地上，被后人称为"古雅第一"的《广武将军碑》问世了。康有为曾这样评价此碑："北碑近新出土以此为古雅第一，惟碑为苻秦建元四年，去王右军《兰亭》仅十二年，故字多隶体，实开《灵庙碑》之先，渊茂且过之，应与《好大王碑》并驱争光。"

《广武将军碑》又称《广武将军□产碑并阴侧》《立界山祠碑并阴侧》《张产碑》。立于前秦苻坚建元四年（当东晋废帝太和三年，即368年）。石原在陕西省白水县史官村仓颉庙，今藏西安碑林，碑四面刻，正面碑文，碑阴及两侧为部将姓名。此碑与它同期出现的各种碑刻一样，体式介乎隶楷之间。其字形或方正，或郁拔，或欹侧，变动不拘；章法空灵，疏朗与茂密相间。笔意质朴稚拙，浑然天成。透过残泐和刀痕，还可以窥见简化笔法的某些个性特点，如基本不求提按、轻重、转折等变化。一如童稚，初学写字，不必按本凭文，自然挥洒，而暗含一派天机。碑上画有界格，从而也使它增色不少。因为这种界定使直线与字形有很大的动静反差，产生极强的艺术感染力。

总之，《广武将军碑》作为北碑中的精品，它的出现并非偶然。它的成因至少包括这样几个方面：其一，

书体的演变；其二，文化的陶染；其三，书刻者的个性。

魏晋以后，书体中隶书的楷化基本完成。但是我们说这只是就一般而言。事实上，书体的演变并非泾渭分明，更多的时候还是你中有我，我中有你，尤其是北朝普遍盛行的铭石碑版，为求古雅庄重，更是保留了大量的隶书痕迹，这种非隶非楷的体式为书写自由的表现提供了一个绝好的媒介。另外，我们看到这个由少数民族建立的政权尽管也仿效汉族文化，但仍掩饰不了固有的那种游牧文化的气息，那种极能体现北方性格的粗犷和彪悍。这种性格及文化特征自然会深深地渗透在刻写碑版的书家及工匠的思想中。这件刻石作品出自文化素养不高的工匠之手，虽然不工却有着更多的自然与生动。

今天我们在《广武将军碑》中所感受到的古雅之气，正是久远的历史、浓郁的文化底蕴所生出的一种审美品格。

三、《爨宝子碑》

在书法研究中，总是以篆、隶、楷这样一种图式来概括出书

体嬗变的过程。这是我们习惯的划分方法，也是一种将历史概念化的解读方式。其实，历史的发展是一种动态过程，无时无刻不处在变化之中。书体在漫长的嬗变和演进过程中，正是呈现出这样的特征，并且包含了地域的、流派的、个体的因素在内，每一个环节都可能有其特定的价值，也会有种种例外，绝不可因一叶落而论天下秋。

魏晋之际，在汉代曾被广泛应用于铭碑勒石的隶书已渐渐地蜕化，如结构上的由扁变方，用笔上的丰富与多元等现象，都表明它正在脱离隶书规范，楷书的因素已经阑入了。正是这种隶、楷兼备的体式，在魏晋以及南北朝成为继隶书之后的又一种"新体"铭石书，东晋时的《爨宝子碑》正是这种体式的典型作品。

《爨宝子碑》全称《晋故振威将军建宁太守爨宝子碑》。立于东晋安帝元兴四年（405）。与后来的《爨龙颜碑》并称"二爨"，均出于云南，为南碑之中的佳作。

此碑用笔以隶意为主，圭角四出，拙中见巧，几乎所有的横画末端都保留着隶书的向右上方波挑的笔势。其中书写因素是内质，而刻工的刀斧痕迹为外形，二者合成这种连北碑都很罕见的"怪胎"。结构灵活多变，大体依楷法而成，端庄肃穆，古雅浑厚。历代书家对此碑评价甚高。康有为在《广艺舟双楫》中言："端朴若古佛之容……""朴厚古茂，奇姿百出，与魏碑之《灵庙》《鞠彦云》皆在隶、楷之间，可以考见变体源流。"

东晋时期，仍沿袭曹魏倡俭禁碑旧制，但《爨宝子碑》还是在遥远西南边陲脱颖而出，并与东北方的《高丽好大王碑》交相辉映，成为东晋时期边陲地区碑刻为数不多的精品，对后世书法艺术产生了巨大的影响。

此碑自铭书刻时间为"元兴四年"，实为义熙元年，云南边远，立碑时尚不知改元的消息，故有一年的误差。此碑用笔尚有隶的波磔，但结字已为楷法。临写时若能从汉隶中借鉴，如《张迁碑》等，则事半功倍。临写以半熟宣，中短锋羊毫为佳。

四、王远《石门铭》

《石门铭》，北魏永平二年（509）刻。其内容记载羊祉开复褒斜栈道的事迹，刻在褒城石门的东壁摩崖上，现藏汉中市博物馆。铭文随摩崖山势书刻，是北朝摩崖书的代表作品。此碑与汉代《石门颂》并称双绝。书丹者梁、秦典签太原郡王远，石工武阿仁凿刻。王远史载不详细，盖北朝普通书家。但其书却气势超拔、体兼众美。或许经石工修饰，更显奇纵放逸之势。

历来评此碑无不赞誉有加。王瓘在

《石门铭》拓本，原石藏于汉中市博物馆

《石门铭》跋中称："魏书体多尚方整，即《郑文公碑》于绵密中亦露锋棱，独是铭运用超妙，如天马行空，王远亦当时之巨手哉！"康有为《广艺舟双楫》也作："《石门铭》若瑶岛散仙，骖鸾跨鹤。"并将其列为"神品"。

此碑书刻不拘行格，变化莫测，已超出一般格式。其用笔放逸、自在、飞动、奇浑、分行疏宕，草情隶意于其间。是北朝摩崖石刻中风格比较特殊的一类。

由于此碑体势奇诡、莫衷一法，历来被视为"难学"之碑。临习者，不可以其他北碑之法而为之。临写须厚重而不板滞、飞动而不浮华，如能参以《石门颂》笔法，则更见其妙。以半熟宣，长锋羊毫书之为佳。

五、郑道昭《郑文公碑》

《郑文公碑》是摩崖石刻，有两处。一处在山东省平度县大柱山，称上碑；一处在山东省掖县云峰山，称下碑。下碑字大而泐损少，所以历来范本取下碑，世称《郑羲下碑》。

此碑刻于北魏永平四年（511），一般认为是郑道昭所书。其内容记载了北魏郑羲（郑道昭之父）的生平事迹。

郑道昭（？—516），字僖伯，自号中岳先生。荥阳开封人。父羲，字幼麟。北魏孝文帝时官至中书令，道昭为其季子。道昭少即为学，综览群书。一生寄情山水，雅好书翰。在其所辖的云峰、太基、天柱三山的摩崖上，留下了大量的诗赋和墨迹，如《论经书诗》等。而《郑羲下碑》是其代表作品。后世对其评价甚高。包世臣《艺舟双楫》称："此碑

体势旁出，《郑文公碑》字独真正，而篆势、分韵、草情毕具。"叶昌炽《语石》谓："郑道昭云峰山《上下碑》及《论经诗》诸刻，上承分、篆，化北方之乔野，如筚路蓝缕，进入文明，其笔力之健，可以剚犀兕、搏龙蛇，而游刃于虚，全以神运。唐初欧、虞、褚、薛诸家，皆在笼罩之内，不独北朝书第一，自有真书以来，一人而已。"杨守敬《平碑记》也言："右二十余种，皆似郑道昭一人之笔。书法之妙，直逼《瘗鹤铭》，独怪《鹤铭》自宋以来，恒赫人寰，此碑《金石录》已载，顾称之者少。且其碑凡数千字，真字内正书大观也。"总之，此碑书法宽和疏宕，笔力千钧，用笔以圆为主，方圆兼备，并兼篆籀体势。其和畅圆融之气息，又体现了一种雅致的中和之美。其与同时代的《张猛龙碑》的险峻俏丽，可谓是真书之双璧。历来称之为圆笔、方笔之极则与典范，是学习北碑之基础。该碑拓本以北京图书馆藏顾千里藏本为最佳。

此碑临习应参以篆书笔意，体式宽疏、笔趣含蓄。可以半熟宣，长锋羊毫书之为佳。

六、《瘗鹤铭》

《瘗鹤铭》刻于（传）南朝梁天监十三年（514）。原刻在镇江焦山西麓石壁上，中唐之后始见著录。有宋以来，自落入江中的残石被发现后，历代书家均给予高度的评价，加之其书者的身世扑朔迷离，则更使得此铭名声大振。清代康熙五十二年（1713），闲居镇江的原苏州知府陈鹏年募工打捞出五方残石，共九十三字，但经专家考证，尚有很多缺失。近年又有针对江底沉石的爆破减负，以便于全石能够重见天日。

就拓本而言，未出水时之拓本称"水前本"，字数不多；出水后拓本称"五石本"或"出水本"，此系统拓本有"上皇山樵书"的署名。

《瘗鹤铭》于中国书法史上具有坐标式的意义，乃至于被誉作"大字之祖"。黄庭坚是历史上《瘗鹤铭》的重要推手，曾有诗说："大字无过《瘗鹤铭》。"何绍基《东洲草堂金石跋》中说："自来书律，意合篆分，派兼南北，未有如贞白《瘗鹤铭》者。"可见其影响力之深远。

临写此铭之前，应先习汉隶，如《西狭颂》《石门颂》等，取其绵

《瘗鹤铭》水前本，
中国国家图书馆藏

遒之势。其次也可参以颜鲁公《大唐中兴颂》《大字麻姑仙坛记》，取其
遒劲之姿。之后方可临写。此石大多残破、多石花，固此应该"无中生
有"，取其爽健鼓荡之趣，切忌拘束与僵化。

临写此碑应以半熟宣，长锋羊毫为佳。

七、《张猛龙碑》

《张猛龙碑》
全称《魏鲁郡太守张
府君清颂之碑》，立
于北魏孝明帝正光
三年（522）。是后
期魏碑的代表作。碑
阳正书二十六行，行
四十六字，碑阴刻立
碑人官职姓名，十二
列。现藏山东曲阜孔
庙。历来将《张猛
龙碑》视为北碑中方笔
的典范。杨守敬《平
碑记》称："《张猛
龙碑》整炼方折，碑
阴则流宕奇特。"康
有为将之尊为"结体
变态之宗"。赵崡
《石墨镌华》则认
为它正是"正书虬
健，已开欧、虞之门
户"。总之，此碑书
势绵密险峻，用笔谨

明拓《张猛龙碑》拓片，
故宫博物院藏

严，以方势见著，结构富于变化，风格
俏丽峥嵘，气势宽畅博大。《张猛龙
碑》是初学魏碑的最佳范本。尤其以欧
书入唐楷者更见方便。临习时字不宜过
大，注意用笔厚重、结构严谨的特点。
如能与《始平公造像》《孙秋生造像》
等碑一起临写更佳。临写时以半熟宣，
中锋兼毫为佳。

八、《张黑女墓志》

《张黑女墓志》又称《张玄墓
志》，北魏普泰元年（531）刻。此墓
志是南阳太守张玄的墓志铭，原石早
亡，何时何地出土不详。清道光五年
（1825），何绍基得原石之拓片，历来
为书家所重，称之为"天下孤本"。何
曾为剪裱孤本作跋称："化篆分入楷，
遂尔无种不妙、无妙不臻，然遒厚精
古，未有可比肩《黑女》者。"

墓志结构稍扁，似仍存隶之体势。
风格秀丽峻美、劲健挺拔，是北碑中秀
丽隽美的典范，后世学中楷者均以此为
正宗。此"拓本"现藏上海博物馆。

临习时应注意，字不宜太大。注
意用笔的灵动，落笔、收笔的简捷与明
快。以半熟宣，短锋硬毫书之为佳。

《张玄墓志》拓本，何绍基旧藏

九、《苏慈墓志》

以书取士，始见于汉代。唐代科举斯风大盛，并有考攻书法的书学生和以教授为业的书学博士；而至于清代，更是有过之而无不及。正如康有为在《广艺舟双楫·干禄》中所言："苟不工书，虽有孔、墨之才，曾、史之德，不能阶清显，况敢问卿相！是故得者如升天，失者若坠地，失坠之由，皆以楷法。荣辱之所关，岂不重哉？"由此

《苏慈墓志》拓片，原石藏于陕西蒲城县博物馆

可见，古人毕其生于此道，更有一层原因。

其中，康氏言及的楷法，便是魏晋以降历代政府采用的一种极为规范、以趋时致用为主的楷书体式。其风格或因时而易，如唐代的官楷、宋代的院体、明代的台阁体、清代的馆阁体，而总称之为干禄体。它是封建社会里知识阶层晋官取士所不可缺少的必要修养。《苏慈墓志》便是被后人看作这种体式初期的代表。

《苏慈墓志》刻于隋文帝仁寿三年（603），清光绪十四年（1888）于陕西西蒲出土。此碑书写精美，一丝不苟，用笔以方为主，清峻劲拔，结字谨严利落，其风格直接影响了欧阳询等人。因此，《苏慈墓志》的价

值在书法史上是非同凡响的。康有为的《广艺舟双楫》评"《苏慈墓志》如手版听鼓，戢戢随班……端整严美，足为干禄之资，而笔画完好，较屡翻之欧碑易学……然气势薄弱，行间亦无雄强茂密之象，列为能品下"。正如康氏所言，此碑过于追求那种匀静峻整之美，未免失其动人之处。板滞、缺少灵动是其致命的缺憾。但是为后来的以书谋仕者提供了一个可以师法的楷范。恐怕正是如此，康氏才无不讥谴地称之为"足为干禄之资"吧！

十、欧阳询《九成宫醴泉铭》

《九成宫醴泉铭》刻于唐贞观六年（632），魏徵撰文，欧阳询书丹。所载九成宫即隋之仁寿宫。

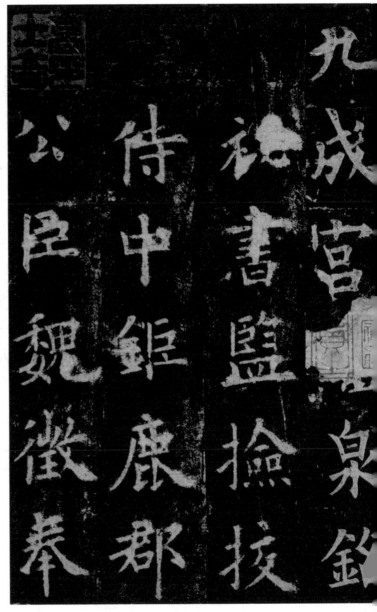

李祺本《九成宫醴泉铭》，故宫博物院藏

唐太宗避暑宫中时，乏水。后以杖导地，遂有甘泉涌出。太宗大悦，命魏徵撰文、记录此事，又命欧阳询书丹勒石。此碑因应诏而作，严谨恭肃、一丝不苟，其用笔精到，结构险峻、峭拔，方正浑穆。其碑有北碑之相，又有晋人风趣。历来公认为传世名篇，习唐楷者莫有不受益于此者。

欧阳询（557—641），字信本，潭州临湘（在今湖南）人。父讫，早逝。询幼孤，但其聪颖过人，博涉经史，仕隋为太常博士。入唐后，擢给事中、官太子率更令、弘文馆学士等，后世称其"欧阳率更"。欧阳询习书勤奋有加，就楷书而言，其结字出于王派，笔势则在北朝楷式的基础上严格规范，备具法度。欧书在当时便深受太宗的推崇，甚至高丽国也遣使节来求其书，可见影响之大。习惯上将其与虞世南并称"欧虞"。

据《旧唐书·欧阳询传》载："询初仿王羲之书，后险劲过之，为一时之绝。人得其尺牍文字，咸以为楷范焉……"又据张怀瓘《书断》载："（询）八体尽能，笔力险绝，篆体尤精。"可见欧阳询书法，不仅早负盛名，而且是诸体兼擅，而尤以楷书最为有名。

此碑用笔刻厉，结字险峻峭拔，历来为楷式之极则。加之欧阳询曾有结字《三十六法》等传世，后来因袭者也蔚然成风。此外，欧阳询楷书尚有《化度寺碑》等。其子欧阳通也以擅书著称。

此碑临习，最适于习北碑者。如有过临写《张猛龙碑》等经验者，习此碑，应注意用笔方正谨严，结字忌平庸。以半熟宣，中锋羊毫、兼毫均可。

十一、褚遂良《雁塔圣教序》

《雁塔圣教序》全称《大唐三藏圣教序》，亦称《慈恩寺圣教序》。凡二碑，一为唐永徽四年（653）十月刻，李世民撰，褚遂良书。前序内容为表彰玄奘法师取经的情况，后序则叙述太宗皇帝敕立三藏圣教之事宜。

褚遂良（596—658），字登善，杭州钱塘（今浙江省杭州市）人。官至右仆射河南公，世称"褚河南"。其性格耿直忠烈，因反对立武氏为皇后，被高宗逐出宫外，后忧愤而死。其书学王羲之、虞世南，并深得其三昧。故虞世南死后，经魏

《雁塔圣教序》，西安碑林博物馆藏

徵引荐，被太宗召为侍书。历来对褚书评价极高。《唐人书评》称其书：
"字里金生，行间玉润，法则温雅，美丽多方。"乃至于清人刘熙载称其
为"唐之广大教化主"。

其楷书传世以《雁塔圣教序》为最有代表性。此碑为褚氏晚年所书，
用笔方圆兼备，参之以隶法形势，结字舒展自然，更兼清俊飘洒，瘦硬神
清之妙。明盛时泰《苍润轩碑跋》云："《三藏圣教序》世传二本，余尝
评之，以为王书如千狐聚裘，痕迹俱无；褚书如孤蚕吐丝，文章俱在。"
总之，就楷书而言，褚遂良确是一位承先启后且独树一帜的书法家。其楷
书尚有《伊阙佛龛碑》、《阴符经》（传）、《倪宽赞》（传）。临写
《雁塔圣教序》应注意用笔的弹性及跳宕，忌板滞、拖沓。结字忌拘谨，
以空疏灵动为佳，以半熟宣，中短硬毫为佳。

十二、张旭《郎官石柱记》

唐代张旭，素以狂草名世。是继张芝后又一位草书大家。《古诗四
帖》《肚痛帖》都是他为后人留下的千古之杰作。在这些作品中，张旭以
其天才的笔墨，挥挥洒洒，展示了一个恢宏、博大的艺术境界。同时也
表现出这位"癫狂"书家热情如火一般的胸襟气象。其实，平静如水的张
旭依然是魅力无穷。如平和、典雅的《郎官石柱记》就是他楷书的代表
作品。

《郎官石柱记》又称《尚书省郎官石柱记》，唐玄宗开元二十九年
（741）十月刻。

此碑结字严谨，法度森严，典雅、简净之气溢于其间。究其面貌，此
碑仍属"二王"一脉。张旭书学自舅父陆彦远，陆氏又学其父陆柬之，而
陆柬之也正是从其舅父虞世南处探得二王消息，张旭可谓是学有家承。韩
方明在《授笔要说》中言："后汉崔子玉历锺王以下传授至于永兴禅师而
至张旭始弘八法，次演五势，更备九用。"由此可见，张旭于楷法亦是甚
为精熟，而且也有所发展，他直接影响了徐浩、颜真卿诸人的书法风貌。

基于此，后人对《郎官石柱记》碑兴趣益然，评价甚高。如欧阳修
《集古录》中说："旭以草书知名，而《郎官石柱记》真楷可爱。"苏轼

尚書省郎官石記序

尚書省郎官石記序

朝散大夫行右司

真外郎陳九言撰

吳郡張旭書

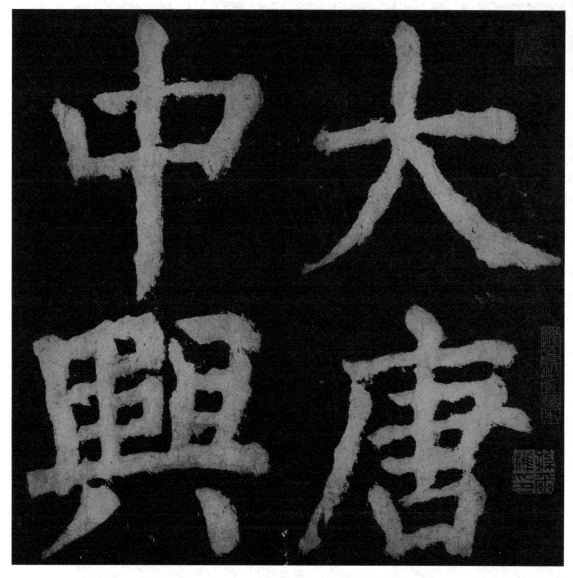

亦曾说："作字简远，如晋宋间人。"而评价最高的恐怕还属明代王世贞在《古今法书苑》中所言："张颠草书见于世者，其纵放奇怪，近世未有，而此序独楷字精劲严重，出于自然。书，一艺耳，至于极者乃能如此。其楷字罕见于世，则此序尤为可贵也。"在书法史上，诸家评论连王羲之都不能幸免于微词，唯独对张旭褒美有加，略无歧议，正是因为他既有人所不能之狂，又有人罕及之静。

　　《郎官石柱记》本身并没有达到推王迈锺的境界，或许还要逊于欧、虞，但难能可贵的是张旭生平不治他技，专以草书为务，能做到"可喜可

愕，一寓于书"，被现代学者称为"唯情派"。而他的另一个侧面，却是实用性与规范性都很鲜明的技术派。"技术派"与"唯情派"关系怎样，没人做过深入的探究。在我们看来，古代的读书人都是受儒家思想熏陶而成长起来的，其后不论是狂生，抑或是逸隐僧道，都无法改变其初衷，泯灭其成长痕迹。张旭既然做过小官，其字就得符合唐代科举之于"官楷"的要求，就得服从于儒家"经世致用"的宗旨，加上他本人的悟性和嗜书如命的努力，写好楷书也是很正常的。从张旭楷、草二体皆工两个侧面，使我们看到了古代书家的修身标准、思想观念、审美旨趣等许多曾经被掩饰、被书法史研究所忽略的问题。

十三、颜真卿《大唐中兴颂》摩崖

此刻又作《中兴颂》。书于唐大历六年（771）六月。楷书，元结撰文，颜真卿书。凡二十一行，行二十字，字径约四寸半。刻于湖南祁阳浯溪崖壁。北京故宫博物院藏宋拓本。

欧阳修《集古录》云："碑在永州摩崖石而刻之，模打既多，石亦残缺，今世人所传字画完好者，多是传模补足，非其真者。"可见，石崖在北宋晚期就已残损。

此乃颜真卿书法进入成熟期的代表作品。通篇气势恢宏，真力弥满，真正地体现了一种诉诸字里行间的大时代气象与精神风貌，是学习颜真卿书法的上乘之作。

杨守敬在《学书迩言》中云："《中兴颂》雄伟奇特。自足笼罩一代。"王世贞在《弇州山人稿》中也作"字画方正平稳，不露筋骨，当是鲁公法书第一"。

临写时应参以篆籀八分之法。用笔逆入平出。结体要雍容大度，紧结而不呆板。应以气魄夺人，笔画以"平铺直叙"为佳。

以半熟宣，中锋羊毫书写最佳。

十四、颜真卿《颜勤礼碑》

《颜勤礼碑》全称《唐故秘书省著作郎夔州都督府长史上护军颜君神道碑》，系颜真卿六十岁（唐大历十四年，779）为其曾祖父颜勤礼写的神道碑。此碑四面刻，存正书三面，四十四行，行三十八字。1992年在西安发掘出土，碑文完整清晰。现藏西安碑林。近世以来，学颜书者多以此碑入门，影响巨大。

此碑用笔劲健、爽利、浑厚，吸纳篆隶笔法，兼折钗股、屋漏痕而有之。尤其是最富特征的长撇、长捺、长竖、雁尾之波磔，更具雍容大度、宽舒圆满之气息。历来学书者，均以此碑来入门，极具普及意义。此外颜真卿还有如《多宝塔碑》《李玄靖碑》《大字麻姑仙坛记》等。

此碑临习应注意其用笔之篆书体势，不可小巧刻露。以半熟宣，中锋羊毫书之为佳。

《颜勤礼碑》，西安碑林博物馆藏

右页：
《不空和尚碑》，西安碑林博物馆藏

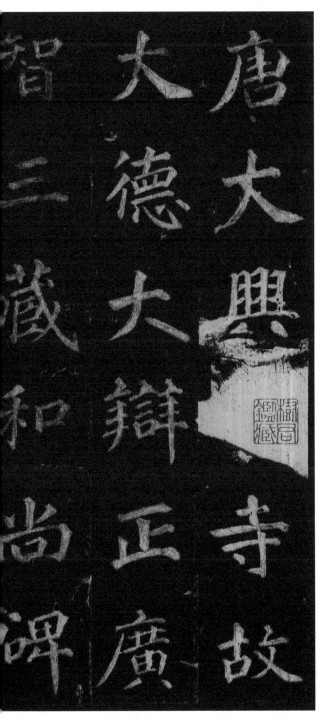

十五、徐浩《不空和尚碑》

楷书至唐代，进入了鼎盛时期。这期间虞世南、欧阳询、褚遂良诸公率先兴起于初唐，而颜真卿、柳公权以集大成者的姿态汇备于后，这些彪炳书史的名家巨擘以其各自面貌及独特的风格，共同汇成了此期书法艺术洋洋大观的景象，并开创了书法繁荣的新局面。

这种局面的形成及楷法的完备，并不单纯是几个大书家的功劳，应当说，它是无数书法家共同创造的结果。但是，在书法史上，由于一些书家身居卑职，或者官位不显以及其他原因，而未被重视，甚至还有不太公允的评价，如中唐的书家徐浩就属于后者。

徐浩（703—782），字季海，越州会稽（今浙江省绍兴市）人。曾为中书舍人，工部侍郎、吏部侍郎，封会稽郡公，人称"徐会稽"。工楷书。传世书迹有《朱巨川告身帖》《不空和尚碑》，后者一直被看作其代表作品。

《不空和尚碑》全称《唐大兴善寺故大德大辩正广智三藏和尚碑铭并序》，唐德宗建中二年（781）十一月立。现藏于西安碑林。

此碑笔力精到，功夫老成。而

且法度森严，极尽大唐楷书之气象。后人对此多有评述。明赵崡《石墨镌华》中言："世状其书曰：怒猊抉石，渴骥奔泉，尤为司空图爱。又尝论书曰：'鹰隼乏彩而翰飞戾天，骨劲而气猛也；翚翟备色而翱翔百步，肉丰而力沉也。若藻曜而高翔，书之凤凰矣。'可谓夸诩之极。今观此碑，虽结法老劲而微少清逸，在唐书中似非其至者，书法似颜平原。"又有清人冯班在《钝吟书要》中言："季海筋在画中，晚年有一种'渴骥奔泉'之势，老极，所以熟而不俗。"

徐浩所处的时代，正是由盛至衰的中唐，徐氏稍长于颜真卿。此间，楷书也已从盛唐气象中走出来，呈现出一种日趋完备的风貌。它具体表现在笔法的精到和结构的法则上。从此碑，我们可以看到徐浩的作品正是这一时期典型的代表。黄庭坚在《书徐浩题经后》中认为，"季海长处正是用笔劲正而心圆"，功力"不下子敬"，只是韵致稍差。其实，唐楷大半乏韵，法度使然，徐浩自然也不例外。

但是，徐氏生不逢时，与颜真卿同处一时，而且书风又极为相近，这样，自然是"颜书一出，尽掩前人"了。所以，徐浩长期以来未被足够认识，甚至略有微词也是很自然的。

十六、柳公权《神策军碑》

此碑唐武宗会昌三年（843）立于皇宫禁地，后原石亡佚。现北京图书馆所藏宋拓本为此碑之上册。

柳公权（778—865），字诚悬，京兆华原（今陕西省耀县）人。官至太子少师，世称"柳少师"。穆宗曾向其请教笔法。他说："心正则笔正。"此"笔谏"之佳话流传不衰。柳氏以王书为法，并吸取欧、虞、颜楷书的体势，形成了自己独特的风格类型。由于柳书结字严谨、完美已造其极，后世对其颇有非议。如米芾《海岳书评》中说："公权丑怪恶札祖，从兹古法荡无遗。"而苏轼却赞誉之，《东坡题跋》称"柳少师书本出于颜，而能自出新意，一字百金，非虚语也"。可见，见仁见智而已。柳书用笔考究，结字中宫收紧，法度森严，一丝不苟。但由于体势所囿，不宜于初学，世为公论。此外，柳氏尚有《金刚经》《玄秘塔碑》等传世。

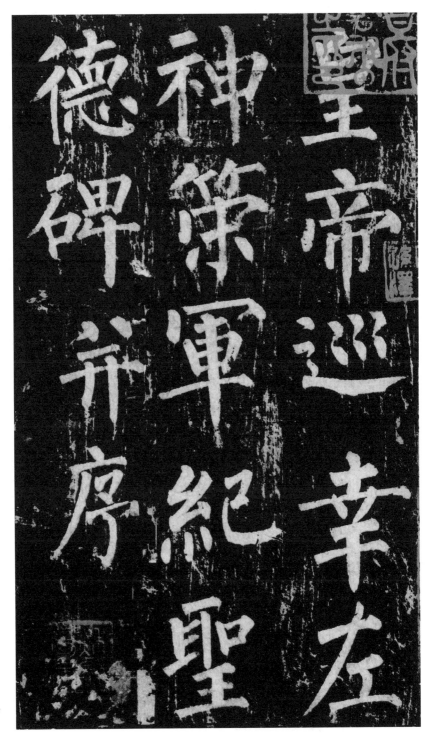

《神策军碑》北宋拓本，
原石已毁

十七、赵孟頫《妙严寺记》

《妙严寺记》，全称《湖州妙严寺记》，墨迹纸本，元牟巘撰文，赵孟頫书并篆额。卷尾有姚绶、张震等人跋。明代由僧人雨庵庋藏，后又由叶恭绰、谭敬所藏，之后又辗转流失海外，现藏于普林斯顿大学。

此作未署年款，但据考应在至大二年（1309）七月许，此际赵氏正值壮年，属于他中期略晚的人生时段。作品结字舒展、开阔宽博，点画精到，气息温和。姚绶在跋中作"端雅而有雄逸之气，在其意欲托金石，故不草草"。

《妙严寺记》，普林斯顿大学藏。右页为《妙严寺记》选字放大

赵孟頫（1254—1322），字子昂，号松雪道人。浙江吴兴（今浙江省湖州市）人。系宋太祖第四子秦王德芳后裔，即太祖十一世孙。据《元史》列传（卷五十九）载："孟頫幼聪敏，读书过目辄成诵，为文操笔立就。"十四岁时，他以父荫补加俊才补官，试中史部诠法，授真州司户参军。1271年，年轻的赵孟頫即遭遇亡国之痛。至此，赵氏隐居故里，寄情笔墨。1286年，元世祖到江南"搜访遗逸"，赵孟頫被列为第一。而立之年的赵氏，怀着极为矛盾的心情，北上大都，开始了他的官宦生涯。先后任兵部郎中、集贤直学士。仁宗时官拜翰林学士承旨，荣标大夫，故人又称"赵承旨"。赵氏是继苏轼之后的又一位全才式的人物。其精文章、长绘事、晓音律、尤善书法。其一生勤勉，临池不辍，尤以复古为己任。其书上溯褚遂良、智永、王羲之、锺繇，一扫宋以来的书坛积弊，创立了一

种温文尔雅的体式——赵体。

就赵氏楷法而言，此帖确实能够代表其一贯的风格。经营铺排里也见优游闲和之态，这也是赵孟頫书法风格最迷人的特征之一。

由于特别的身世，赵氏一生以复古为基调，致力于各个方面的探求与思考，尤其在书法上，他心系魏晋，向往那个遥远时代的"流风遗韵"，但无奈脚踏"世俗"，因此他的"复古"与古人一样，变成了一种"虽不能尔，心向往之"的文化理想。在我们看来，他的"复古"倒成为一种"新意"。有宋以来直抒胸臆的"变态"之风，在赵氏笔下敛住了锋芒，或者是调整了一种"节奏"，此正为赵孟頫的时代意义。

临写此帖应柔中带刚，注意点画间的内在联系，不能以唐楷之法临之，一定要加入行书的因素。以半生半熟或腊签纸，用中锋羊毫书之为佳。

十八、赵孟頫《胆巴碑》

《胆巴碑》又称《帝师胆巴碑》，为赵孟頫的碑书墨迹碑稿为纸本，楷书，纵33.6厘来，横400厘米，内容为记述帝师胆巴的生平事迹，是

大元勅賜龍興寺大
覺普慈廣照無上帝
師之碑
集賢學士資德大
夫臣趙孟頫奉
勅撰并書篆
皇帝即位之元年有
詔金剛上師膽
巴賜謚大覺普慈廣
照無上帝師
臣益煩為文并書刻

赵氏奉元仁宗命书写的碑文。

《式古堂书画汇考》《壬寅销夏录》《三虞堂书画目》等书均有著录。此卷书于元延祐三年（1316）。卷后有姚元之、杨岘、李鸿裔、潘祖荫、王懿荣、盛昱、杨守敬题跋。现藏北京故宫博物院。

此作为赵氏晚年楷书的代表作品。用笔遒美结字顾盼生姿，间或行书体势的牵属夹杂中间，体现了唐以后楷法的新变与时风的悠移。

需要注意的是，不应该以书体的视角来临此作。如果有一个固定的心理模式在前，就会影响你临写时的直觉感受。相信直觉观察的能力，之后付诸毫端的变化。建议以半熟宣，狼毫羊毫皆可，会显现出不同的风格面貌。

附 录　颜真卿其人其事

颜真卿的名字，其实，何止学书者耳熟能详，即便普通读者，也大都会对颜真卿有所了解。其原因大抵由于书法有广泛的群众基础，而且又都知道"学书当学颜"的古训。其次是因为颜真卿精忠爱国，力赴国难，乃至为国捐躯的正大人格气象光耀古今。如果在其人格光芒的照耀下，去审读他留下的书迹，你会真切感受到书法的精神意趣与人生朝向的某种微妙关系。这便是颜真卿在中国书法史上的重要意义。

颜真卿出身于官宦世家，少年及第，入朝为官，曾四次被任命为监察御史、迁殿中侍御史，后因权臣杨国忠佞言被贬为平原太守。这便是"颜平原"的由来。天宝十四年（755），平卢、范阳、河东三镇节度使安禄山发动了动摇唐代江山的"安史之乱"，颜真卿与从兄颜杲卿，率领数郡的兵力击溃了安禄山二十万燕北的铁骑，为唐朝军队平定叛乱争取了宝贵的时机，然而却奉献出了颜杲卿一门几十位忠烈的生命。唐德宗时，淮西节度使李希烈又起兵叛乱，颜真卿因受权臣卢杞嫉妒，被派往叛军营中劝谕。他大义凛然，视死如归。兴元元年（784）八月初三，颜真卿在大骂了假传圣旨的宦官后，终被缢死。

通过梳理颜真卿一生的事迹，我们发现，这位从少年起就秉持"治学勿仕"家训的读书人，最终仍踏上了不归的"仕途"；而且持政有清声，关心民苦，体恤民情；在抚州、湖州都留下了改造河田、造福一方的历史遗迹。

另外，正是他仗义执言的秉性和正直的性格，不断触怒元载、杨炎、卢杞等权臣，并使得他一生都在贬擢、乱离中度过。刚正不阿的秉性虽断灭了一个达官显贵的富贵之路，却成就了一位彪炳青史的忠臣、义士和伟大的书法家。

当然，在今天人们的视野中，颜真卿的事迹或为书名所掩。然而，在我们听闻"颜筋柳骨"的同时，不妨也怀着崇敬的心情去回顾那段尘封的历史，了解作为"书法家"之外的壮节精忠、正大光明的"颜鲁公"吧！

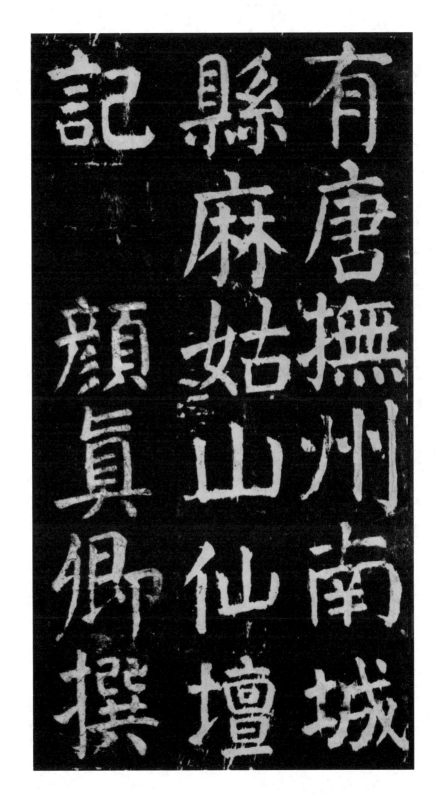

盛一觴一詠亦足以暢敘幽情
是日也天朗氣清惠風和暢仰
觀宇宙之大俯察品類之盛
所以遊目騁懷足以極視聽之
娛信可樂也夫人之相與俯仰
一世或取諸懷抱悟言一室之內
或因寄所託放浪形骸之外雖

永和九年歲在癸丑暮春之初會

于會稽山陰之蘭亭脩稧事

也群賢畢至少長咸集此地

有崇山峻領茂林脩竹又有清流激

湍暎帶左右引以為流觴曲水

列坐其次雖無絲竹管

永和九年歲

一寸會稽山陰

也群賢畢至

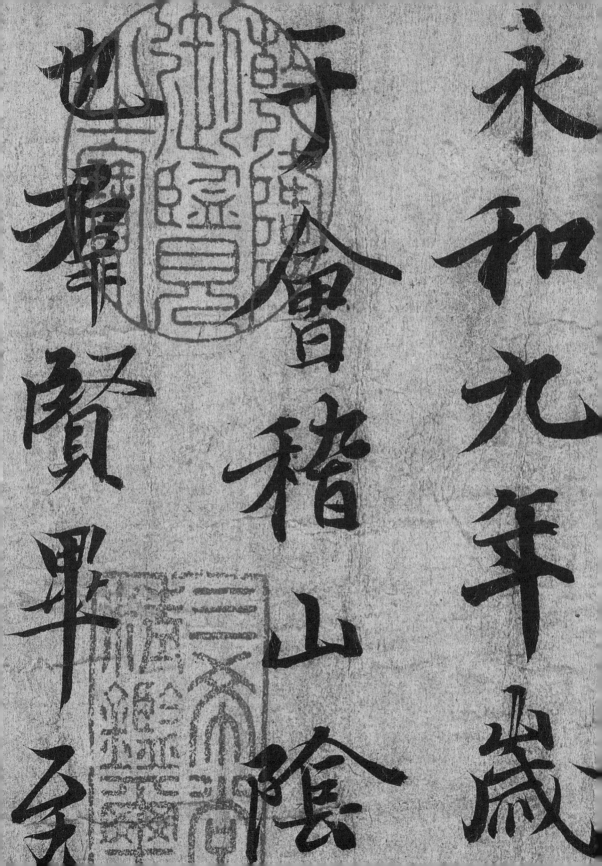

第一节　行书概论

行书的字体介于楷书和草书之间。唐张怀瓘《书议》称："夫行书，非草非真，离方遁圆，在乎季孟之间。兼真者谓之真行；带草者谓之行草。"可见，行书既有楷书的谨伤，同时也具有草书的率性，既易识辨，又可达意，且"临事制宜，从意适便"。张氏称之为"笔法体势之中，是最为风流者也"。孙过庭《书谱》也谓："趋时适变，行书为要。"因此，历代书家，无不以行书见长，称著于世。

行书具有灵活、随意的特点。其笔画自然、活泼；间架结构敧侧变化，动静相宜，深受人们的喜爱。此外，行书与其他书体关系紧密，以篆、隶、楷、草诸体势笔法作行书，习惯上称篆行、隶行、行楷、行草。但一般以行楷、行草的分法最为普遍。如刘熙载《艺概》中说："行书有真行，有草行。真行近真而纵于真，草行近草而敛于草。"

行楷，实为介于楷、行之间的一种书写体式。清人宋曹《书法约言》谓："所谓行者，即真书之少纵略。"接近于楷式的行书，是对楷法的简化，在此基础上结字也趋于省略率性。但字与字之间不做牵丝，行与行之间也不做映带，其基本特征便是分行布疏、实用便捷。

历代行书分属行楷的代表作品有王羲之《兰亭序》、王珣《伯远帖》、陆柬之《文赋》、虞世南《汝南公主铭》、李世民《晋祠铭》、杨凝式《韭花帖》、苏轼《前赤壁赋》、黄庭坚《松风阁诗》、米芾《苕溪帖》《蜀素帖》等。

行草书是介于行书、草书之间的一种书体，较行楷而言更趋率意灵动。一般认为行草体式始于羲、献父子，即所谓献之建议其父"改体"。改后之"新体"即"戴行之间"的行草体。如王羲之、王献之的许多信札《初月帖》《鸭头丸帖》等，均属于典型的行草体。

除二王父子的信札外，历代行草之代表作品还有颜真卿《争座位帖》《祭侄季明文稿》、柳公权《蒙诏帖》、黄庭坚《花气诗帖》、米芾《元日帖》、鲜于枢《杜甫茅屋为秋风所破歌》、康里子山的《李白诗卷》等。

第二节　行书的源流与风格范畴

行书，历史上又称为"行狎书"。相传为东汉桓、灵之际书家刘德升始创。张怀瓘《书断》说："行书者，后汉颍川刘德升所造也，即正书之小讹，务以简易……"行书的出现，仍然是文字适应社会生活导致的必然结果。

一般认为，行书与楷书同时出现或略早于楷书，有近年出土西安的"桓帝永寿二年瓮"上的边题为证。尽管是出于工匠之手，但其率意、流动，可视为早期的行书。虽然此为汉存摹刻，但我们可以看出行书的原始雏形。此外，三国时期锺繇也擅"行狎之书"，而到两晋时期才是行书发展阶段，如西晋卫恒《四体书势》说："为初有锺、胡二家为行书法，俱学之于刘德升，而锺氏小异。然亦各有其巧，今盛行于世。"这正说明行书"大行十世"是在两晋。史称"八王六郗、众卫诸庾"即指此间的名流书家，其中以羲、献父子而最值得称著。王羲之书法最突出的成就在于他能"增损古法，裁成今体"，在汉魏以来质朴古风的基础上，创造出一种妍美流便的行书体，以《兰亭序》最具典范性，被称为"天下第一行书"，并因此深刻地影响了千百年的书法风范。

到了唐代，著名书家欧阳询、虞世南、褚遂良也都擅长行书，但有唐一代最为杰出者应以颜真卿、李邕为代表。颜真卿的行书源于二王，但更多以篆籀笔法为行草，线条浑厚朴茂，风格雄奇跌宕，开创了行书体式风貌的新局面。尤其是《祭侄季明文稿》等，诡异飞动，矫变奇逸，痛快淋漓，郁怀孤愤，一寓于书，世称"天下第二行书"。而颜真卿也成为继王羲之后又一位行书大家。而李邕，则开创了以行楷入碑的先河。其书从二王出，欹侧取势、雄健浑厚，为唐代的书坛平添了一抹亮丽的风景。

宋人的行书，历来为世所重。其间苏、黄、米、蔡一出，由唐溯晋，书风为之一振。冯班《钝吟书要》中说："宋人作书，多取新意，然意须从本领中来。"宋四家中均为宿儒、诗人，雅趣文心，皆从笔墨间溢出，这正是宋人书法的本色所在。

元代，赵孟頫力倡复古，弃唐宋而入晋人堂奥，其流丽飞动，温润

妍雅的书风为书坛唱响了一曲古典主义的牧歌。此外，还有康里子山、鲜于枢、杨维桢、张雨等书家也名冠一时。明清以来，祝允明、文徵明、王宠也以行书见长，世称"吴中三子"。邢侗、张瑞图、董其昌、米万钟并称"晚明四家"。其中祝允明、文徵明上窥魏晋，各自标新立异。而后董其昌出，上追羲、献，成就斐然。王铎行草笔力苍劲，气势波澜壮阔，巨幛大幅，纵横跌宕，是清代书坛的领袖人物。而傅山、刘墉、王文治、赵之谦、何绍基也是引人注目的书家。

第三节　行书的临习

楷有式，草有法。而行书是介于楷、草之间的一种形式，具有随意性和较大可塑性等特点，其书写规则尚无楷、草之法的明晰性。但是，并不能因此说行书就无法可循。纵观历代荐书准作，其用笔、结字、章法都有一定的规律可循，尽管作品风格各异，但就其本质而言，还是能够找到普遍"规则"的。

陆柬之《文赋》，台北"故宫博物院"藏

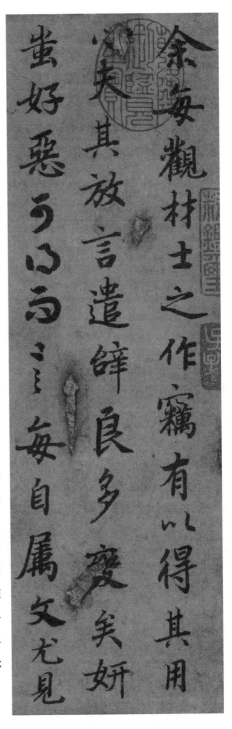

行书临习应有一定的楷书基础，这是由于行书是在楷法牵连、映带的基础上而完善的。正如苏东坡所言："书法备于正书，溢而为行草，未能正书而能行草，犹未能庄言而辄放言，无足道也。"因此，行书的临习，一定要依此次第，方可事半功倍。

一、行书的笔法及点画规律

行书的用笔较楷书稍放纵，简易省便，但又比草书详细明了，容易识辨。今以王羲之的《兰亭序》为例，就其特征介绍如下。

1. 变繁为简，以简代繁

如以点代横，以点代竖，以点代撇，以点代捺等。

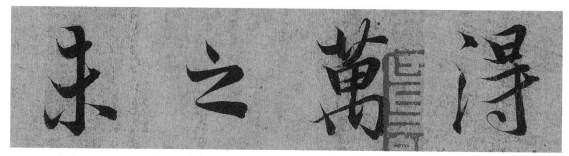

以简代繁："未之万得"

2. 变正为偏

行书的横画多为欹侧之态，故显得生动活泼。注意横的变化。

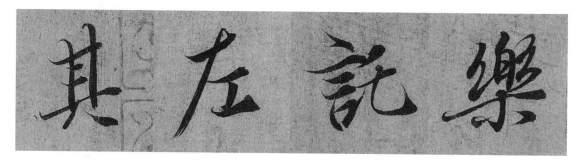

变正为偏："其左托乐"

3. 变方为圆

行书在转折处多以圆转之法来处理。一是加快了书写的速度，二则使

得字势遒劲老健。

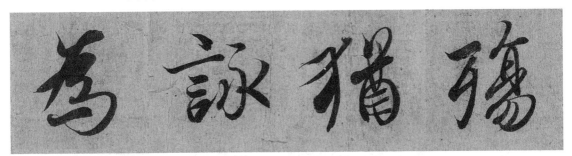

变方为圆："为咏犹殇"

4. 变藏为露

行书在用笔上露锋入纸的现象较多。这样加强了字势的动感，也使得字里行间节奏分明。

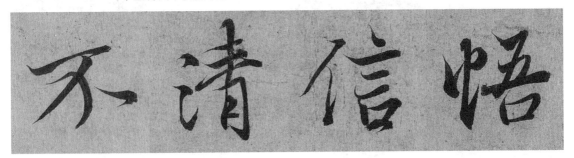

变藏为露："不清信悟"

5. 变断为连

游丝牵连，映带呼应，是行书不同于楷书的重要特征。但应因势连属，不可一概使用牵丝。

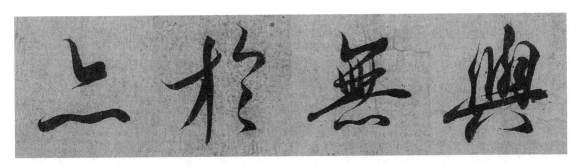

变断为连："亦于无与"

二、行书的结字特点

行书的结字除具备楷书的一些规律外，还有其自身的特点，概括如下。

1.牵丝连属，楷为其本

行书的基本轮廓依循楷法，并略加连属，附以游丝牵带而成字。

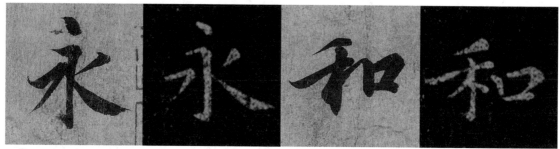

2.点画跳跃，富于变化

行书的点画虽然没有草书那样放逸，但其笔势飞动，灵活多变，相较楷书而言，动势明显。

楷为其本："永永和和"上图中的楷书选自王羲之在永和十二年抄写的《黄庭经》

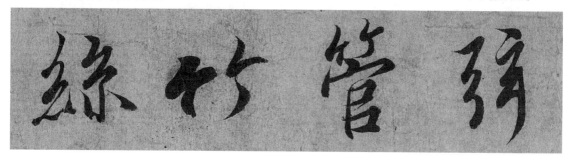

3.欹侧取势，动静相宜

富于变化："丝竹管弦"

行书字势的平稳皆依靠相互欹侧，或行或走，动静相宜，以欹为正。

动静相宜："游目骋怀"

行书的结字特点还有很多，我们要在实践中不断琢磨，逐渐掌握其书写规律。以下以笔画、结构为类来试着临写一些《兰亭序》中的范字。

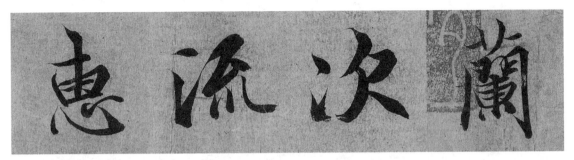

点："惠流次兰"

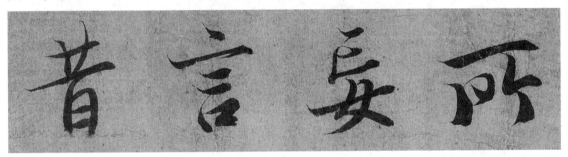

横："昔言妄所"

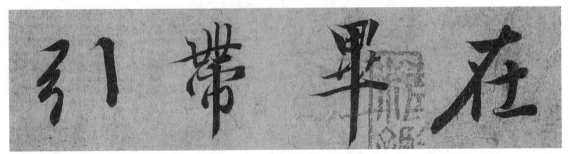

竖："引带毕在"

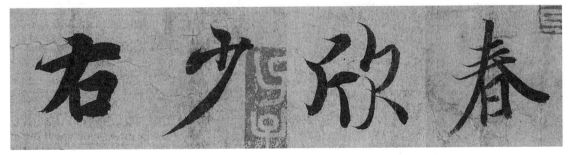

撇："右少欣春"

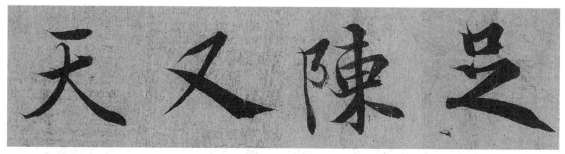

捺："天又陈足"

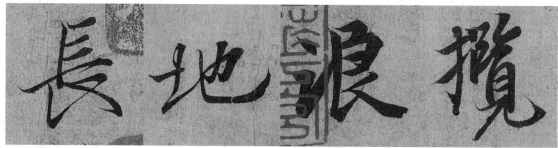

提："长地浪揽"

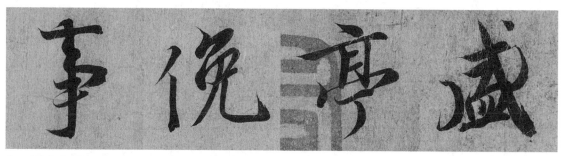

钩："事俛亭盛"

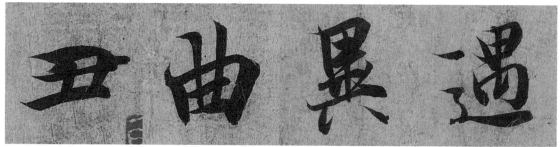

折："丑曲异遇"

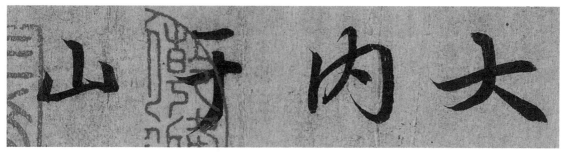

独体结构（一）："山于内大"

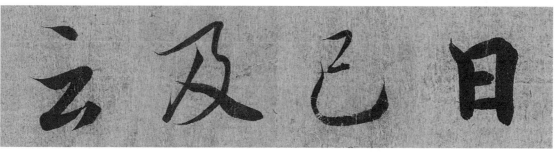

独体结构（二）："云及己日"

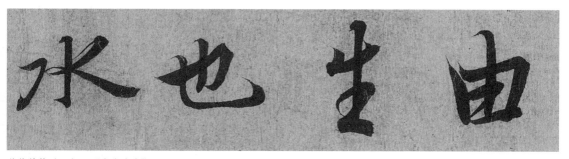

独体结构（三）："水也生由"

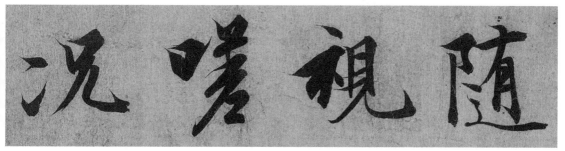

左右结构（一）："况嗟视随"

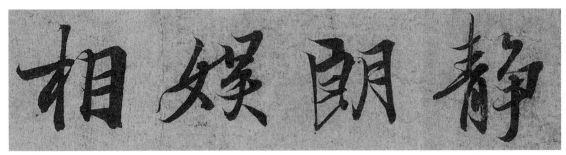

左右结构（二）："相娱朗静"

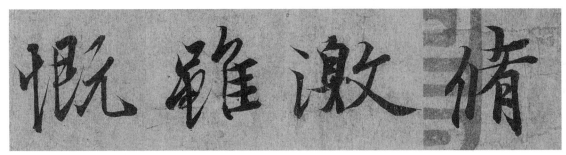

左右结构（三）："慨虽激修"

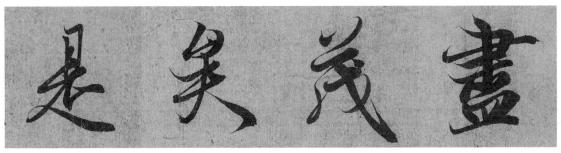

上下结构（一）："是矣茂尽"

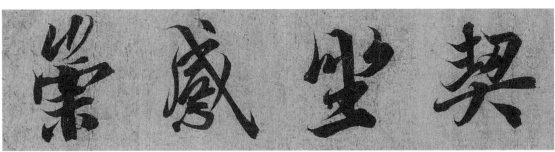

上下结构（二）："崇感坐契"

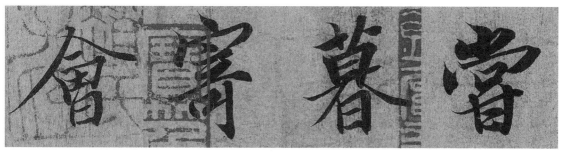

上下结构（三）："会寄暮尝"

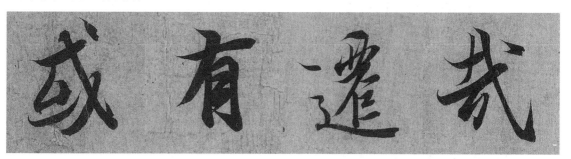

包围结构（一）："或有迁哉"

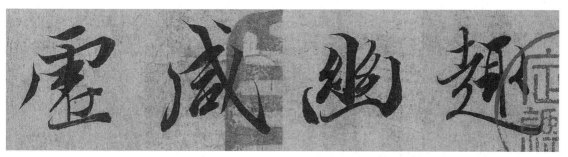

包围结构（二）："虚咸幽趣"

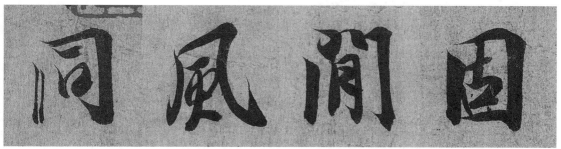

包围结构（三）："同风间固"

三、行书的章法

行书的章法比较复杂，一般是有纵行而无横列，个别的有行无列，有的也无行无列（如郑板桥的"乱石铺街"）。行书在全篇布局上字体大都大小穿插，体势动静相宜，字距远近因势而定，即所谓"临事制宜，从意适便"。具体介绍如下。

1. 计白当黑、意在笔先

落笔之前，对全篇的疏密虚实均要全面考虑，做到黑白互相生发、相互映衬。

2. 行气贯通、首字领篇

每行字的行气要一致，流畅贯通，且忌支离。此外，首字的大小、墨色的浓淡、体势的风格均为通篇之首，后面皆以此为参照。

3. 收放自如、恰到好处

字与字之间要收得住、放得开，做到收放自如。收与放是对应统一的，它有一定的偶然性，但其章法还是有规律可循的。行书的学习，在掌握用笔、结字的基础上，章法也是其中重要的因素。

八大山人临写《兰亭序》，条幅。作品体现了计白当黑、意在笔先，行气贯通、首字领篇，收放自如、恰到好处的行书章法特点。右页为局部

永和九年

山陰之蘭亭亭清歲

長咸集此地迤

更清流澈暎

曲水列坐其次

第四节　行书经典作品举要

一、王羲之《兰亭序》

　　千百年来，王羲之之所以在中国书法史上被奉为圭臬，尊为书圣而顶礼膜拜，正是因为他极出色地用自己独特的艺术语汇，传导出一种"不激不厉"的美感，一种亦道亦儒的人格精神。这也正是中国古代文人士大夫孜孜以求的理想境界。

　　王羲之（303—361），字逸少，琅邪临沂人。官至右军将军，世称"王右军"。王氏幼承家学，并以卫夫人为师，后改学锺繇、张芝。王氏博采众长，自成风貌，诸体皆能，一变汉魏以来的质朴风格，形成了一种自然、流美的新书体，由此也奠定了他在书法史上无与伦比的位置。

冯承素摹《兰亭序》，
故宫博物院藏

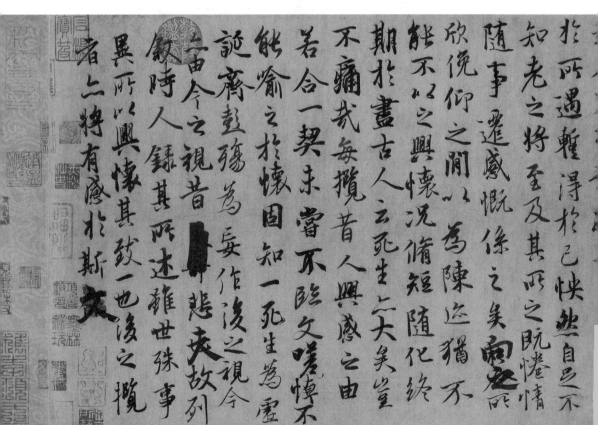

王氏行书和他的楷书一样，处于对既有状态进行整理和发展的地位。其前，史载刘德升造行书，这当然不可信，但刘氏是与行书有关的名家，则可以确认无疑。锺繇师承刘氏，且有所发展，成为全社会接受并通行使用的书体。从传世锺书《戎路表》来推测，锺氏行书还不具有独立、完整的书体特征，因为当时的草书体还不足以提供使其楷书转化的条件。到了东晋，王羲之在完成楷书和草书体式的同时，以其笔法来改造自锺氏留传下来的行书，使之成为楷、草二体天然的中介形式，于是历史把王氏推到崇高而超然的位置上。所以，王羲之受到后人的崇拜，首先应该是他对楷、行、草三体的卓越贡献，其次才是他的艺术创造。

王羲之是一位伟大的天才，富于创造性，他在确立行书规模之后，为其注入了无限的艺术活力，后代行书大家无不从其讨源问津。这里面包含了两个因素：一是王书的规范性，其作品都是理想的学习范本；二是王书

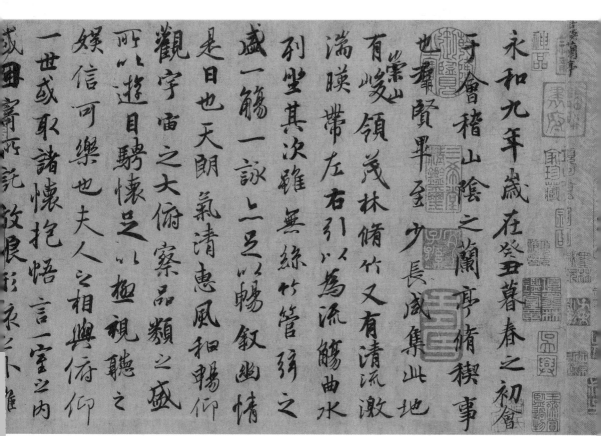

的可塑性与强大的艺术包容性，其作品已为后人预示出种种值得借鉴的优胜之处。一千多年来，王书不仅在中国，而且在日本、韩国等流行中国书法的国家和地区都受到很高的推崇。

王氏传世行书主要有唐人集字《怀仁集圣教序》刻石拓本。宋人刻帖摹本则有《快雪时晴帖》及若干尺牍，已经没有一件原作了。其中以唐冯承素所摹《兰亭序》最负盛名，被尊为"天下第一行书"。此卷有唐中宗神龙年号小印，故又称作神龙本。另外，还有传为欧阳询所临《定武兰亭》，以及虞世南、褚遂良、赵孟頫临本。宋以后单刻本也很多。

《兰亭序》，又名《修禊序》《临河叙》。书于东晋穆帝永和九年（353）三月，是王羲之为当时士人雅集修禊活动中唱和的诗文所作的一篇序文。文章清新流畅，哀而不伤。其书更是风神洒落，爽健遒媚。传说唐太宗酷爱王书，特命萧翼于智永弟子辩才手中赚到《兰亭序》原作，令人摹拓数本，传世神龙本即其中之一。唐太宗死后，遗诏以《兰亭序》随葬，致使妙迹永绝。尽管至今所见，均为前人摹刻之作，但据历代通人对此书之评价看来，此帖被誉为"天下第一行书"，实不为过。

黄庭坚《山谷题跋》认为："《兰亭序》草，王右军平生得意书也。反复观之，略无一字一笔不可人意。摹写或失之肥瘦，亦自成妍。要各存之以心，会其妙处耳。"董其昌《画禅室随笔》说："古人论书，以章法为一大事。右军《兰亭序》章法为古今第一。其实皆映带而生，或大或小，随手所如，皆入法则，所以为神品也。"后人有以"清风盈袖，明月入怀"来形容《兰亭序》的美感风标，足见此书确为妍美一路书风的缘起。

此书临习字不宜大，注意用笔的微妙处。如能从智永、褚遂良书做基础，再临此帖，则更兼其妙。以半生半熟、熟宣、绢类，短锋狼毫书之为佳。

二、王羲之《丧乱帖》

《丧乱帖》为唐摹王羲之尺牍，行草书，硬黄纸本，双钩廓填，八行六十二字，与《二谢帖》和《得示帖》为一纸属连，纵28.7厘米，横58.4厘米。于圣武天皇时期传入日本，现藏于日本宫内厅三之丸尚藏馆。

《丧乱帖》是王氏尺牍手札中的重要作品，虽然今天仅见摹写之迹，

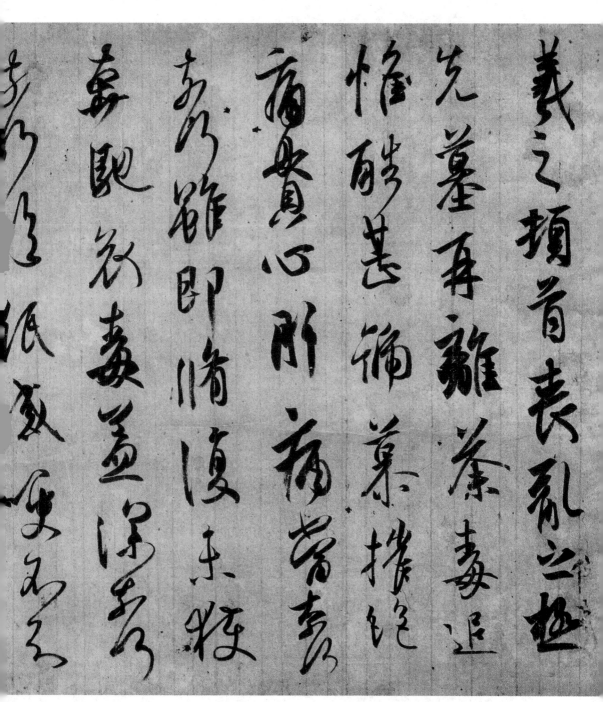

羲之頓首喪亂之極

先墓再離荼毒追

惟酷甚號慕摧絕

痛貫心肝痛當奈

何奈何雖即脩復未

獲奔馳哀毒益深奈

何奈何臨紙感哽不知

王羲之《丧乱帖》，现藏于日本

大唐三藏聖教序

太宗文皇帝製

弘福寺沙門懷仁集晉右

將軍王羲之書

蓋聞二儀有像顯覆載以含

生四時無形潛寒暑以化物

是以窺天鑑地庸愚皆識其

端明陰洞陽賢哲罕窮其數

但仍可以依此想见原作之丰采。妙造自然，神情高迈，这是东晋书法的时代特征，而于王羲之则更是始造其极。由于这些手札尺牍多为日常生活中的寒暄问讯，文辞所表现的也多为生活情境里心绪的变化和情势，这与后世的所谓"主题式书写"有很大的不同。从而也导致了一种新的书写方式和风格的出现。在那个特别的人文时代里，它成为中国书法史上最为清明的一个特别的时段。而《丧乱帖》所流露出的也正是这样的一种"流风遗韵"，与其他王氏的手札一道，成为我们走近王羲之书法的最佳渠道。

《丧乱帖》笔势贯通，含蓄又开张。通篇节奏与情绪尽现毫端。连绵缠绕而又平铺直叙，展现了王羲之书法丰富的风格意象和高妙的书写技巧。

临此应多注意气势的通汇，注意细节的营造不可荒率，粗略了了。建议以半生熟或绢本临此。以小狼毫或兼毫为之。

三、怀仁《集王羲之书圣教序》

怀仁《集王羲之书圣教序》，是唐代僧人怀仁集"王字"的典范之作。其内容是根据唐太宗为表彰玄奘赴西域诸国求取佛经、回国后译三藏要籍之事而写的《三藏圣教序》。太子李治（唐高宗）并为附记，诸葛力神勒书上石，朱静藏镌字。此碑高9.4尺，宽4.2尺，共三十行，行八十余字不等。现藏西安碑林。

王羲之的书法"韵生格高"已成千古定论。但有唐以来他的巨大影响力与唐太宗李世民的喜好有关。出于各种复杂的原因，李世民好大王书，而且无以复加，所以正应验了"上有所好，下必甚焉"的古谚。其实，这也正是王羲之在中国书法史逐步被神圣化的肇始。"集王"之风也正是这种形势的产物。

这个具有传奇般故事的"集字"历时二十五年完成，所有原字皆来自内府所藏之王书真迹，故历来为世所重，或谓"下真迹一等"，尤其是在王书真迹日渐稀少的后来，此碑更显得弥足珍贵。

清王澍曾言此碑有唐拓，但未见流传。历代摹刻较多，传世宋拓有墨皇本、明代刘正宗藏本、郭尚先藏本等。

临写此作应参考二王墨迹更佳。学习笔法，也要借鉴其严谨的刀

法，这样使你不会落入习王的俗套。建议以半熟宣，短锋狼毫、兼毫书之为佳。

四、王珣《伯远帖》

《伯远帖》，纸本，故宫博物院藏。晋王珣所书。此帖为现存东晋唯一出自名家书写的真迹。

此帖宋时一直珍藏在宣和内府，明代为董其昌所藏。清乾隆时又入内府。与《快雪时晴帖》《中秋帖》并称为稀世珍宝，并辟"三希堂"藏之。

王珣（350—401），字元琳，王导之孙，王洽之子，王羲之的从侄。

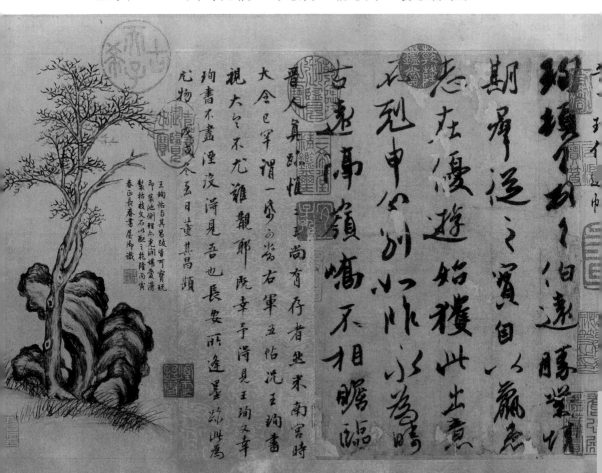

王氏一门，风流江左，俱以擅书称世。而王珣更为其中之佼佼者。史载，王珣雅好典籍，与殷仲堪、徐邈、王恭、郗恢等，以才学文章受知于东晋孝武帝司马昌明，曾官尚书令。其《伯远帖》为传世之代表作。

此帖风格峭劲秀逸，与王献之妍美的新体书风有别。董其昌谓之："潇洒古淡、东晋流风、宛然在眼。"由于《伯远帖》为真迹传世，依此可了然晋人书法的风规。故后世对此帖评价甚高。

此帖临写时应注意气韵生动，点画呼应，忌平板、支离。此外，还应注意用笔的含蓄，不可以宋人之行法入书。以半熟宣，短锋硬毫书之为佳。

五、颜真卿《祭侄文稿》

《祭侄文稿》全称《祭侄季明文稿》（图见本书第二章章节页），唐乾元元年（758）书。墨迹，麻纸本。长28厘米、宽72厘米。有"赵子昂氏""大雅""鲜于枢"等印。现藏于台北"故宫博物院"。

755年，唐"安史之乱"发生。颜真卿兄长颜杲卿为常山太守，乱军围攻常山。后常山陷落，杲卿被俘，其子季明也被杀，且身首异处。颜真卿得知后，派人寻找尸骨，后仅得其头颅。颜氏悲痛不已，运回长安。而此稿正是在此刻写就的。其文平实真切，慷慨流亮。其书亦激情奔涌，荡气回肠。无意作书，信笔为之。正可谓无法之法，乃为至法。此稿以真情主运笔墨，不计工拙，是极具抒情特性的书法佳作。历来对此帖评价极高。一是颜真卿忠义人格、浩然正气，书亦因之而显；二是此稿虽信笔而为，但却矩度不失。清王琐龄跋云："鲁公忠义光日月，书法冠唐贤。片纸只字，是为传世之宝，况《祭侄文》尤为忠愤所激发，至性所郁结，岂止笔精墨妙，可以振铄千古者乎？"鲜于枢将此稿称为"天下第二行书"。称《兰亭》为极喜之作，《祭侄》为极悲之写，而均能"天真烂然，使人动心骇目"。所谓"哀乐虽异，其致一也"。此稿用笔率性而为，不拘一法，结字宽博疏旷，似从其正书而出。章法自然洒落，不拘一格。

临此稿如能从颜氏正书写起，或可收事半功倍之效。因此稿楷行并举，如"尔父"是典型之楷法。另外使转、牵带皆与楷法有着内在联系。

所以学习颜氏行书，如能在基本功的训练中适当选择其楷书来学习，效果会更好。

此稿的临写，应注意其用笔的变化。不可硬效其枯涩、疾徐。初学宜从"惟尔挺生……吾承"一节临起为佳。临写可使用长纤维纸、麻纸，短锋硬毫最好。

六、颜真卿《刘中使帖》

《刘中使帖》为颜真卿所书，是一件闻知北藩叛乱之将吴希光已降，卢子期被擒获的捷报时，即兴书写的尺牍。

行草书，八行，每行四十一字。材质为蓝纸本墨迹。纵28.5厘来，横43.1厘米。现藏于台北"故宫博物院"。笔力雄健，线条遒逸，纵横连绵，后人以"钩如屈金，点如坠石"（宋朱长文《续书断》）以评之，并言"可与《祭侄文稿》相媲美"。

此帖为尺牍之稿草，是自然书写，或可谓是情之所至。可以感受到当颜氏听到两件捷报传来的一刻，他随即书下"足慰海隅之心""吁！足慰也"的内心波澜，确实与杜甫"剑外忽传收蓟北，初闻涕泪满衣裳"的情境相类似。

《刘中使帖》，台北"故宫博物院"藏

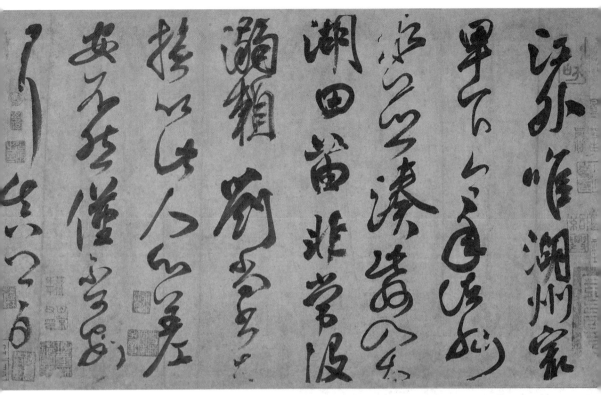

《湖州帖》，故宫博物院藏

颜真卿行书一如其楷法，结构宽博，笔画绵里裹铁、丰富而有弹性。而且提按有度、节奏鲜明，充分体现了颜书重筋骨的重要特征。

临写此帖要注意书写的气量格局，使转与开合皆要从容不迫，体现无法之法的特征。

建议可使用半熟宣，以羊毫书之为佳。

七、颜真卿《湖州帖》（传）

《湖州帖》传为颜真卿所书的一通信札。内容讲述湖州地区发生水灾，百姓得到安抚的事情。行书墨迹，八行，四十八字。纵27.6厘米，横50.2厘米，现藏于北京故宫博物院。

《湖州帖》也称《江外帖》，最先著录于《宣和书谱》。近人徐邦达根据用纸、风格等依据，推断此应为米芾之仿书。

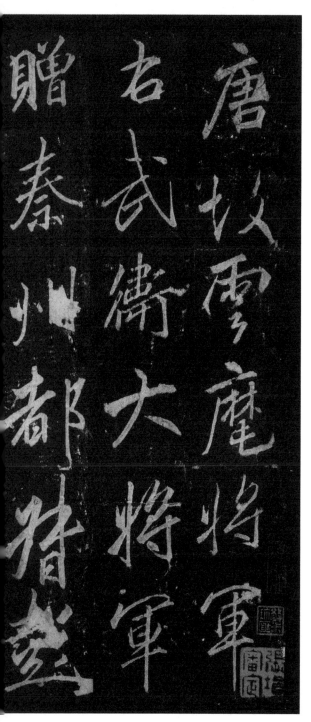

此帖通篇节奏较为平缓舒畅，放任而不轻佻，收放有度，开合自如，也体现了颜书一向结体宽博、用笔圆浑的风格特征。颜氏行书，多为稿草，大多兴之所至而达其真性情。因此，绝无造作逞姿之习气。

此帖曾经宣和内府、贾似道，明项元汴、张则之，清梁清标、安岐，清内府收藏。明《快雪堂帖》曾刻入。

临写此帖当然可以参以米氏之法。但应体现中正浑厚之气象，切忌逞姿孟浪轻佻而为之。建议使用半熟宣，羊毫兼毫用笔皆可。

八、李邕《李思训碑》

《李思训碑》全称《唐故云麾将军右武卫大将军赠秦州都督彭国公谥曰昭公李府君神道碑并序》，并称《云麾将军碑》，唐开元八年（720）立，三十行，行七十字。碑在陕西省蒲城县。

李邕（675—747），字太和，广陵江都（今江苏省扬州市）人。官至北海太

《李思训碑》宋拓本，故宫博物院藏

守，故又称"李北海"。李邕天资聪明，少负令名。因其行直端方，疏于世故，晚年被罗织罪名，被李林甫派人杖杀。

李邕素有"书中仙手"之誉，尤以行书见长。其继唐太宗后，再以行书入碑而称著。当时名流世贾，不惜千金求其墨宝，时人评之称"自古鬻文获财，未有如邕者"。李邕书师承右军，但能脱其窠臼，以其豪宕、老健胜。古人有"右军如龙，北海如象"之说来评述二者之风格，而此碑正是其代表作。

《李思训碑》用笔豪爽，起落自在，直多于曲，一派天真洒落之气象。其结字左低右高、欹侧开合，充满变化之美。自李邕出，一扫二王书中柔弱之风气。宋元书家苏轼、黄庭坚、赵孟頫一面取右军，一面传承北海。开创了后世豪宕、劲健一路的书风。此外，李邕尚有《麓山寺碑》《李秀碑》《法华寺碑》等传世。

此碑临写应注意透其刀法见笔法。不可以魏碑之笔法与之。如能参以二王书札临习，效果更佳。字不宜太大。以半熟宣，中锋兼毫为佳。

九、杨凝式《韭花帖》

《韭花帖》纸本，凡七行，六十三字，行书信札，杨凝式书。此帖有三个版本，真假莫辨。一为罗振玉藏本，后不知下落；二为台湾兰千山馆藏本，现藏于台北"故宫博物院"；三为清宫内府藏本，现藏于无锡博物院。

《韭花帖》叙述了作者睡醒后，恰逢友人馈赠韭花，聊慰饥肠。惬意畅快之余，挥毫为书，寄书以表谢忱。书法平实自然，体近草行之间。笔画劲挺，峭拔蕴藉，一变唐人法度森严之气，开启了宋人"尚意"书风的先河。

杨凝式（873—954），字景度，又称癸巳人、杨虚白、希维居士，关西老农。陕西华西人。官至太子少保、少师，故人称"杨少师"。杨氏出身官宦，为躲避政治的纠葛，他佯狂过世，故时人称之为"杨风子"。其书从欧阳询、颜真卿入手并加以放逸，开成了一种纵逸雄肆的书法风格。这在书道凋敝的五代，杨氏一出可谓是砥柱中流了。

对于杨凝式及其《韭花帖》，历来评价甚高。曾协均题《韭花帖》说："山谷题杨少师书云：'世人尽学兰亭面，欲换凡骨无金丹。谁知洛

畫寢乍興輒飢正甚忽蒙

蘭翰猥賜盥飧當一葉報

秋之初乃韭花遑味之始助

其肥羜實謂珍羞充腹

之餘銘肌載切謹脩伏陳

謝伏惟

鑒察謹狀

七月十一日　　狀

阳杨风子，下笔却到乌丝栏。'盖许其楷法直接右军也。《韭花帖》乃宣和秘殿物。观此真迹，始知纵逸雄强之妙。晋人规矩犹存。山谷比之散僧入圣，非虚论也。"《韭花帖》其章法尤为独特，字行间距宽大，使

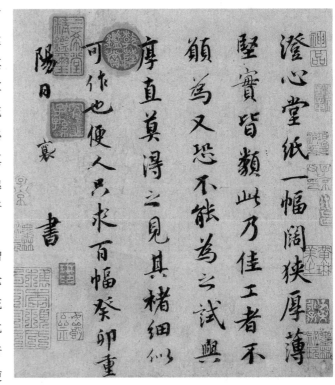

得全篇空灵疏旷。这是此帖与众不同的地方。

此帖临写注意其用笔的严谨、结体的欹侧及章法的空灵。以半熟宣，短锋兼毫书之为佳。

十、蔡襄《澄心堂帖》

宋人不像唐人那样，过于将书法实用化，而是往往将之作为一种宣泄情感的手段，尤其是在文人士大夫热衷于"禅悦"的风气中，书法更是一种"参禅""悟道"的物化形式，因而备受青睐。由于此间特有的社会文化背景及文人精神的投注，书法自身的抒情特征日趋凸显，这是唐代书法不可比肩的地方。

此间出现的书家众多，如苏、黄、米、蔡都是北宋极为优秀的书家。四人之中以蔡襄最为年长，成名也最早。

蔡襄（1012—1067），字君谟，福建仙游人。宋仁宗天圣八年（1030）

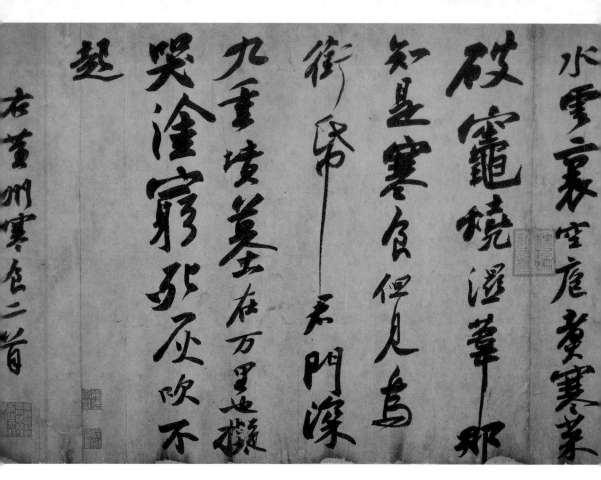

进士，任西京留守推官、馆阁校勘，后知谏院，进史馆兼修起居注，以母年高外放福州路转运使，复迁龙图阁学士，知开封府，累官至端明殿学士。卒，赠礼部侍郎，谥忠惠。蔡襄性情忠直耿介，居官谨严端方。工书，深得时彦之推重。存世书迹有《二帖》《暑热帖》《离都帖》《连日山中帖》，还有这幅《澄心堂帖》。

蔡襄，作为宋四家之一，在书法史上有着重要的意义。他不仅继承了晚唐以来以颜真卿为主旋律的书法传统，并且将那种注重笔意气势的书风发扬光大，为写意式的文人书风奠定了坚实的基础。

《澄心堂帖》是蔡襄的行书代表作品之一。大体以颜书为宗，尤其是劲健圆润的使转更可见其痕迹。但有所不同的是，颜书含蓄深沉，蔡书爽朗挺拔；颜氏行书从楷书中脱化，蔡氏行书向楷书并归。对此，后人多有评述。朱长文《墨池编》："君谟真、行、草皆优，入妙品，笃好博学，卓冠一时。少务刚劲，有气势，晚归于淳淡婉美，然颇自惜重，不轻为书与人。"

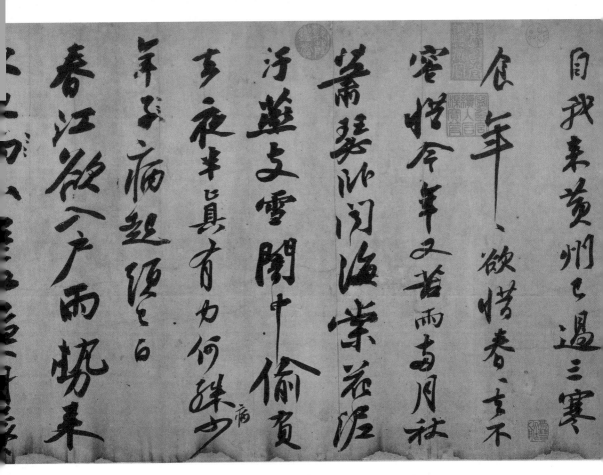

《黄州寒食帖》，台北"故宫博物院"藏

其实，蔡襄的出现，标志着书法审美从对外在的视觉层面的关注，转向对内在心灵体验的关注；同时也反映了当时文人士大夫那种崇尚闲适的自由心态。而蔡襄又是这种儒者工书之典型。他摒弃了那些功利之因素，明确体现儒者之书的"书卷之气"，这些我们在其大量的作品中是不难体会到的。总之，蔡襄的书法，正如朱长文在《续书断》中所评："儒者之工书，所以自游息焉而已，岂若一技夫役役哉。"这可算是对其书法观念的极好概括。

十一、苏轼《黄州寒食帖》

《黄州寒食帖》，纸本。凡十七行，计二百零七字。后有黄庭坚六行书跋。董其昌小行书跋，前黄绫隔水，苏轼行书，现藏于台北"故宫博物院"。

苏轼（1037—1101），号东坡居士，眉山（今四川省眉山市）人。其父苏洵、弟苏辙均以诗文著称于世，世称"三苏"。苏轼是一位"全才"式的人物，诗、文、书、画俱佳。官至翰林学士，礼部尚书。为人豁达、豪放。但其一生命运多舛，其书从徐浩、颜真卿、杨凝式出，上溯魏晋，并自成体格，影响深远。与黄庭坚、米芾、蔡襄并称"苏、黄、米、蔡"四大家。成为有宋以来，成就最为显著的一代宗师。

此帖为苏轼的代表作品之一。是其因乌台诗案遭贬黄州期间所作，时年四十六岁。诗中表达了自己的苦闷与失意。借景抒臆，无可奈何。块垒郁结之气，溢于其间。其书为手卷，分行布势，用笔侧妍取势，典雅凝重，天真烂漫，自然洒落。苏轼曾说"我书意造本无法，点画信手烦推求"，此卷正可说明这一点。

关于苏轼的书法，历来认为是"由技进乎道"的典范。黄庭坚《山谷集》中称："东坡道人少日学兰亭，故其书姿媚似徐季海，至酒酣放浪，意忘古拙，字特瘦劲似柳诚悬。中岁喜学颜鲁公、杨风子书，其合处不减李北海。本朝善书者当推为第一。"可见，苏轼的书名在当时就已名满朝野了。

临写此帖如能参照苏轼其他行书手札，效果更好。如《前赤壁赋》《楷木诗帖》《一夜帖》等。注意其天真纵逸之息，不可误将平淡理解为简单，这是临习此书的关键所在。以半熟宣，短毫硬毫书之为佳。

十二、黄庭坚《松风阁帖》

《松风阁帖》，纸本。凡二十九行，计一百五十三字。帖后有跋语十余段。现藏于台北"故宫博物院"，黄庭坚书。

黄庭坚（1045—1105），字鲁直，号山谷道人、涪翁，分宁（今江西省九江市修水县）人。治平进士，以校书郎为《神宗实录》检讨官，迁著作郎，后遭贬。出于苏轼门下，诗文与苏轼齐名，世称"苏黄"，擅行、草。其书初以周越为师，后取法颜真卿和怀素，受杨凝式影响，尤得力于《石门铭》《瘗鹤铭》。纵横奇崛，自成家法。

此卷为黄氏五十七岁时所书，记作者湖北鄂城樊山之游。因松林中

右页：
《松风阁帖》，台北"故宫博物院"藏

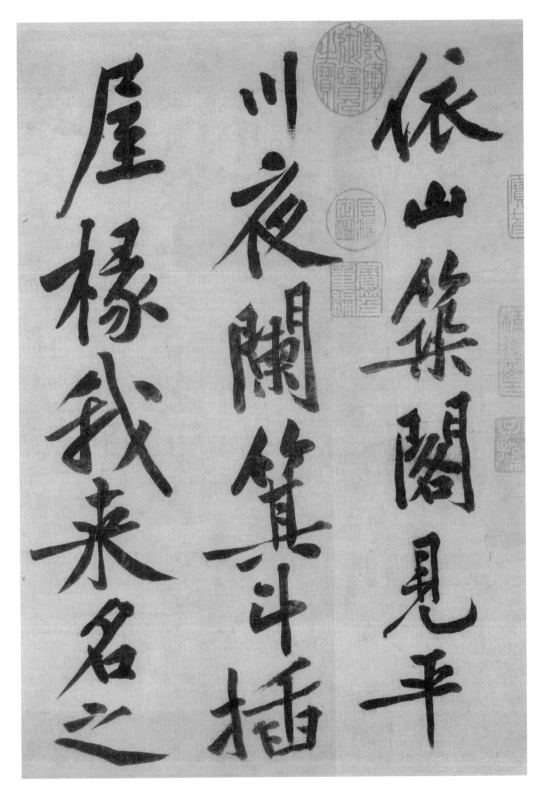

依山築閣見平

川夜闌箕斗插

屋椽我來君已

《蜀素帖》，台北"故宫博物院"藏

有一楼阁，遂命名为"松风阁"。触景生情，欣然为书。其诗卷大约数寸，笔画长枪大戟，结字险绝奇诡，体式近于楷行之间，法度森严。康有为《广艺舟双楫》称："宋人书以山谷为最，变化无端，深得《兰亭》三昧。至其神韵绝俗，出于《鹤铭》而加新理。"此卷为黄氏书法的代表作。

临写此卷应注意用笔的劲健与弹性，不可拖沓，起落要果断，注意字字之间的欹侧，但不要夸张笔画的长度。以半熟宣，中锋硬毫、兼毫书之为佳。

十三、米芾《蜀素帖》

《蜀素帖》，绢本墨迹，有乌丝栏，长270厘米。上书五言诗四首，七言诗四首，凡七十一行，计六百五十六字。帖前有清高宗乾隆签题"米芾书蜀素帖"六字。帖后有董其昌、沈周、祝允明等人的跋。现藏于台北"故宫博物院"。

米芾（1051—1107），初名黻，字元章，号襄阳漫士、海岳外史等。世居太原，适襄阳，后定居润州。徽宗召为书画博士，官礼部员外郎，人称"米南宫""米襄阳"。又因其举止癫狂，世称"米癫"。米芾书从二王、颜鲁公出，尤得益于王献之。《宋史·文苑传》称："芾为文奇险，不蹈袭前人轨辙。特妙于翰墨，沉着飞翥，得王献之笔意。"米芾善于临仿，流传至今的王献之《中秋帖》，据说就是他的临本，足见其传统功夫之深。其书侧锋出笔，圆劲挺拔，八面出锋。结字欹侧变化，纵横有致。风格壮丽、爽健，风樯阵马，淋漓酣畅，是书法史上屈指可数的"职业"书家。

此帖书于元祐三年（1088）九月。蜀素系北宋庆历四年（1044）东川所制质地颇为精良的绢素。此帖为行楷，用笔跳宕，结字左低右高。且墨绢生发，枯涩疾徐，满纸云烟。此帖为米芾中年所书，较《苕溪帖》更见老成持重，历来被看作米芾的代表作，也是初学米书的门径。

临写时应注意用笔的灵活，结字的变化与生动，不可呆板类于描画，以半熟宣、熟宣、绢素，短锋书之为佳。

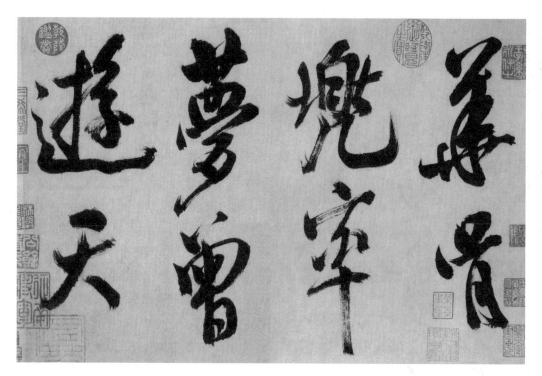

十四、米芾《多景楼诗帖》

　　此帖为纸本墨迹，行书，原为长卷，宋时已改装成册。凡四十一行，每行二三字不等，计九十六字。纵31.2厘米，横538.1厘米。现藏于上海博

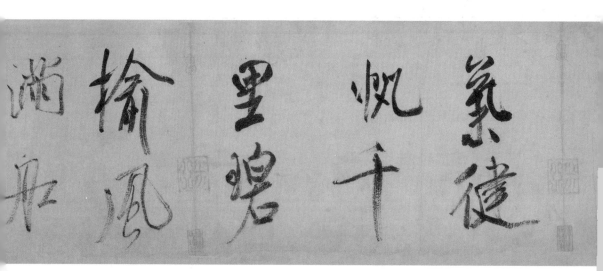

物馆。册中有"左史江氏""桧""秦禧之印"及明清诸家藏印。

多景楼在今天镇江北固山甘露寺内，始建于宋，今已不存。此帖乃米芾游览此地时为寺中禅师所作。

米芾书法向来以"八面出锋"著称。其劲健纵横之势，可谓冠绝今古。苏轼誉其"迈往凌云之气，清绝雅俗之文，超妙入神之字"（《与米元章书》）。此帖集中体现了米氏的"天纵之才"。其用笔凌厉挺秀，浓淡枯润，一任心手。而且能够欹正相生，随行就势，正可谓"风樯阵马"之趣。

临写此帖，应重在其气势恢宏处，以及落笔之前的凌空取势。不可依类画形，徒有面貌。体现其一往无前、纵横万象的精神气概。建议以半熟宣、粗纤维纸，兼毫书之为佳。

左页：
《多景楼诗帖》，上海博物馆藏

十五、米芾《虹县诗卷》

《虹县诗卷》，纸本，纵31.2厘米，横487厘米，东京国立博物馆藏。

此为米芾经由风光旖旎的虹县（今安徽省泗县）时挥毫写就的两首自作七言诗。共三十七行，每行二三字不等。与《多景楼诗帖》一样，是米芾大字的代表之作。

在米芾传世的作品中，大字极少，况大字也非米芾之所长。但此书却

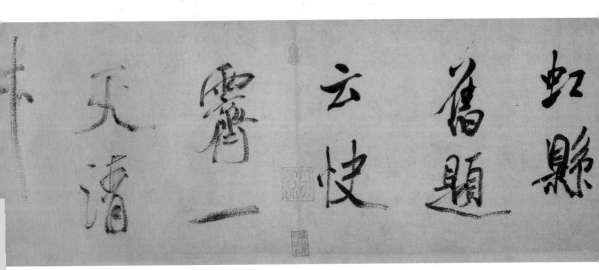

《虹县诗卷》，东京国立博物馆藏

洛神賦 并序

黃初三年余朝京師還濟洛川古人有

言斯水之神名曰宓妃感宋玉對楚王

神女之事遂作斯賦其詞曰

余從京域言歸東藩背伊闕越轘轅

經通谷陵景山日既西傾車殆馬煩尔

乃税駕乎蘅皋秣駟乎芝田容與

乎楊林流眄乎洛川於是精移神

一反常态，字虽大，但却无造作之痕。此帖节奏感极强，放眼望去，确实可以感受到书家在挥运之时的精神状态。其干湿浓淡、起承转合，无不浑然天成。米芾自言"臣书刷字"之说，于此可见一斑。

米芾书法从泥古中走来，又开辟出了一种时代的新意，这是他彪炳书史的重要原因，也是他成为中古书法史上一位坐标式人物的理由。

临写此帖应与《多景楼诗帖》一样，不要拘泥于原作的形式和具体的浓淡质感。放笔直写，一任心手时，自有与其道妙暗合处。建议以半熟宣、麻纸，兼毫书之为佳。

十六、赵孟頫《洛神赋》

赵孟頫书《洛神赋》，行书，全卷共八十行，末尾署"子昂"，其为赵氏行书的代表作品。《洛神赋》乃三国曹植模拟战国时期楚国宋玉的《神女赋》所作的一篇脍炙人口的文学作品——一个充满奇幻色彩的爱情故事。又因东晋时王献之以小楷书之，遂也为书家所爱，历来书此赋者代不乏人，其深情之缱绻，其寄情于托物，尽在其笔下矣。而赵氏此书以行书为之，其深情款款，含蓄蕴藉，皆从他生花的笔下发出。赵氏是技法精熟的高手，也是内心丰富的典型，因此，他笔下的《洛神赋》确实是用另外一种特殊语言对作品中的深情做了一次由衷表述。

至于对作品的评价，正如纸后诸家题跋所说："大令好写《洛神赋》，人间合有数本，惜乎未见其全。此松雪书无一笔不合法，盖以《兰亭》肥本运腕而出之者，可云买王得羊矣。"（李倜）高启也说："赵魏公行草写《洛神赋》，其法虽出入王氏父子间，然肆笔自得，则别有天趣，故其体势逸发，真如见矫若游龙之入于烟雾中也。"古人评书看似"云里雾里"，但是若细究其义理，则可入所言说之三昧。

临此帖应注意用笔的巧妙，切忌将赵书的平和疏淡看作松散乏力，这是初学赵书常犯的毛病，还应注意风神洒落处要敛住锋芒，注意味道的把握。以半生纸临写，建议使用兼毫为佳。

附 录 闲话王羲之

在中国文化史上，《兰亭序》的意义可谓非同寻常，因其哀而不伤、清新晓畅的文学价值而饮誉古今，且文中对无常人生的慨叹，流露出此际士大夫阶层对宇宙、自然、生命本质的思索与体悟，也是我们洞悉中古知识分子思想历程的重要文献。同时，《兰亭序》作为中国书法史上的名作，翰逸神飞、高韵深情，并以独特的艺术语汇，传导出一种"不激不厉""风规自远"的美感，一种亦道亦儒的人格精神。这也正是几百年来，王羲之所以被后人奉为圭臬、尊为"书圣"的真实缘由。

王羲之初随叔父王廙学书，王廙的草、隶、飞白诸体，得法于魏锺繇。据王僧虔《论书》中载："王平南廙，是右军叔。自过江东，右军之

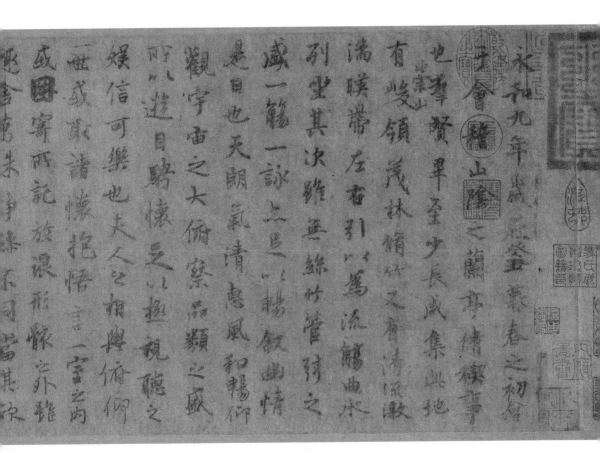

虞世南摹《兰亭序》，
故宫博物院藏

前，惟虞为最，画为晋明帝师，书为右军法。"可见，王氏书法起点之
高。后王羲之又从卫夫人学书。卫夫人名卫铄，为西晋书法家卫恒的从
妹。卫家四代善书，传自钟繇法，据此可知，王氏早年受钟繇书法的影响
很深。但此际王氏书法尚未引人注目。梁虞龢《论书表》说："羲之书始
未有奇殊，不胜庾翼、郗愔，迨其末年，乃造其极。"

梁陶弘景《论书启》也作："逸少自吴兴以前，诸书犹为未称，凡厥
好迹，皆是向在会稽时，永和十许年中者。"

这些记载都说王氏早年书法成就不大。到会稽后，他开始创新，书
法面貌大变，开创了一种有别于汉魏以来质朴书风的自然、流美的新书
体——行书。

王氏行书和他的楷书一样，处于对既有状态进行整理和发展的地位。
此前，史载刘德升造行书，这当然不可信，但刘氏是与行书有关的名家，

则可以确认无疑。锺繇师承刘氏，且有所发展，使其成为全社会接受并通行使用的书体。从传世锺书《戎路表》来推测，锺氏行书还不具备独立、完整的书体特征，因为当时的草书还不具有独立、完整的书体特征，还不足以提供使其楷法转化的条件。到了东晋，王羲之在完成楷书和今草体式的同时，以其笔法来改造自锺氏留传下来的行书，使之成为楷、草两种书体天然的中介形式。于是历史把王氏推到崇高而超然的位置上。所以，王羲之受到后人的崇拜，首先应该是他对体势的精研，以及他在用笔技巧上的丰富和发展。

王羲之的确是一位伟大的天才，这在历代书家中也是不多见的。这似乎与他的家学渊源，以及他所处的文化环境有关。但更多的还是他独特的创造性与"文化"使命感所使然。众所周知，王羲之在其一生的书法实践中，除去早年对前贤的承继与学习外，更多的是创造与革新。而最能说明这一点的就是他的楷、行、草三体，其中又以行书最具典型意义。

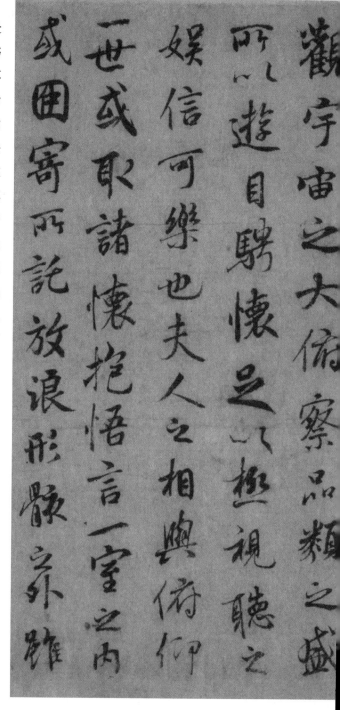

褚遂良摹《兰亭序》，故宫博物院藏

永和九年歲在癸丑暮春之初會
于會稽山陰之蘭亭脩稧事
也羣賢畢至少長咸集此地
有峻領茂林脩竹又有清流激
湍暎帶左右引以為流觴曲水
列坐其次雖無絲竹管弦之
盛一觴一詠亦足以暢叙幽情
是日也天朗氣清惠風和暢仰

蘭亭帖自定武石刻既亡在人間者有日減而無日增故博古之士以為至寶然竟未有定武石刻阮元之在人間者有日減而無日增故博古之士以為至寶然竟

雖辨又有未損五字者五字未損其本尤難得此蓋已損者獨孤長老送余北行攜以自隨至南潯北出以見示日泛孤舟攜入都他日求

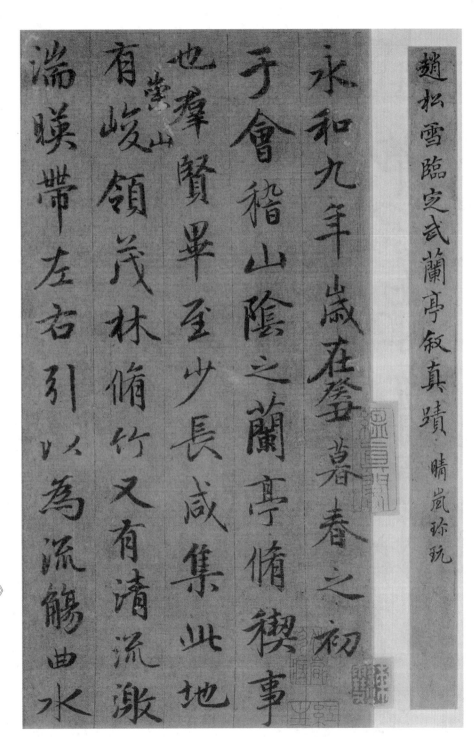

赵松雪临定武兰亭叙真蹟，晴岚珍玩

永和九年岁在癸丑暮春之初

于会稽山阴之兰亭脩稧事

也羣贤毕至少长咸集此地

有崇山峻领茂林脩竹又有清流激

湍暎带左右引以为流觞曲水

左页：
赵孟頫《兰亭十三跋》
快雪堂刻本

赵孟頫《临兰亭序》

传家之子家

文郁日诔之来

玩䊷如古军

古而为调清词

横仍存观

第一节　草书概论

"草"本为草创、草率、草稿之意。在书写中，最初是指为了便捷而急就的"藁草"。古人曾经用"删繁就简笔带连"来概括草书的特征，而后来"草"则专指与篆、隶、真、行并称的字体了。

草书的出现应在由篆向隶演进的时期。许慎《说文解字叙》说："汉兴，有草书。"卫恒《四体书势》说："汉兴有草书，不知作者姓氏。"南朝庾肩吾《书品》也作："草势起于汉时，解散隶法，用以赴急。"而赵壹《非草书》中所谓："夫草书之兴也，其于近古乎？……盖秦之末，刑峻网密，官书烦冗，战攻并作，军书交驰，羽檄纷飞，故为草隶，趋及速耳。"由此可见，秦汉之际正是草书的萌芽阶段。其原因是战祸兵燹，连绵不断。战争中通常使用的篆、隶字体已不能应急之需，为了"趋速"，于是便出现了草书。当时的草书与我们今天的草书概念有所不同。从出土西汉的大量竹木简册来看，当时的草书多为一些草率的隶书，正如上面提到的"隶草"，习惯上也称之为"草隶"。隶书体式消解，化繁为简，使之书写更趋于便利和快速，便是"草隶"，也就是草书的雏形。

草书从沿革、流派而论，可分为章草、今草、大草三类。

章草是将草隶趋于定型、规范，损其横式，存其波磔，虽点画间出现萦带牵丝，但字字独立，互不关联，而草情隶意，务期流便为主旨。今草是在章草的基础上加快行笔，增施圆转绵连变化，偏旁假借而成，故又称为"连绵草"。今草较章草而言，更趋自由飞动，顿挫使转，更加便捷地表达出书写的情绪状态。而大草（亦称"狂草"）则更趋简易，形态尤为恣肆放达，势奇形诡，无法之法。应当说，大草将书写的抒情特性推向极致，书法艺术也因此被赋予了浪漫的色彩。

草书的成熟，事实上标志着书写逐渐消解实用的属性，而逐渐向审美的意境发展，这也是书法作为艺术自觉的主要特征。

一般来说，草书正是在任情恣性的挥洒中，自由地运用这些点线，借以表达情感、意趣，正可谓"可喜可愕、一寓于书"。

历来擅草书者甚众，东汉章帝时齐相杜度以擅章草著称。张芝不仅擅

章草，而且是今草的始祖，人称"草圣"。东晋的羲、献父子，唐代的张旭、怀素，宋代的米芾、黄庭坚，明代的祝枝山、徐渭，近代的于右任、林散之等，竞擅其美，交汇成草书发展史上的浩浩江河。

第二节　草书的发展和流派

前文说过，草书就其沿革与流派可分为三类：章草、今草、大草。他们既是草书沿革阶段的标识，同时也是构成其风格、面目的外部特征。现分别介绍如下。

一、章草

章草名实之由来概有以下诸说：

第一，汉章帝创始说。因于陈思《书苑精华》引蔡希综《法书论》："章草兴于汉章帝。"

第二，汉章帝所好说。张怀瓘《书断》引韦续《纂五十六种书》："章草书，汉齐相杜伯度援藁所作，因章帝所好，名焉。"

第三，四库总目序《书断》说，汉元帝时史游作《急就章》而得名。

第四，与"章楷"的"章"同义，即"章程书"的"章"。近人多主此说，章即"条理""法则"。汉代的草书因之而得名，正是说明它已具有"条理"和"法则"的性质。其实，正如近人王蘧常先生《章草典型概述》中说："草以章名者，殆具有章法之书耳，固毋庸别解深求也。"

章草系从解散隶体、删繁就简的"草隶"中规范而来。晚近大量的两汉木牍简册的出土，为此说提供了翔实的力证。据专家考据，西汉时已有章草。如罗振玉先生在《流沙坠简·简牍遗文考释》一文中说："此简章草精绝，虽寥寥不及二十字，然使过江十纸犹在人间，不足贵也。张、索遗迹，唐人已不及见，况此更远，在张、索之前，一旦寓目，惊喜何可量耶。"

据文献记载，章草盛于东汉至西晋，到唐代已渐衰落。汉代有杜度、

索靖《出师颂》，故宫博物院藏

崔实、罗晖、赵袭、张芝等，魏晋则有皇象、卫瑾、索靖、王羲之、王献之等章草名家。

　　章草因从隶中脱化而来，末笔常作波磔上扬，体势略扁，字字独立，不作牵连。因其隶意犹存，故章草较今草而言，更见古朴趣尚。

　　现存世章草名迹有皇象书《急就章》（传）、西晋索靖书《急就篇》《出师颂》《月仪帖》，以上为摹刻本。墨迹有索靖书《出师颂真迹》、隋贤书《出师颂》、赵孟頫《六体千字文》、宋史《急就篇》等。而更值

得一提的是，现藏于北京故宫博物院的西晋陆机的《平复帖》，是现存最早的章草墨迹，董其昌曾跋云："右军以前，元常以后，惟存此数行，为希代宝。"可见此帖弥足珍贵。

二、今草

今草亦称"小草"，是在省简章草波磔的基础上加快行笔，增多圆转，连绵变化，假借而成。张怀瓘在《书断》中说："章草之书，字字区别。张芝变为今草，加其流速，拔茅连茹，上下牵连；或借上字之终，而为下字之始，奇形离合，数意兼包。"如果说在章草中，章法还是有矩可循的规范之美的话，那么，在今草的章法中已经变为"无法之法"的变化之美。今草字势飞动、点画相连，使得满篇情绪充盈、气息鼓荡，为书写者充分地"抒情达意"提供了最佳的范式。

相传今草为后汉张芝所创，及至东晋王羲之出，精研体势，兼取众长，异其古法，形成一种洒脱流便、气势连绵的新体。使今草渐趋完善，始造其极。关于这点，张怀瓘《书议》中曾载："子敬年十五六时，尝白其父云：'古之章草，未能宏逸。顿异真体，今穷伪略之理，极草纵之致，不若藁行之间，于往法固殊，大人宜改体。且法既不定，事贵变通。然古法亦局而执。'"

"右军破体"已成千古佳话，而今草之发展确与之有着重大关系。在此之后，王献之秉承父见，克绍箕裘，创立了一种更见张扬畅达的风格范式，即所谓的"一笔书"，如《中秋帖》《十二月帖》等。

隋唐之际，前有王氏传人智永恪守家法，勤勉奋发，形成了法度谨严的草书风貌，而孙过庭的《书谱》，书文俱佳，历来多为习草入门之范本。

总之，今草盛行于东晋，历经隋、唐、宋、元、明、清，迄今风气犹存。著名的今草范本有：王羲之《十七帖》《上虞帖》及《淳化阁帖》和《大观帖》等丛帖内之右军草书，王献之《十二月帖》《鸭头丸帖》，智永《真草千字文》，孙过庭《书谱》，怀素《小草千字文》等。

右页：
王献之《中秋帖》，
故宫博物院藏

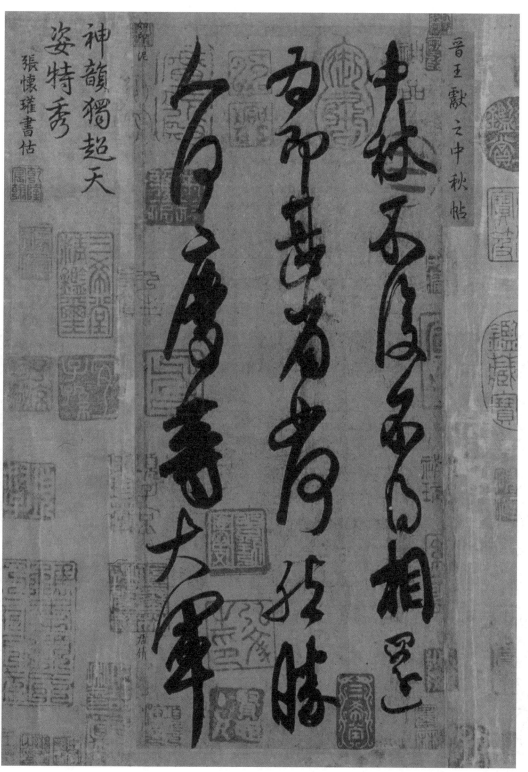

三、狂草

狂草亦称"大草"，是草书中恣肆放达之最著者，历来书家视为极则。与今草相比，狂草笔画更趋简化，体势更现缭绕连绵，任情恣性，跌宕起伏，是书法艺术"抒情达意"的最高境界。然而，作为一种在实用与审美中渐至完善的书写范式，它仍然遵循一种"合道"的法度。这便是书法艺术与一般视觉艺术的不同之处，也是我们学习狂草时不容忽略的一点。

其实，狂草在张芝始作的今草中已见端倪。而至唐代的张旭，则创为狂草。波云诡谲，放任纵横。而后怀素继之，后人常以"颠张醉素"并称。韩愈《送高闲上人序》中曾说："往时张旭善草书，不治他技。喜怒、窘穷、忧悲、愉佚、怨恨、思慕、酣醉、无聊、不平、有动于心，必于草书焉发之。观于物，见于山水崖谷，鸟兽虫鱼，草木之花实，日月列

张旭《肚痛帖》拓本，原石刻于北宋嘉祐三年（1058），西安碑林博物馆藏

星、风雨水火、雷霆霹雳，歌舞战斗，天地事物之变，可喜可愕，一寓于书。故旭之书，变动犹鬼神，不可端倪。"可见，张旭的狂草，极尽笔墨之能事，表情达意，喜怒窘乐，几近淋漓。而怀素的草书，体势更趋狂放，于草书中再造其极。《广川书跋》称："书法相传，至张颠后，则鲁公得尽于楷，怀素得尽于草。"因此"颠张醉素"，实为草书之冠冕。

张旭、怀素的意义在于使草书脱离了实用的轨迹，并以他们卓越的实践将草书推向艺术美的新境地。

后世以狂草见称的有宋之黄庭坚，明之祝允明、徐渭，清之傅山等。作品有张旭《古诗四帖》、怀素《自叙帖》、黄庭坚《诸上座帖》、祝允明《前后赤壁赋》等。

第三节　草书的临习

草书就体势而言，迥异于楷书，但与行书却有相近之点。草书的学习，也应如其他的学习一样，循规蹈矩，师法名作。一般来说，草书变化丰富，点画使转不可捉摸，乍学不易得其要领。若能于楷、篆、隶诸体而择其一，先固其本，知点画使转之体性后再习草书，则可事半功倍。学草者，若正体是专习隶书，则可以从章草入手为要。因章草尚存隶意，临写更加便捷。若正体是专习唐楷者，则从今草入门更佳，而后始学狂草，逸兴豪情方可注入毫端。现以今草《书谱》为例，就草书的点画特征、章法分述之。

一、草书的点画特征

孙过庭《书谱》说："草以使转为形质，点画为性情。"实为中肯之概述。然而学习草书仍须从点画入手。

1. 点

草书中的一笔点是独立形成的，其收笔处因下一画的笔势而作牵带，俯仰身背，含蓄生动。二笔点、三笔点的写法一般为一点一竖来替代。至于四点，草书总以一横作省略。

点："之为今身况父言尔必不立而前涉兼烈"

2. 横

草书字画牵连映带，单独出现很少，即所谓"有直无横"。大多承上笔之体势，启下笔之端始，而作虚抢之势，其形或左尖，或右尖，不一而论。

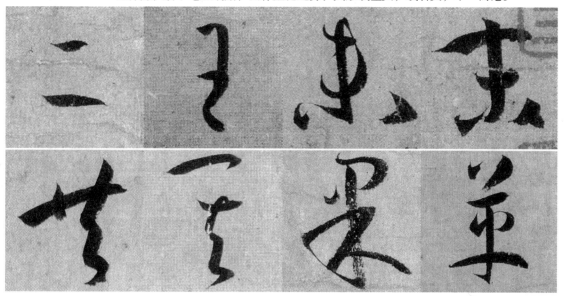

横："二王未末共其果革"　　3. 竖

草书竖画也无悬针、垂露之分。大多随上笔之势而作尖、方、圆笔。

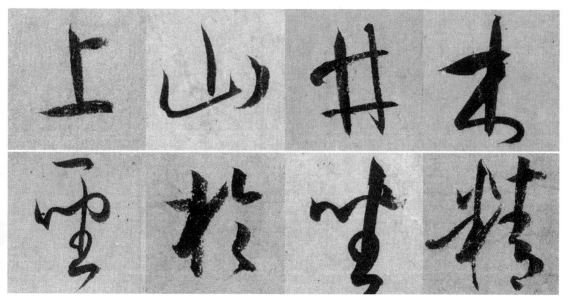

竖："上山井木圣于坐精"

4. 撇

草书中撇画多为曲线，间或回锋掠出，以应下笔之首势。

5. 捺

草书捺笔绝无楷隶之波磔。一般均以点代捺，间或使用反捺及章草捺。

6. 钩

草书钩画大多亦带牵连，自然勾出，不作顿推。

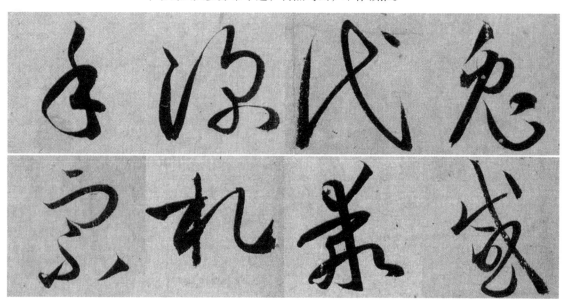

钩："手深代兔宗札乖感"

7. 提

草书提笔大都随意，或侧锋，或中锋而出之。

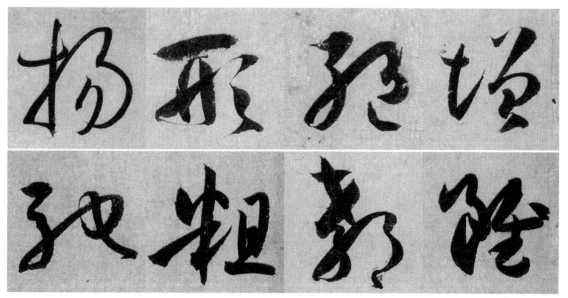

提："扬形绝增驰粗教虽"

8. 折

草书以曲线为主，折笔自然寓于其中。提中有按，按中有提，变化多
端。草书之折易圆而具弹性，且忌出"死角"。

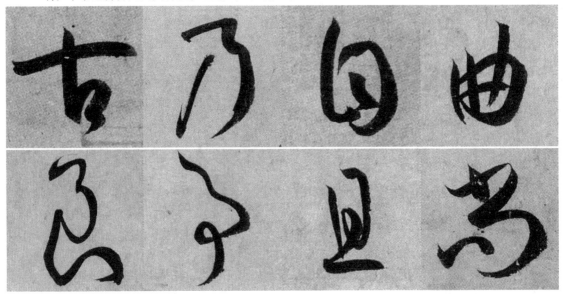

草书的结字富于变化，现按独体结构、左右结构、上下结构、包围
结构罗列一些范字，我们试着找找草书的结字规律。

折："古乃自曲良事
且尚"

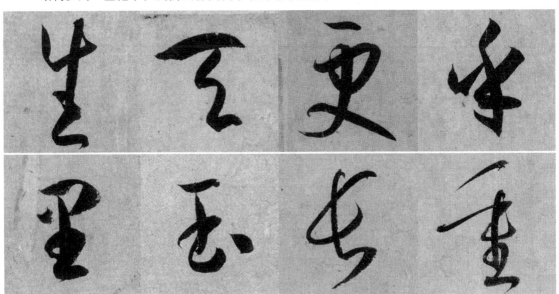

独体结构："生天更乎里玉长重"

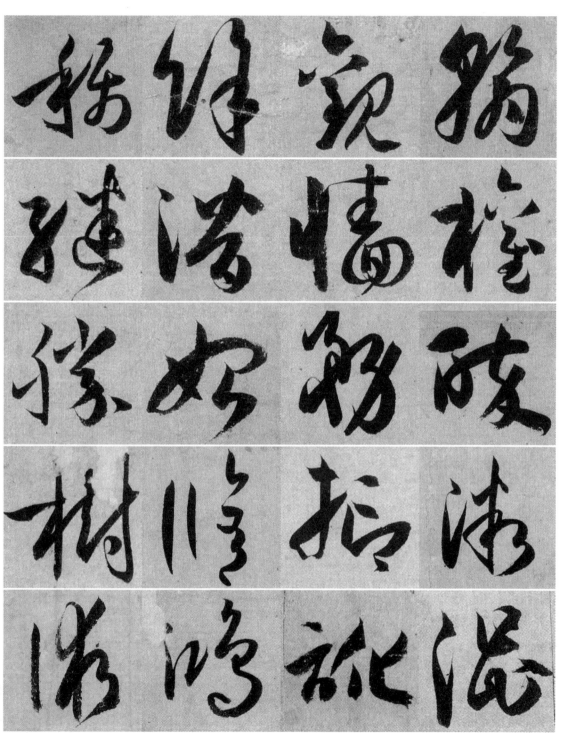

左右结构："称余观翰继潜墙权胜始务醉树修抑微术鸿讹混"

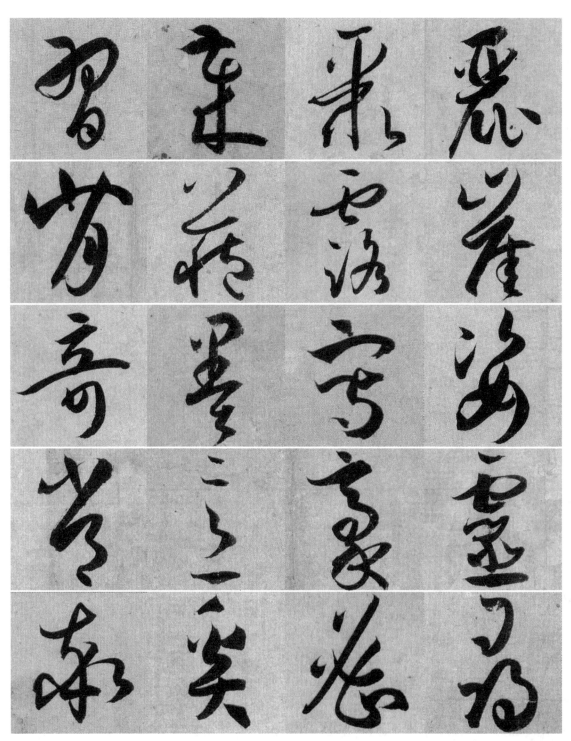

上下结构："习岁聚丽背藏露崖奇墨写姿常意豪灵率奚密寻"

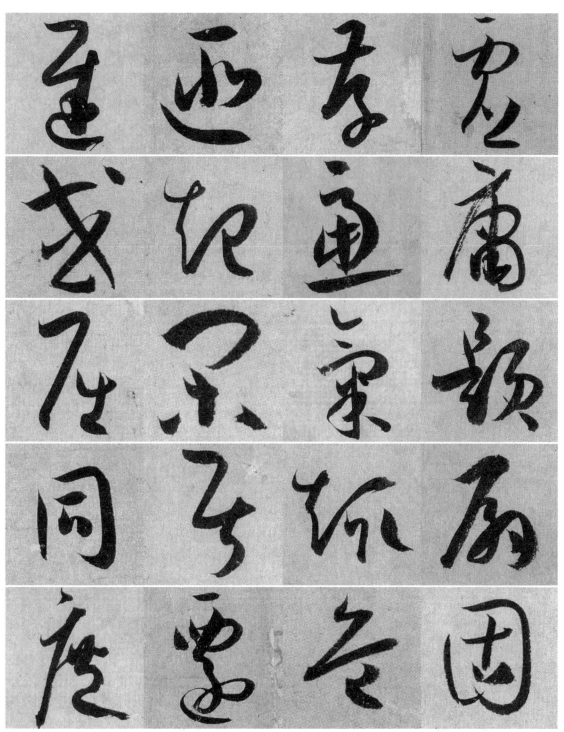

包围结构："迟匪存虚或起虑庸屈闲气题同居趣扇庶迁危固"

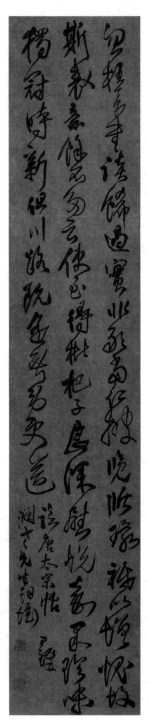

二、草书的章法

章法即通篇的布局。孙过庭《书谱》说："一点成一字之规，一字乃终篇之准。"由此可见，小到点画，大到一字均是章法构成中不可忽略的要素。一般说来，草书章法具有以下几个特征。

1. 气势贯通、浑然一体

"草贵流而畅"正说明草书的基本特征。流即如水流之貌、潺潺不断，言气势贯通。畅为不滞阻，字画连绵，血脉不断。朱和羹《临池心解》所说："作书贵一气贯之，方为尽善尽美，即此推之，数字、数行、数十行，总在精神团结，神不外散。"此说正言明草书点画之间顾盼呼应，唯此方可浑然如一体，此为草书章法之关键。

2. 参差错落、错综开合

一般说来，章草的字形变化不大，而今草与狂草却字形大小悬殊。这是由于其书写的速度、节奏及草书的审美特性使然。草书的结字，本无法可依，聚墨成形，随着情绪的起落而落墨，字的大小参差亦无定法可言。前人尽管有"大字促之令小，小字展之使大"的成规，但不可局限。总是要任情恣性，自在开合，如此方可暗合道妙，好的章法有一种不期然而然的境界。

3. 计白当黑、虚实掩映

挥运之时，一般人只关注、着眼于笔墨，而

王铎草书《临唐太宗帖》，气势贯通、浑然一体。右页为局部

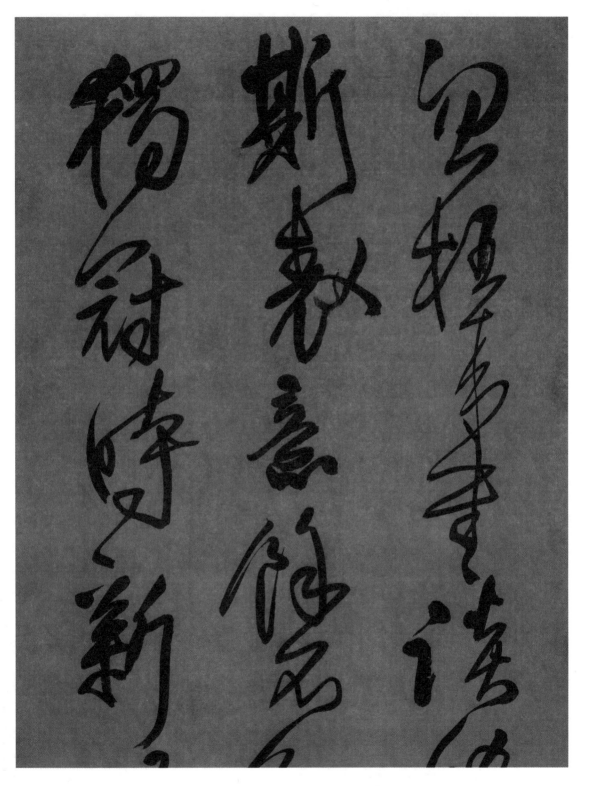

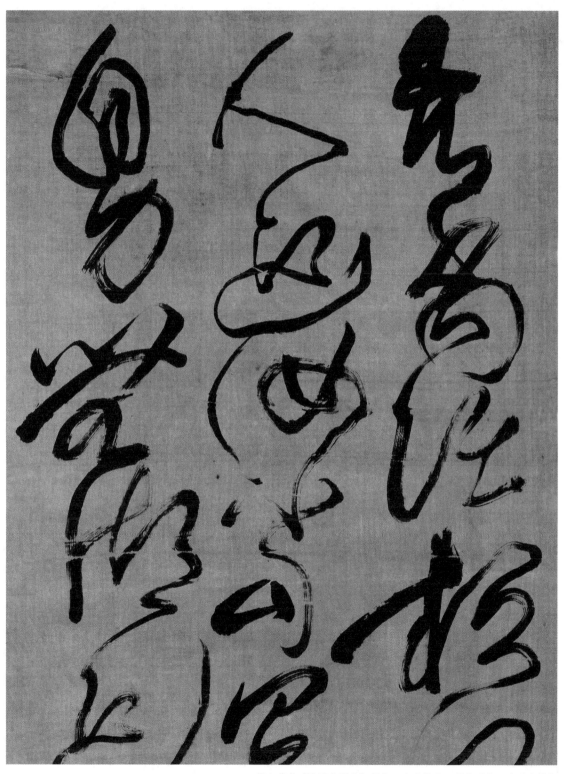

傅山草书《临淳化阁帖》局部，参差错落、错综开合。右页为整幅

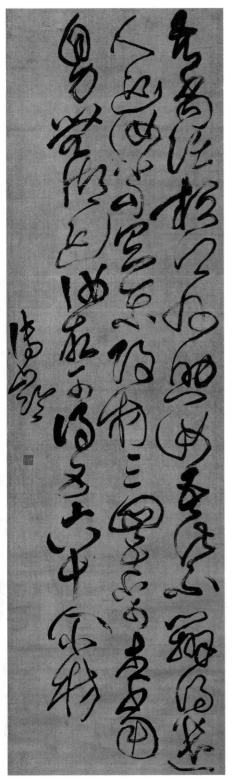

忽视空白。其实,黑白相间,互为映衬,方显草书章法之美。笪重光《书筏》说:"精美出于挥毫,巧妙在于布白,体度之变化由此而分。"故章法也被称为"布白"。计白当黑,以虚当实,此为布白之妙趣。如张旭《古诗四帖》和怀素《自叙帖》,实处线条起伏变化,不可端倪;其虚处也随之烟云满纸,变幻多端。虚实互掩,交相辉映。

三、草书临习中的相关问题

在了解了草书笔画的一般特征之后,草书的临习还要注意以下两个问题。

1. 线条的力度

草书的线条,应是银钩铁画、真气弥满。但若是线条单薄,缺少力度,可谓"满纸狼藉"。因此,草书的学习必须要有坚实的行楷根底,只有这样,落笔才不至于轻浮、草率,或一笔滑过,流于单薄。

2. 草法的谙熟

草书的字法,是在书写的不断简化中规范而成的。其中既有不同书体的体貌特征,也有约定俗成的习惯用法。但在今天,它已经成为草书结字法则的一部分。因此,学习草书,有必要谙熟草法。即便临习,也应做到胸有成竹。这样才不至于因为草法的生疏,成为尽兴挥运的障碍。

谙熟草法,须先识草。一般说来,要经常读帖,并对照释文。另外可选择有关草法的书籍阅读或作为案头工具书,如《草决百韵歌》《草书大辞典》,但不可以此类工具书代替临习范本。

第四节 草书经典作品举要

一、皇象《急就章》

松江本石刻《急就章》，摹于北宋宣和二年（1120），明正统初始上石，传为三国吴皇象所书。

皇象，字休明，生卒年月不详，广陵江都（今江苏省扬州市）人。官至侍中。精篆、隶、章草书。皇象早年师法杜度。史载其用笔沉着痛快，自然洒落。时人将其书法与严武的棋艺、曹不兴的绘画等，并称"八绝"。后人对其书法评价甚高。张怀瓘《书断》说："右军隶书，以一形而众相，万字皆别；休明章草，虽相众而形一，万字皆同，各造其极。"窦息、窦蒙《述书赋》称"广陵休明，朴质古情，难以穷真，非可学成，似龙蠖蛰启，伸盘复行。"传《天发神谶碑》为其所书。

右页：
《平复帖》，故宫博物院藏

此松江本《急就章》，历来为世所重。据《宣和书谱》载，当日内府尚存皇象章草《急就章》一篇，并称其为"规模简古，气象沉沉"。

《急就章》为学习章草的极佳范本。虽为草体，却字字独立，为初学章草，了解笔性及草法打下坚实的基础。另外，此帖气象简古，结字端庄，楷式隶趣，后世习章草者，如赵孟頫、邓文原、宋克莫不以此为宗。

临写此帖应注意用笔、结字的灵活与庄重，不可失之于轻佻。临习使用半熟宣，中短羊毫、硬毫均可。

《急就章》松江本

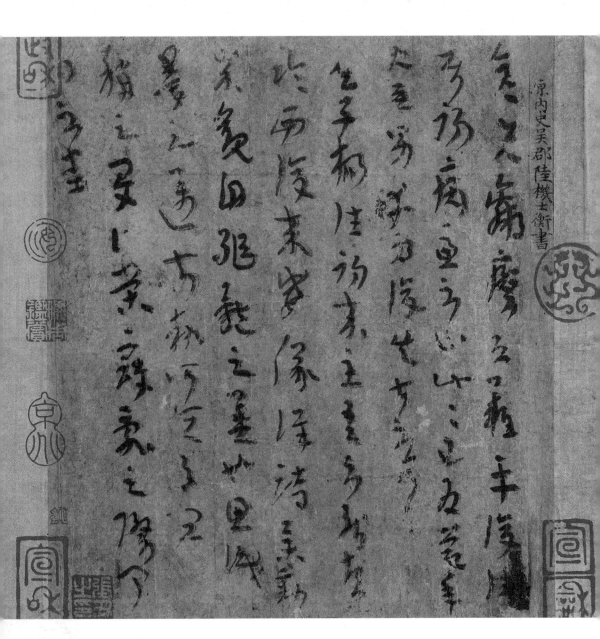

二、陆机《平复帖》

　　陆机的《平复帖》，是两晋时代唯一流传下来的墨迹。因此，陆机《平复帖》在中国书法史上具有重要的位置。

　　陆机（261—303），吴县华亭（今上海市松江）人。字士衡。祖逊、父抗，皆三国吴名将。吴亡入晋，为太子洗马、著作郎、平原内史，故世称"陆平原"。陆机少负重名，文章辞翰冠绝当世，与弟陆云并称"二陆"。

著有《文赋》，是晋代杰出的书法家、文学家。善行、草，但书名为文名所掩。《宣和书谱》卷十四载："陆机虽能章草，以才长见掩耳。"

《平复帖》是陆机最为称著的章草名作。是书于社稷倾覆、乘舆播越的"永嘉之乱"中的一篇信札。信札表达了陆机对于离乱、亡国的切肤之痛。行文悲戚怆凉，而秃笔燥墨、洒洒落落的行笔与章法，更平添了作品浓厚的沧桑感。

《平复帖》，奇趣天成，质朴老健，体势介于章草与今草之间。虽为纸上墨迹，行笔却见简帛之气。更由秃笔焦墨，郁拔愤懑之情，毕现毫端。行间萧落、简远，更兼时有波磔隶意，作品透露出一股盎然古拙之气。张丑《清河书画舫》称："《平复帖》最奇古，与索幼安《出师颂》齐名。笔法圆浑，正如太羹玄酒，断非中古人所能下手。"董其昌称："右军之前，元常之后，惟此数行，为希世宝。"

《平复帖》是研习草书的最佳范本，更适于由隶入草。临写中，如能选择些汉简来比照临摹，可知其笔。研习二王草书，若能以此入门，则更可增其沉厚之气。临摹时亦可用粗糙一点的纤维纸、毛边纸，以短锋狼毫为佳。

三、王羲之《十七帖》

《十七帖》是王羲之草书的代表作。因第一帖首行为"十七日"而得名。《十七帖》墨迹已佚，仅有刻本流传后世。

唐张彦远《法书要录·右军书记》说："《十七帖》长一丈二尺，即贞观中内本也，一百七十行，九百四十二字，是烜赫著名帖也。太宗皇帝购求二王书，大王草有三千纸，率以一丈二尺为卷，取其书迹言语，以数相从缀成卷。"可见，《十七帖》是将王羲之的众多手札集合而成。其书天趣盎然、谨严雄健，历来为世所推重。黄伯思称："逸少《十七帖》，书中龙也。"朱熹也道："十七帖玩其笔意，从容衍裕，而气象超然，不为法缚，不求法脱。真所谓——从自己胸襟流出者。"方孝孺在《十七帖》跋中云："此帖寓森严于纵逸，蓄圆劲于浮动，其起正屈折，如天造神运，变化倏忽，莫可端倪，令人惊叹自失。世之临学者，虽积笔如山，吾知其不能到，非右军谁足以与此哉。"

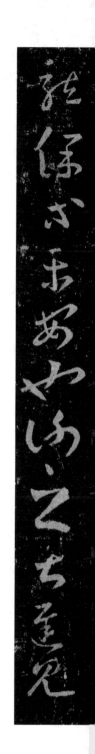

宋拓《十七帖》文徵明朱释本，安思远旧藏

《初月帖》墨迹，《万岁通天帖》之一，辽宁省博物馆藏

《十七帖》以宋拓本为流传馆本中最佳者。其摹刻精工，字划转折，锋棱宛然。比较接近王羲之草书的原貌。此本现藏于上海图书馆。

《十七帖》尤适于初学草书者。因其字字独立，不作牵连，可清晰字法与使转之脉络。如能以王羲之其他草书来互相临习，则效果更佳。临写字不宜过大。以半熟宣，短锋硬毫为佳。

四、王羲之《初月帖》

《初月帖》为东晋王羲之所书，墨迹为唐摹本，草书，八行，六十一字。为避祖父王正讳，王羲之将"正月"书为"初月"，此亦为"初月帖"之来由。现藏于辽宁省博物馆。《初月帖》书于永和七年（351），时年王羲之四十九岁。确切地说，此帖就风格而论，应该是迄今为止我们看到的王羲之最好的书帖，应该是他"变法"之后的作品。这也是写给友人的一通稿札。写自己的心情，写自己身体的状况和怀念。古人质朴且疏狂，重友谊。因此怀人之笔墨充斥在各种文学艺术形式之中。所谓的"尺牍书疏，千里面目"正是言及书信的情感功用。

此帖质朴却又颇见新趣。通篇自然率性，但每个点画又极为讲究，锋芒外露又含蓄沉着。能将这两种风格质素放在一起，并且还能如此浑然一体，这恰恰正是王羲之过人的本领。与王羲之其他尺牍比较而言，此帖仍然以古意盎然为基调，但又时而流露出意外之奇和新趣。这也是此帖格外受人关注的重要原因。

临此帖应注意用笔方面的变化和洒脱。注意凌空取势而不是纸上描摹。可以使用元书纸、竹连纸，以小狼毫书之为佳。

五、智永《真草千字文》

智永《真草千字文》，流传至今有墨迹本和刻本两种。

《真草千字文》是智永的代表作品。钱易《南部新书》说："（智永）写《真草千字文》八百本，每了，人争取之。"何延之《兰亭记》也记载智永曾写《真草千字文》八百余本，分存于江东诸寺。可见智永对书法的学习

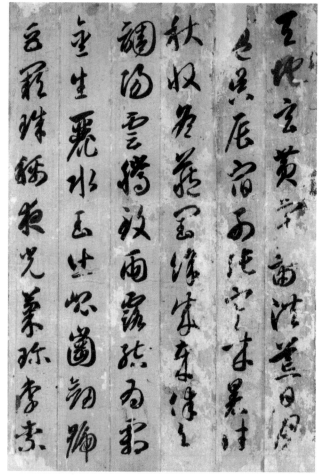

是异常勤奋的。还有关于他退笔成家的传说，都说明了这一点。

智永书法，秉承先祖遗风，克绍箕裘，承上启下，是隋唐之际王氏书系的代表人物。后世对其书法评价很高。《书断》云："智永远祖逸少，历纪专精，摄齐升堂，真草惟命，夷途退辔，大海安流，微尚有道之风，半得右军之肉，兼能诸体，于草最优。"而苏轼则说："永禅师书，骨气深稳，体兼众妙。精能之至，反造疏淡。"总之，智永的书法，在当时就深为大家所喜爱。

历来认为《真草千字文》为习书的津梁。尤其对于习草书者，更见浅易之效。其草书用笔自在得体，皆从王出。结字朴实、自然，不随时俗，是追习二王法的基本范本。

此《真草千字文》墨迹，纸本，册装，计二百零二行，前数行有残损。册后有杨守敬和日本学者内藤湖南跋，现为日本私家所藏。墨迹本圆润生动，神完气足。另外，还有几种刻帖本传世。临写应以半熟宣，短锋硬毫为佳。

智永《真草千字文》草书合集，墨迹本现藏于日本

六、孙过庭《书谱》

　　《书谱》是中国书法史上的重要作品。不仅因为《书谱》秉承二王遗风，而且，《书谱》本身即是一部充满真知灼见的书法理论著作。书文并茂，兼具二美，这在书法史上是不多见的。

　　孙过庭（648—703），名虔礼（一说字虔礼），其自称吴郡人，因唐代吴郡地域广阔，包含现今江苏、浙江、安徽、上海等地区，故后人多谓其富阳人（今浙江省杭州市西南部）或陈留人（今河南省开封市）。曾官右卫胄曹参军、率府录事参军。孙氏出身寒微，幼尚孝悌，不及学文；及长闻道，又不得志于仕途。故其命运多舛，但孙氏耽于书道。据载，孙氏工正、行、草书，尤以草书见长。《书谱》是其代表作品。《书谱》，墨迹本，纸本。三百五十一行，凡三千五百余言。现藏于台北"故宫博物院"。《书谱》首行上标题"书谱卷上"，下署"吴郡孙过庭撰"，末尾署"垂拱三年写记"，前有宋徽宗泥金题签"唐孙过庭书谱序"。《书谱》原为六篇，分两卷，流传今天的仅

《书谱》，台北"故宫博物院"藏

是《书谱卷上》。《书谱》通篇章法精熟，笔法流畅，洒洒落落，情绪鼓荡，一任率真。米芾说："凡唐草得二王法，无出其右。"清人王澍《竹云题跋》记："欧、虞、褚、薛各得右军之一体，惟孙虔礼步趋不失尺寸。"可见，《书谱》是王系书风在唐代的集大成。其恪守王书风范，又不为所囿，是继二王草书后的又一杰作。

《书谱》历来为学草者所宝。其书虽为草势，然其草法明晰，悉合前规。尤其是适于上溯二王统系的学书者。正如孙氏自己所言："欲弘即往之风规，导将来之器识"，"欲使一家后进，奉以规模"。

临写《书谱》，应以用笔为上，过分地描摹字形，会阻碍用笔的畅快与灵活。以半熟宣，短锋硬毫为佳。

七、张旭《古诗四帖》

从书法史看，"狂草"的出现，在某种意义上说是书写的一场革命。因为他冲破了书写中所有实用的属性，并将其书写

《古诗四帖》，辽宁省博物馆藏。上图为全本，下图（左右页）为局部放大

的美化推向极致。而这一切，正是张旭草书的独特贡献。

张旭（约675—759），字伯高，吴县（今江苏省苏州市）人，后官至金吾长史，世称"张长史"。其为人洒落不羁，卓尔不群，且才华出众。与李白、贺知章等人并称为"饮中八仙"。后人又将他的草书与李白的诗歌、裴旻的剑舞并称"三绝"。其擅楷、行、草诸体。颜真卿曾向其请教笔法。

世传张旭草书，因见担夫争道而得其笔意，观公孙大娘舞剑器而得其神。其实，张旭书法，是由其堂舅陆彦远处得二王笔法，加之其天资聪颖，想象奇诡，勤勉奋学，遂成一代大家。张旭草书波澜壮阔，刚柔相济，一任豪情，如诗如画，将线条的表现力展示得淋漓尽致。杜甫在其《饮中八仙歌》中写道："张旭三杯草圣传，脱帽露顶王公前。挥毫落纸如云烟。"韩愈也曾在《送高闲上人序》中说："往时张旭善草书，不治他技。喜怒、窘穷、忧悲、愉佚、怨恨、思慕、酣醉、无聊不平，有动于心，必于草书焉发之。观于物，见山水崖谷、鸟兽虫鱼、草木之花实、日月列星、风雨水灾、雷霆霹雳、歌舞战斗、天地事物之变，可喜可愕，一寓于书。故旭之书，变动犹鬼神，不可端倪，以此终其身而名后世。"应当说张旭是书法史上浪漫主义精神的代表与旗帜。并以其卓越的艺术实践开创了一种全新的书法范式——狂草。

《古诗四帖》，墨迹，五色笺本。全卷书古诗四首，现藏于辽宁省博物馆。此卷书法笔力劲健、气势豪迈。点画使转极具变化，风格雄肆古茂，是张旭草书的代表作品。

临习该作应先通读全帖，识草，做到成竹在胸。注意气势的呼应与贯气。可通过形临、意临几个阶段来进行。使用半熟宣，长锋羊毫、兼毫皆可。

八、怀素《自叙帖》

怀素（约725—799），字藏真。俗姓钱，长沙人。自幼出家为僧，世称沙门怀素、释怀素、僧怀素、素师，为玄奘三藏法师之门人。怀素早年出家，经禅之暇，留心翰墨，并广泛游历，遍访名师，曾获张旭弟子邬彤和颜真卿的指点，而得张旭草书笔法。传因书无纸，常于芭蕉叶上挥洒习字，名其所居为"绿天庵"，可见其用功之勤。

怀素一方面刻苦临池，另一方面常常观察自然与生活，从中体悟书写的妙趣。据载怀素曾于奇峰般的夏云中得书道的妙趣，并将其运用在书写的实践中。

史载，怀素喜饮酒，不拘小节。往往醉后便书。他有一首题画诗《题张僧繇〈醉僧图〉》写道："人人送酒不曾沽，终日松间挂一壶。草圣欲

《自叙帖》，台北"故宫博物院"藏

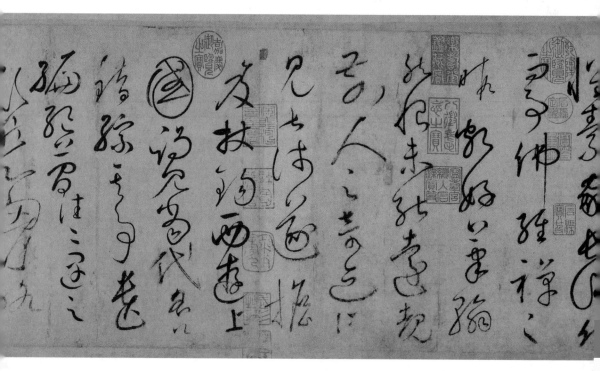

成狂便发，真堪画入《醉僧图》。"世人常以"癫张醉素"并称。

怀素以大草称著于世。较张旭而言，怀素的草书更趋于理性，盖由于功力使然。后世习大草莫不以为范式。其书圆熟丰美、风姿自具。韩偓有《草书屏风》诗："何处一屏风，分明怀素踪。虽多尘色染，尤见墨痕浓。怪石奔秋涧，寒藤挂古松。若教临水畔，字字恐成龙。"这是对怀素书法极为准确的评价。

《自叙帖》为怀素的代表作。此为墨迹本，钤有"建业文房之印""佩六相印之裔"等鉴藏印。前六行为后人补书。《自叙帖》是怀素自叙其书的经过。其运笔纵横、神采飞扬、放纵不狂野，起止映带、气势恢宏，是学习怀素书法的最佳范本。

临此帖也应先识其草，了知其形，而后临之方可得心应手。以半熟宣，短锋硬毫为佳。

九、怀素《小草千字文》

《小草千字文》，台北"故宫博物院"藏

《小草千字文》为唐僧人怀素晚年所书，绢本墨迹。纵28.6厘米，横278.6厘米。八十四行、一千零四十三字。其末行行书款署"贞元十五年"

即贞元本。怀素千字文有数十种流传，但仅"大历本""绿天庵本""西安本""贞元本"传播最广。其中以"贞元本"为最佳，明人姚公绶评此帖云："一字值千金。"故又别称《千金帖》。

此帖一反怀素早年纵放奇趣之常态，一味沉着清逸。属于"绚烂之极，复归平淡"的那一种风格。正由于此，此帖备受后人关注，也是研究怀素书法的最佳资料。明人莫如中说："怀素绢本千字文真迹，其点画变态，意匠纵横，初若漫不经思，而动遵形范，契合化工，有不可名言其妙者。"

事实确实如此，此帖之妙，正妙在其"不食人间烟火"之空灵与虚无中。清虚之境、恬淡之心，尽从笔下流露。而这恰恰又出自一直行为乖张的"醉素"之手，也是此帖有名的原因所在。《小草千字文》影响了后来的很多书家，这种风格和审美祈向也开辟了书法创造的一个崭新领域和境界。

临写时注意自然书写，随顺笔性，不可造作牵强。可以元书纸、毛边纸书写，以小狼毫、兼毫为佳。

十、黄庭坚《诸上座帖》

《诸上座帖》是北宋黄庭坚为友人李任道所书录的五代金陵僧人文益的《语录》，全文系佛家禅语。纸本，手卷，草书。共九十二行，纵33厘

《诸上座帖》，故宫博物院藏

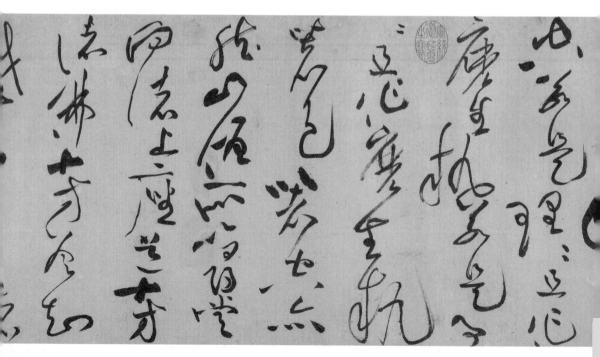

米、横729.5厘米。署款"山谷老人书"。"书"字上钤"山谷道人"朱文方印。后纸有明吴宽、清梁清标题跋各一段。卷前后及隔水处钤"内府书印""绍兴""悦生"，元"危素私印"，明李应祯、华夏、周亮工，清孙承泽、王鸿绪，近代张伯驹等人鉴藏印。此帖曾经南宋贾似道，明代递藏于李应祯、华夏、周亮工处，乾隆时收于内府，至清末流出宫外。后为张伯驹先生所藏，捐献国家，现藏于北京故宫博物院。

此书意趣纵横、气势苍莽浑厚，结字奇妙多姿，连绵纵横，尽显黄氏草书之风神与特征。

在语录后黄氏又作大字行楷书自识一则，结字内紧外松，长枪大戟，一波三折，形长雄阔，堪称杰作。一卷书中兼备二体，其相互映照，于书法史上也极为罕见。

明都穆《寓意篇》、华夏《真赏斋赋注》、文嘉《钤山堂书画记》、张丑《清河书画舫》、卞永誉《式古堂书画汇考》，清孙承泽《庚子消夏记》，清内府《石渠宝笈初编》等均有著录。

临此帖应参以黄氏行书，或其他草书，晓其笔势习惯。取其开阔纵横之势，注意节奏呼应等方面。应以半熟宣临写，选择长锋羊毫书为佳。

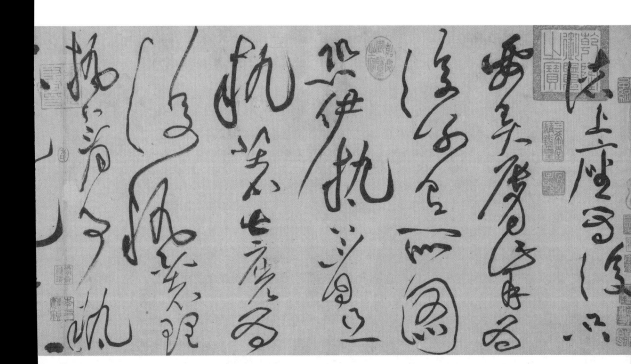

附　录　张旭的浪漫主义

在中国书法史上，张旭及其草书是大放异彩的。其标志在于，他将汉晋以来的草书体式和意蕴推向了一个更加"精神化"的高度和极致，也就是所谓的"狂草"。狂草的出现，从某种意义上说是书写的一场"革命"。因为它冲破了书写中所有实用的属性，创造出了一种奇怪多端、波澜壮阔、变幻莫测的美感模式。在心与手之间、在物与我的浑然中，开拓出了一条"意造天成"的审美道路。它以"自然"为旨归，以"造化"为境界。与其说是书法史上的一种气格高标，倒不如说是中国人心灵史的一次精神裂变。它催生了书法作为"艺术"的早熟，并开辟了书法史上"浪漫主义"旗帜飘扬的新时代。

其实，张旭有着其他人不可比拟的"书法血统"，可谓书法"正宗"与"嫡脉"。他的书法学自舅父陆彦远，陆氏又学自其父陆柬之，而陆柬之也正是从其舅父虞世南处习得"二王"笔法。由此可见，张旭的书法可谓学有家承。一般而言，世人仅知其以草书见长，实际上张旭于楷法亦是甚为精熟，并影响了徐浩与颜真卿等后来的大家。明人王世贞在《古今法书苑》中言："张颠草书见于世者，其纵放奇怪近世未有，而此序独楷书，精劲严重，出于自然。书，一艺耳，至于极者乃能如此。其楷字概罕见于世，则此序尤为可贵也。"（此处的楷、序指《郎官石柱记》。）可见，张旭"狂草"奔放的背后，仍有严谨的"楷法"为根基。应该说张旭也应该算是"写好了楷书写草书"的典范了。

与过去的书家和同时代的书家比较而言，张旭更像是一位特立独行的艺术家。他从大自然与人生中获得了更多的审美意象，之后又将之转化到草书的书写中去。举凡"公孙大娘舞剑""公主与担夫争道"，抑或"闻鼓吹"等，都会激发出他"变动犹鬼神，不可端倪"般的挥洒。

而且，作为一个下层小吏，诗与酒都为其平添了生活的浪漫与激情。《新唐书·文艺传》言："嗜酒，每大醉，呼叫狂走，乃下笔，或以头濡墨而书，当时呼为张颠。""饮中八仙"中"张颠"之"雅号"不胫而走。"桃花尽日随流水，洞在清溪何处边。"此为他《桃花溪》中的诗

句，空灵隐逸，实与其草书的意境相表里。这一点，还是与张旭有着共同浪漫气质的大诗人李白看得更加透彻，他写道：

楚人尽道张某奇，
心藏风云世莫知。
三吴郡伯皆顾盼，
四海雄侠争追随。

好一个"心藏风云"，这四个字既讲出了张旭草书的奥妙，也道出了他内心世界的一段隐情及其崇高的精神境界……

张旭《晚复帖》《十五日帖》

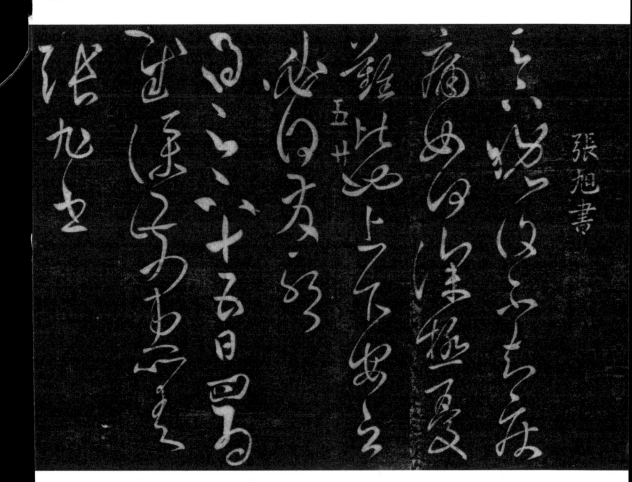

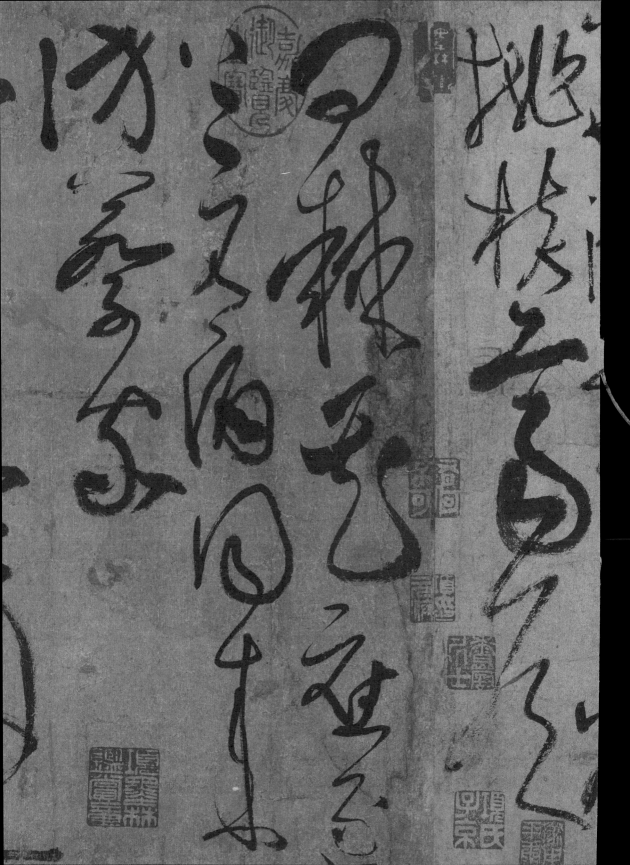

书 学 讲 堂

了如指掌書法